历代书法名迹临习指要

杨谔 著

苏州大学出版社
Soochow University Press

图书在版编目（ＣＩＰ）数据

历代书法名迹临习指要 / 杨谔著. —苏州 ：苏州
大学出版社，2023.4
　ISBN 978-7-5672-4335-4

　Ⅰ．①历… Ⅱ．①杨… Ⅲ．①汉字-书法 Ⅳ．
①J292.1

中国国家版本馆CIP数据核字（2023）第048068号

历代书法名迹临习指要
LIDAI SHUFA MINGJI LINXI ZHIYAO

杨 谔 著

责任编辑 方 圆

苏州大学出版社出版发行
（地址：苏州市十梓街1号 邮编：215006）
苏州市深广印刷有限公司印装
（地址：苏州市高新区浒关工业园青花路6号2号厂房 邮编：215151）

开本 787 mm×1092 mm 1/16 印张 24.5 字数 412千
2023年4月第1版 2023年4月第1次印刷
ISBN 978-7-5672-4335-4 定价：76.00元

目　录

楷书

草书

历代书法名迹临习指要

临帖杂说

● 宋代黄庭坚在谈临帖时说："学书时时临摹，可得形似，大要多取古书细看，令入神，乃到妙处。惟用心不杂，乃是入神要路。"程度不同的学书者，面对同一本碑帖，能看到的和所关注的东西是不同的。学书之初关注的是点画，稍后是结体，进一步是能否背临及运用。碑帖深层的精妙处，只有留待少数学书者，在将来钻研极深时在某个偶然的机会去发现。一旦发现领略，则会心悦诚服，如醉如痴。于书法深有心得者，即使是蓦然看到一本新帖，其关注点也会迅速由外在形式而转移至内在风神；心得浅者，即使反复看，仍只会泥于表面而无法入于里。所以黄庭坚的"入神"说，只适宜于前者，于后者无效。譬如世尊拈花，唯独迦叶破颜。后者只有反复多练，期待有朝一日能心窍豁然，由量变而到质变，别无他途。

● 明代赵宧光《寒山帚谈》说："初临帖时，求其逼真，勿求美好；既得形似，但求美好，勿求逼真。"初学者多以平整光洁为美好，而以欹侧取势变化丰富为不合理，所以赵宧光说的"求其逼真，勿求美好"最是良言，是"对症下药"。学得形似后是否观念意识就会起大变化了呢? 是否就懂得了什么才是真

杨谔临邓石如《白氏草堂记》

正的书法之美和书法之丑呢？未必！大部分学书者在美学认识上是严重滞后的。譬如《石鼓文》，谨严对称的同时，又有不少奇笔、逸笔，是作品最为闪光动人处，点石成金处，是活命之笔，但后世临仿之作，甚至一些名家的临作，偏偏无视这些，把奇写成了平庸，把逸写成了世俗，这就是他们眼里的"美好"。因此在大多数情况下，如果遵循赵宧光的"但求美好，勿求逼真"，结果会变成"复归平庸"，甚至还不如最初的"勿求美好，求其逼真"。因此，有必要在中间加上一句，成：既得形似，务得其理，但求美好，勿求逼真。

● 临帖不仅仅是为了形式上学成"规模"，若只为形式，三分理性，七分努力就足够了。临帖还需要临习者情感的投入，唯有投入情感，方能"化身其人"，在千百次上万次与古人的贴近中，实现自身气质的改换。法帖的字里行间，有先贤的度量志气存也。临帖也可说是一种关于"心"的探讨形式，探讨时要照顾到两个方面：返观，即认识自己；外照，即了解古人。清代蒋骥《续书法论》中说到临古之难时说："当先思其人之梗概，及其人之喜怒哀乐，并详考其作书之时与地，一一会于胸中，然后临摹，即此可以涵养性情，感发志气，若绝不念此，而徒求形似，则不足以论书。"清代梁同书所谓"遇古人碑版墨迹，辄心领而神契之，落笔自有会悟。斤斤临摹，已落第二义矣"，都是一个意思。

杨谔临《张迁碑》（局部）

● 常见做不到形似者动辄说自己是"意临"，不需细看即知其是"自家写自家字"。高妙的意临，是极高的境界，是得鱼忘筌，得意忘形，是用人家之心神去写自家之字，或把"他神""他心""他形"与"己神""己心""己形"合而为一，是最高级的"精神游戏"。傅山之临"大王"行草帖，八大之临《兰亭序》，董华亭之临怀素《自叙帖》，差可拟之。

●临帖也有"乖合"，以坚实自己创作基础为目的的临帖可以不讲究状态，但好的临帖作品必在临者"合的状态"时才会出现。拙朴的汉隶要临出其变化和灵动，精致的汉隶要临出其中稚拙的成分。拙，更近于天然，但若一味拙，则近乎莽汉。

● 在关注字形结构的同时，也要留心记诵范帖的文学内容。优秀的书家大多喜欢"字随情迁"，字法章法常受文学内容的影响，书法史上许多经典之作如王羲之的《兰亭序》《丧乱帖》、怀素的《自叙帖》《食鱼帖》、颜真卿的《祭侄文稿》《争座位帖》、苏东坡的《寒食诗帖》等莫不如此。了解碑帖的文学内容，有助于更好地理解作品形式与内容之间的关系，知其来龙去脉和所以然。著名歌唱家蒋大为在指导青年歌手如何演唱新歌时说：自己拿到一首新歌，都要先把歌词朗读几遍，演唱时既按曲谱，又结合文字固有的节奏，这样演唱时就自然会有味道。

● 苏东坡的字是很难临的，最难的是那股淳厚的味道。有些人学苏字，外形大多有几分像，内涵则多如清汤寡水，一看就是"薄命"气质。唐代孙过庭在《书谱》中说："察之者尚精，拟之者贵似。"能察、能拟的只能是外在的"躯壳"，优孟衣冠，神理索然。内在的中实充盈要靠感觉，而且通常只有在学习者本身就已中实充盈或已接近中实充盈时才会有此感觉，此即所谓"共鸣"。于是问题似乎又回到了原点：为书之难，不在乎"书"之难习，而在乎锤炼"人"之难也。

● 笔者临帖很杂，大多凭一时兴趣，许多时候，数体并习，但有两个原则：一是只选取一流的碑帖临，二流三流，只是看看，或稍稍把临几遍即丢过一边；二是无论草书、行书是多么吸引我，一动手就不愿丢开，但每隔几日，必临隶、篆，因为此二者是草、行之"前身"，是"静"气之源。书事如人生，如大海，毕竟"天光云影共徘徊"时居多，"头高数丈触山回"时为少。

● 明代文震亨在谈古法书的鉴赏时说："或得结构而不得锋镳者，模本也；得笔意而不得位置者，临本也；笔势不联属、字形如算子者，集书也；形迹虽存而真彩神气索然者，双钩也。"已不止一次看到这样一种临作：位置准确，起讫也见锋镳，唯笔势不联属，神气索然，而观者却交口称赏。如能起文震亨于地下，不知其当以何名之。吾则谓：此乃书匠之描本也。

● 写草书时，为求体势之美，往往会简省或挪移点画，改变点画的书写顺序，变动结构。因此临草书时对范字的行笔轨迹一定要搞清，不然易致气血倒流，筋脉错乱。有的草书初看上去只如"符号"，其实是高度简省概括的缘故，羲之帖中的许多草字，如大家熟悉的"顿首""再拜""如何"等，细细寻绎，均能找出其"原来"之面目。临草字时，心中当存字之原本模样，必须有这样一个念想，不能仅作符号观，这样方不失根本，不致油滑。明代冯班《钝吟书要》所谓："学草书须逐字写过，令使转虚实一一尽理。""尽理"二字，意即此也。

杨谔临欧阳询《张翰帖》（局部）

● 平时创作，我喜欢作草书，偶为行、楷，少作篆、隶，起因往往是心有所动，或被手头书本中某段文字激起了书兴。书体选择，多凭当时直觉，不作世人推崇的推敲掂量。平日临书，则以楷、隶居多，也临草、行、篆，然我之临作，为人谬赞者，则多为行书。坡公帖、欧阳询之《张翰帖》、颜鲁公之《祭侄文稿》，至今所临均不超过十遍。当时一念兴起，遇佳帖如人之初见，一见倾心。未能细看复观，更谈不上玩味至熟，然反多有相契处，何也？细细自省，心灵之有共鸣当为主因。另外，则如明代董其昌所谓："临帖如骤遇异人，不必相其耳目、手足、头面，而当观其举止、笑语、精神流露处。庄子所谓目击而道存者也。"未及细观，故不知范帖之映带态度；蓦然遇之，则面容依稀，只摄得大概与气质。然映带态度，书法之余也、末也；大概气质，书法之骨骼神采之所藏也。故未能熟习，反有独到。

杨谔临颜真卿《告身帖》

● 清代书家陈奕禧认为，学书当以一家为根本，然后博采兼收，方能成其妙。此路径不是唯一之路径。回顾自家学书之初，《兰亭》之外，兼习欧、颜、柳诸家，同时又习当代人之篆、隶。当时有人提醒我，当先熟习一家，然后博收，否则会发生"混乱"，如习武之走火入魔。而我则认为：书法诸体，体相虽殊，其根本之理则一，犹项穆所谓"同源分派""共树殊枝者"。时至今日，观念如故。后又陆续钟情于右任、吴丈蜀，又临汉碑不下二十种，北魏墓志当在五十种以上。中途搁笔数年，重拾后习明之倪元璐、祝枝山、张瑞图、王铎，清之傅山、八大，元之赵孟頫、鲜于枢，宋之苏东坡、黄庭坚、米芾，于黄庭坚用功最多。继续上溯，又习唐之怀素、张旭，最后又归入魏晋之"二王"、锺繇，于秦篆、清篆以及汉简、章草都下过一些功夫。细想，我之所临，真大杂烩也，然我于书理、笔法、结构、章法自信始终未乱。何故？得力于多读书论及文学艺术史论。如何学，因人而异，只有痛下功夫才是人人必须要走之路。主一家而后博涉者，易精难出，如儿时学人"期期"，于是乎终生"艾艾"难改也。杂入者，难入而有利于铸就自家风貌，因其所习，顺己性情，然理识一时难以统一明晰。梁启超认为学书有两条路，一是专学一家，终身学他；二是学许多家，兼蓄并包。他分析说："这两条路，第一条路优点是简切，容易下手，但也容易为一家所缚。第二条路弱点似乎是泛滥无归，但看得多，便于发展。走第二条路，以模仿为过渡，再到创作，是最好的方法。"我当时不识此理，只凭自己一时意气直觉，可谓歪打正着。

● 易获众好者近俗。而"迎合和媚悦，是不会于大众有益的"（鲁迅语）。俗书入手易，博喝彩易，故初学者多喜入此"圈套"。临古人墨迹，得其布置间架与用笔，而其中道理，若非自己努力读书参悟，一时恐难明白。明代书家解缙在《春雨杂述》中说："学书之法，非口传

杨谔临祝枝山草书卷《赤壁赋》（局部）

心授，不得其精。"人之天分各别，若无天分只有功夫，终生只能平平；若有天分而无功夫，也不能有大的造就。元代书家虞集说："天资高而学力到，未有不精奥而神化者也。"学书者应存大梦想，少存侥幸，不能无视天分、功夫之说，又需冷静客观对待。清代梁巘有一段话，意思亦近此："工追摹而饶性灵，则趣生，持性灵而厌追摹，则法疏。天资既高，又得笔法，功或作或辍，亦无成就也。"

● 明代大书家王铎尝自定字课，一日临帖，一日应请索。有人不以为意，我言此法乃不换之金丹。其故有三：为艺犹如人之生存，有所耗出，必要有所补充。"一日临帖"，好比吸取食物营养；"一日应请索"，好比付出消耗。两者须达到平衡。此为一。应请索也即创作，书家长期处于创作状态，也即付出状态，易致浮躁，点画发飘，内涵浅寡，离传统之根会越来越远。隔日临帖，犹如接通了源头活水，亦如打铁之淬火，会起到平抑浮躁的作用。此其二。临是学，创是用。创作时发现的不足，可以通过临帖得到补充和修正；临帖时得到的感悟，创作时加以运用从而得到巩固，进而化为自己的语言。临、创生发，推陈出新。此其三。近代于右任有《论书诗》云："朝临《石门铭》，暮写《二十品》。辛苦集为联，夜夜泪湿枕。""集为联"即为用，"夜夜泪湿枕"是临、创

之余的悟, 苦心孤诣, 以通身精神赴之, 故其能在书史上开宗立派, 成就一番大事业。

● 黄庭坚曾说过一段客观而辩证的话:"《兰亭》虽真、行书之宗, 然不必一笔一画为准。譬如周公、孔子, 不能无小过; 过而不害其聪明睿圣, 所以为圣人。不善学者, 即圣人之过处而学之, 故蔽于一曲。""好的没学会, 坏的倒学得一个快, 学得一个像。"这是我们在日常生活中经常听到的批评人的话, 这种现象在学书者队伍中也比比皆是。初学书法者, 认知有限, 所以鉴赏水平低, 对

杨谔临颜真卿《祭侄文稿》

杨谔临颜真卿《祭侄文稿》(局部)

范帖中的不足之处也会竭力临仿，久之，"因药发病"，如黄庭坚所说的"蔽于一曲"。范帖如圣人，也会有小过，临仿者或临仿者的指导老师，心中先要存一个一分为二的念头，不要过分地迷信范帖，误以为凡帖上有的，都是对的，都是好的。清代书家戈守智说："故前辈于诸名书，每每指摘其瑕疵，虽责备贤者之意，亦欲使学者夺胎换骨，毋蹈其习气耳。"真是菩萨心肠。书法艺术家应该首先是个读书人。英国哲学家培根说："读史使人明智，读诗使人灵秀，学数学使人精确，学自然哲学使人深邃，学道德伦理学使人庄重，学逻辑与修辞学使人善辩。总之，'知识塑造性格。'不仅如此，精神上任何一种缺陷都可以通过相应的学习来弥补。"几本碑帖，哪里担得起如此重任？

● 要关心相同的、规律性的东西，也要关心不同的、变化而又统一的东西。后者更为重要。

● 高二适说用章草笔法写"二王"的今草，定能超唐迈宋。怎样看待用类似手法培育出来的新形式、新风格？很简单，就是看作品的格调、风神、灵魂提升了没有。如果没有，那同模特儿换了身衣服再上场又有什么两样？

● 姜夔《续书谱》言："临书易失古人位置，而多得古人笔意；摹书易得古人位置，而多失古人笔意。临书易进，摹书易忘，经意与不经意也。"若令摹书者离开范本独自去写，不见得仍能得"古人位置"，因摹书不需经意，主体的我便退缩。如此，摹书在学书过程中到底有多少价值？摹书于儿童尚可算学书之法之一种，而于成人则或恐不宜。成人较之儿童，更易忘耳。

● 对法帖的理解，可能有很多种，不以对错分，而以理解的境界论为妙。清代王澍说临颜书，但得其淡古之韵，雄厚只是颜的皮相，这一点我近年才有体会。我学书从颜《勤礼碑》入手，距今已三十余年矣，积三十年学力方悟此，可见参悟古人之难与无止境。王澍还说，学颜当知变化，学褚当知沉劲，学欧当知跌宕，都是看得牛皮也穿的卓见。

● 临碑，不要过分追求刀刻效果，因吃力不讨好。以物理性质论，毛笔与刻石之刀，天差地别，纸与石亦然。但又不能一点也不求刀刻效果，不然碑所特有的金石之美便没有了。如何求？意求为主，形求为辅，因为书法本来就是以意和感觉为主的艺术。对于古碑的漫漶斑驳，不要去痴心模仿，古碑高华苍古的风神不是靠它们来体现的。高华是书法内在的气质、精神，临仿时心中也需存此一段气象；苍古则主要由时间造成的距离感和神秘感所带来。

现代　徐无闻临甲骨

篆　书

篆书可以分为大篆和小篆。

我们把甲骨文、金文、籀文和春秋战国时期的六国文字包括鸟书、虫书等，都叫作大篆。

何为小篆?简言之，就是秦始皇统一中国后颁布的统一的标准的官方文字，也称为秦篆。

事实上，在颁布前，小篆就已经存在。中国文字在秦始皇统一前就已开始趋于统一，两周留下的官方文字金文，无论南北，大体相同，只是民间文字有区域性的差别。秦始皇统一文字是对那些有差别的文字即异体字进行了废除，对殷周以来的古文大篆进行了改造统一，重新颁布。汉许慎《说文解字·叙》云："……分为七国，田畴异亩，车涂异轨，律令异法，衣冠异制，言语异声，文字异形。秦始皇帝初兼天下，丞相李斯乃奏同之，罢其不与秦文合者。斯作《仓颉篇》，中车府令赵高作《爰历篇》，太史令胡毋敬作《博学篇》，皆取史籀大篆，或颇省改，所谓小篆者也。"由此可见，《仓颉篇》《爰历篇》《博学篇》就是当时的标准字书。丛文俊先生依据卫恒《四体书势》中的一段话"或曰:下杜人程邈为衙吏，得罪始皇，幽系云阳十年，从狱中改大篆。少者增益，多者损减，方者使圆，圆者使方。奏之始皇，始皇善之，出为御史，使定书"进行推断:

汉代篆书墨迹

系统地整理小篆的是程邈，李斯等三人所书字书，字形均取自程邈早已完成的小篆定本。

　　秦书共有八体，即大篆、小篆、刻符、虫书、摹印、署书、殳书、隶书。除隶书外，其他七体在今天看来均属篆书，但其用途、字法、刻法、造型、装饰性等均有所不同。尽管社会上流行有八体，但用途最广的还只是小篆和隶书。小篆为官方文字，严正端庄；隶书流行于民间，通俗便捷。小篆圆转顾美、停匀典雅，但它毕竟已不是如今的实用文字，属于稀见的古文字系统，现在只是作为

一种艺术文字出现在我们的生活中，因此临习小篆，我们在思想认识上和工具书籍上须有所准备。

临习篆书，对学习者控制毛笔的能力、造型能力和认读文字能力等要求都较高，所以往往一开始容易让人感到困难和乏味，很可能会失去学下去的信心，但只要坚持一段时间，临习者很快就会掌握篆书或严正规矩，或婉转流美，或活泼自由的结构用笔规律，体验到篆书特有的金石之美、典雅之美、遒润之美、建筑之美，就会"山重水复疑无路，柳暗花明又一村"，学篆之路会越走越宽，越走越平坦，而且路上"景色"美不胜收。商承祚先生在《说篆》一文中回忆自己学习篆书时说："篆书之时代远，而接触之机希，故人以为难，其实难于入门，若途径斯启，则其易有出乎初习时畏葸心理之外。"

为临习好篆书，一本好的碑帖和一个好的老师都是必要的。入手字帖，宜选择字数较多、清晰可辨、严谨端庄者。好的老师可以迅速引领入门，教以正确的方法，答问解疑，避免空耗时日，误入歧途。毛笔通常以兼毫、硬毫为佳，锋不宜过长。纸可用毛边纸或半生不熟的仿古宣。书籍方面，除自己临习的字帖之外，宜购《说文解字》或《大篆字典》一类的参考书，时常抚读，偶尔习写，则会意假借之意，形声离合之法，日久天长，自然有所感悟。另需购一些历代篆书名作，时常翻阅，以广眼界，以利博采，了解继承发展之脉络，以解前人借古开今之秘，以便用多种风格的美来滋养自己的篆书艺术。

甲 骨 文

甲骨文是指刻（或写）在龟甲和兽骨上的文字。殷墟甲骨文又被称为"卜辞"，原因是它所记载的多是当时商王室占卜的内容。相应的卜辞契刻在相应的占卜用的甲骨上。也有极少量的甲骨上契刻的不是卜辞，而是其他一些事。现在已考释出的为学者所公认的甲骨文字有1 000多个，其余3 000余字，各家考释不同，暂无定论。

甲骨文的契刻顺序（布局）有一定规律。"一般说来，刻辞迎兆并与一定的卜兆有关，即龟腹甲右半卜兆向左，文字则从左向右行，龟甲左半卜兆向右，文字则从右向左行。背甲与其相同。但甲首、甲尾及近甲桥边缘部分，卜辞是由外向内行。牛胛骨的右胛骨卜兆向右，卜辞由右向左行，左胛骨卜兆向左，卜辞由左向右行，在近骨臼处的上端两条卜辞，则由中间读起，在左左行，在右右行。……甲骨文契刻中还有'正反相接'和'相间刻辞'两种规律。……'正反相接'是指龟甲或牛胛骨正面上的卜辞因无处容纳，契刻不下，便刻在甲骨的背面。……'相间刻辞'都是出现在牛肩胛骨的靠边缘处。每条卜辞或自下而上刻写，或自上而下刻写（以前者最为常见），各条辞间多有界划相隔。每件事反复贞问而不同事之间却往往交错相间隔着排列，故称之为'相间刻辞'。"（王宇

信、杨升南、聂玉海《甲骨文精粹释译》，云南人民出版社）

甲骨文由贞人契刻（或写），贞人是代时王（即占卜时的王）占卜的史官，应该是当时的大知识分子、大书家，我们现在看到的甲骨文大多语言简洁，书法劲美多姿。董作宾将殷墟甲骨文分为五期：第一期是盘庚、小辛、小乙、武丁时期，第二期是祖庚、祖甲时期，第三期为廪辛、康丁时期，第四期是武乙、文丁时期，第五期是帝乙、帝辛时期。虽然后来有多位学者提出新的分期法，但大多数人仍接受董作宾的分法。考古学家在一、二、三时期的甲骨文中发现的贞人人数较多，四、五期较少。因此或许可以这样说：商王室晚期，曾经拥有过数量可观的贞人书家群。

庚申贞王令

面对如此精美的作品（图1），简直有些不敢相信自己的眼睛。我们朝书暮写、殚精竭虑，仍不如三千年前贞人们的信手一挥。

这片甲骨上的文字主要由或正或斜、或长或短的直线构成，劲挺刚狠，有几个字中的长直线，尤其惹人注目，令人惊讶。那些按常理应该用圆转笔法来表现

图1　庚申贞王令

的，在这里被分解为几个直笔组搭而成。如"中"字左侧，象征旗帜在风中飘动形象的上下四笔，每一笔都被分成三根直线，用三刀刻成。再如"令"字，全部方折，一律直线。笔者另外查阅了15片带有"令"字的甲骨文拓片，只有一片中的"令"字点画全部做直线处理，但下刀之劲辣远远不如此作。

王守信先生用白话意译此片卜辞如下：

（1）庚申日占卜，贞问商王命令贵族𡥈立旗聚众（旗即中）么？

（2）甲子日占卜，贞问某卯日行告祷之祭自先公上甲以下各王么？

己卯卜

这片甲骨卜辞（图2）的书法风格与上一片完全不同。初看典雅，如和风，婀娜中含刚劲；复看如君子，似修竹，刚劲中含婀娜。

从左向右第一行中的"己卯卜口贞"数字、第四行中的第一个字"卜"、第五行中的第一个字"师"，用单刀法刻成。其余文字似为用双刀法刻成。采用双刀法刻成的字，相对来说线条要粗一些，显得饱满温和一些。临习用双刀法刻成的字，运笔速度宜稍缓慢一些。临习用单刀法刻成的字，运笔速度应该快一些，笔锋应该提得更高些，以收劲厉之效。

王宇信先生用白话意释卜辞如下：

（1）己卯日占卜，贞人殼问卦，贞问……么？

（2）丙某日占卜，贞人屮问卦，贞问命令军队去与屮地的军队会合相视见么？商王亲自看了卜兆以后判断说：军队虽然疲惫（佳老，应为"师老"），但希望人员途及相遇顺若。

（3）事后所记的应验结果是：……占卜时已知将要有害。过了二旬又八天（即28天）𧈪（天气的一种现象，或为时段）呈现，壬某日……军队在晚上迷了路不明方向。

屮，音又，yòu。𧈪，音明，míng。

贞旬亡祸·自长友唐

这件甲骨正面卜辞书法（图3），有乱头粗服之妙。运刀时轻重、曲直、转折、纵敛，极为自如。字法时正时斜，姿态横生，大有现代行书的意趣。从右向左第

二行中的"魅"与第五行中的"瓯"两个字，是"画成其形"，与卜辞中其他字有别。甲骨文其实已是较为成熟的文字了，在它之前，应该还存在一种像"魅""瓯"这样以"会意象形"为主的文字。这种文字在漫长的岁月中，为适应人们记录书写便利快捷的需要，才渐渐地提炼成了一种趋向于简括、抽象、富有书写性的文字——甲骨文。"魅""瓯"二字，正其孑遗。提炼过程中有许多人贡献了自己的智慧，有的字约定俗成，也许就是我们前面说到的已被释读且被公认的1 000余字。有的因各画其形，各表其意，同义而异体，这也许就是那些导致后人无法释读，或释读了还未得到公认的那3 000余字。

图2　已卯卜

图3 贞旬亡祸·自长友唐 正面

这片甲骨的反面刻辞（图4），字法依旧多姿而生动，随着圆转之意的增多，线条力度随之弱化，没有正面刻辞那种一片草木蓬勃、竞相滋长的气象。

临写这件甲骨文作品，用笔宜于圆转中多寓方折之笔，如图3从右至左第二行中的"相""四""邑"等字，第三行中的"自""西""舌"，第四行中的"旬"等字，既圆又方，因方就圆，具有强烈、鲜明的节

历代书法名迹临习指要

奏美感。

王宇信白话意释该片正面卜辞曰：

（1）某日占卜，某贞人问卦，贞问下一个十天（一旬）之内没有灾祸之事发生吧……

事后记应验结果是：果然有灾祸之事在西方边塞发生，贵族名雷者前来报告说，某方出动（辞残，据同文意补），军事掠略了名为魃、夹、方、相的四个邑落。这是在十三月所记的。

图4　贞旬亡祸·自长友唐　反面

魖，音其，qí。

　　（2）贞问下一个旬内（十天）没有灾祸之事发生吧？商王看了卜兆以后判断说：有祟害，将有艰祸之事发生。

　　（3）事后所记应验结果是：丙戌日禷祭了贵族名偁者所贡之魖。但是在二月己丑日，贵族魖还是死了。

　　偁，音染，rǎn。魖，可读为豺音，chái。魖，可读为其，qí。

　　甲骨文之美，美在自由且神秘。商王朝强大，商朝人之浪漫实属人类处于童贞时期特有之天真无邪，故商人之书迹，是发自内心的自由与无羁的表达。商人对世界知之甚少，对自然万物存有敬畏，凡事喜问鬼神，祷祀成习，意涉虚无，形之于书迹，多神秘气象。

　　甲骨文之美，美在布局之天然。由于卜辞契刻顺序的安排与兆纹走向等因素有关，所以在未契刻时就已存在多种可能。又，同一片甲骨上的文字常常需要做多次契刻，所以更增加了布局的不确定性。另外，自然的风化侵蚀，为保留至今的甲骨文追加了一道"天然去雕饰"的工艺，因此，它们的布局如虫蚀叶，如水漫滩，多不可思议，又自然而然。特别是那些碎小的残片上留下的几行或几个零星的文字，犹如天上的星星，犹如窗上的竹影，犹如狂风中飞舞的残红，犹如人的残梦，莫不让人惊叹。

　　甲骨文之美，美在字法的单纯。贞人契刻，目的在于记录卜辞，从那些简洁至极的语言风格上可以确认他们并无视此为艺术创作的意识，故他们不会受到诸多欲望与规范的束缚。书写与契刻既熟，熟极自能生巧。甲骨文中的常用字，虽有一定写法，但无风格范本的约束，不常用字则多靠贞人随机生巧的创造。每一件甲骨文作品，都是标标准准、真真实实的风格即人、人即风格的体现。此种单纯的风格趣味，犹如刚从自家院子里摘下的蔬菜，煮熟即是美味。

　　甲骨文之美，美在刀（笔）法的劲爽。一刻值千金。契刻这道工艺，为甲骨文这一人类早期文明的产物增添了无限的青春朝气。灵动多变，高度凝练，劲挺果敢，绝不芜杂（图5—图11）。

　　有此四美，遂成绝响。

　　临习甲骨文书法，重点应是学习领悟上述四美。这四美既是汉字书法之起点、原点，又是书法艺术之终点与顶点，是书家一辈子之梦想。

如何书写新时代的甲骨文书法？完全复古不妥，新瓶旧酒不必，假托其名不可，抄袭前人不行。这既是一个高难度的课题，又是一个极为诱人的愿景。

图5 甲骨文欣赏（1）

图6 甲骨文欣赏（2）

图7 甲骨文欣赏（3）

图8 甲骨文欣赏（4）

图9 甲骨文欣赏（5）

图10 甲骨文欣赏（6）

图11 甲骨文欣赏（7）

图12 现代 徐无闻临甲骨

拓片 130（正）

图13 商 武丁时期甲骨

图14 当代 翟万益甲骨文书作

图15 当代 沙曼翁甲骨文印章 水上人家独自闲

点评：

徐无闻先生有一件甲骨中堂（图12），纵60厘米，横40厘米。甲骨原件为武丁时期物（图13），字涂朱。徐先生的临作形态精准，兼具其神，老一辈艺术家、学者的严谨学风，令人钦佩。

比较甲骨原件拓片与临作，感觉前者如一棵生长在原野上的树，后者则是把它搬入了园林。徐先生临写时肯定会学术性和艺术性兼顾，可能会更偏向于学术性一些，尤其是保证"形"（字法）的精准无误。

甲骨文中部分长的点画，有时会出现一定的弧度、倾斜以及小幅度的不对称，可能由于以下两个原因：一是原初的书写与锲刻都是日常性的，也即在不刻意求工的自然状态下的；二是甲骨的质地与刻刀相遇所导致的。偏偏是这种曲线、不对称、歪斜，在我们今天看来，是活泼泼的生活，是艺术。

后来出现的甲骨文书家，偏重于甲骨文的形式美，他们的书写偏重于艺术性。在他们的眼里，甲骨文只是一种可供选择的"新型"的书体。如瞿万益所书的甲骨文作品（图14）、沙曼翁所刻的甲骨文印章（图15）。

附一

甲骨文里记了些什么

甲骨文是指刻（或写）在龟甲、兽骨上的文字。由于殷墟出土的甲骨文是商王室晚期占卜后契刻在所卜用的甲骨上的，所以又被称作"卜辞"。甲骨文里所记载的内容绝大多数与占卜有关，很小一部分与占卜无关的，被称作"记事刻辞"。目前已发现的甲骨文字有4000多个，经过考释，得到公认的有1000多字，其余3000余字尚存争议。

人类在文明早期，对许多现象不能做出合理的解释，于是便寄托于神灵，占卜便是商王们十分迷信和热衷的一项活动。在决定统治者行为的诸多条件中，"龟从""筮从"是最重要的，也就是说统治者们的大大小小行动，都要请示鬼神。占卜由专门的"贞人"负责，商王常亲自察看卜兆，做出判断。他们在甲骨上不但记下卜问的内容，有时还会记下了事后应验的结果，使得占卜一事更显神秘，也给后人的研读增添了不少趣味，甚至在某个瞬间会产生回到那个"击石拊石，百兽率舞"，龙飞凤舞、香烟缭绕的年代的幻觉。

卜问灾祸是甲骨文里最重要的内容。"贞问下一个十天（一旬）之内没有灾祸之事发生吧？"这样的问话在甲骨文中出现得极为频繁。据一枚甲骨文记载，有一个癸亥日占卜，贞人在问了那句话后，商王仔细看了兆纹，判断说："将有祟害之事发生。"此兆后来得到了应验："在十天之内的壬申日，中师的军队发生了行军迷冥道途的事。"

为消除灾殃，他们常常致祭，祭祀的对象有自然神（山岳之神、六云之神、河神等），但主要的还是他们自己的先王祖宗，有时还有旧老名臣。有一枚甲骨上有这样两条卜辞："乙丑日占卜，贞人宾问卦，贞问行御除灾殃之祭于先王大甲么？""戊寅日占卜，贞人宾问卦，贞问为商王武丁之妻妇好行御除灾殃之祭于商王武丁母辈名庚者么？"有时生病了，便担心是不是得罪了祖先，如有一枚甲骨上记载，商王得了脚疾，问是不是要祭先妣名妣庚者？被祭的旧老名臣则有黄尹、学戊、

咸戍等,这些旧老名臣都是"知天道"的重要人物,也是掌管国事政权的实际操纵者。行祭礼的地点、所献牺牲的品种、数量的多少等也需要通过占卜的形式来决定。有一枚甲骨上刻道:"行侑求之祭于丁名的先王,是以五对羊为牺牲么?"又有一枚问道:"在益地用祭牲么?"

问卦的内容还有出行、打仗、雨雪、诸侯傧见、收成、捕猎、追捕逃跑的奴隶、飨宴、大臣的工作进度等。有几枚甲骨上还记载了问"梦"的事:"商王做梦擒猎了,不会发生灾祸吧?""梦中见到了白牛,不会出现灾祸之事吧?""做了多次鬼蜮噩梦,会有喑哑的疾病出现吗?"又有问分娩之事的:"某日占卜,贞人争问卦,贞问商王之妇名妇妌者要分娩了,会生男孩么?商王亲自看了卜兆判断说:在庚日分娩,会嘉吉生男孩。"该片甲骨后来记下了应验结果:"这一旬十天内的辛某日,妇妌分娩了,果然生了男孩。"

最后说说记事刻辞。牛的肩胛骨是当时用来占卜、记录的主要材料,在使用前都要经过整治。因"事关重大",所以需要严把"进货关",有两枚甲骨上有这样的记载:"从峀地征收了廿对牛胛骨,由小臣官名中的贵族检视验收。""某丑日又征收到了十对牛胛骨,由小臣官名从的贵族检视验收。"在一枚体形很大的骨片上,刻了四行文字,类似于现在学生做的笔记:"东方叫析方,东方的风叫协风;南方叫夹方,南方的风叫微风;西方叫夷方,西方的风叫彝风;北方叫宛方,北方的风叫伇风。"

(注:本文所引甲骨文释文,参考了云南人民出版社《甲骨文精粹释译》一书)

商　小子蒚卣器铭

小子蒚卣是商代帝乙时物，又名蒚卣，蒚作母辛卣（图16）。铭4行44字。

吸引临习者眼球的首先是铭文奇特的布局之美。整件作品，仿佛孔庙前的古柏，苍劲、结实、坚韧。又仿佛只是一个字，上下字之间就像被甲鱼的嘴咬着，比如第二、三、四行，掰都掰不开。形成的"行线"，姿态又是那样美，后世行草书家如张瑞图、黄道周、潘天寿的作品，字与字之间的衔接，也与此类似。另外，第一行为直线形，后面三行为曲线形，当是书者"渐入佳境"的心理体现，较一律作曲线更具真实性、丰富性，更耐人寻味。

商人大体是雄放、果敢与浪漫的，有时书者会与人开一个小小的玩笑，于平稳时忽然弄出一点虚惊，如第二行下部"贝二朋子曰贝"六字，忽然向左倾侧，使得整行重心不稳，堪堪欲倒。有时于袅娜之中嵌入坚毅稳健之笔，如第三行"行线"成S形，其中有数字却多方棱，岿然不可动，如"历""母""辛"等字。有时又如垒危卵，第四行多个点画偏少的字像犬牙般交错于行间，如"十""二""曰""人"等。

结字的收放对比强烈也是此铭一个特色。第一行中的"小""人"，第二行中的"子""曰"，第三行中的"用""作""辛"，第四行中的"在""十""二"

"曰""人""方",尽量收缩其形。第一行中的"令""以""于",第二行中的"光""赏""贝",第三行中的"售""历",第四行中的"隹""令",还有三个"蒿"字,都放大拉松其形。第三、四行中的两个"隹"中的长弧线,仿佛绶带鸟长长的尾翼,带给欣赏者多少欣喜!收与放,一切都那么自然,至此不得不放,至此又不得不收,再加上有中间状态字的过渡调节,整个画面,犹如狗鱼身上的斑纹,野性、威猛、天然。

临习此铭时,人会一直处于紧张、动荡、兴奋的状态中,篇幅虽小,包含的艺术思想却大胆而又丰富,认真体会,对今后的创作会有不小的帮助。

此卣铭文不长,据《中国书法全集·商周金文卷》,录铭文释文如下:

乙子(巳),子令(命)小子蒿先以人于堇,子光商(赏)禽贝二朋。子曰:"贝,售(唯)覆女(汝)曆(历)。"蒿用乍(作)母辛彝。才(在)十月二,隹子曰:"令望人方□。"

图16 商 小子蒿卣器铭

图17 杨谔 临作

自评：

　　这件临作（图17）的章法还是比较成功的：上下字之间的咬合松紧自然，左右行之间也有呼应。金文乃浇铸而成，点画结体都富有厚重坚固的金属质感，所以临写时用笔还是以凝重为上，行笔速度宜稍缓，以中锋为佳。

西周 沈子它簋盖铭

与小子蒿器铭不同,沈子它簋盖铭(图18)是西周康王时物。商代人开疆拓土,豪迈率意,旁若无人,富有激情,所以书风质朴雄放,气度不凡。周人在战胜商王前,一直是商王治下,以农业为本,习惯于遵章守纪,性格圆曲深沉,反映到书法上,即进入西周后,金文书风开始向秩序化、工艺化、优美化方向发展。

沈子它簋盖铭书风处于由商向周过渡时期,有两大特点:一是书写的自由性尚在,二是秩序化、装饰美正在开启。

铭文中出现有9次之多的"公"字,点画少,结构简单,写法也一样,可是这9个"公"字,或大或小,或长或扁,各各不同,有的外形还相差甚远。"沈"字出现有5次之多,笔法造型也相差甚巨,欹侧变化尤多,还有左右部首位置相交换的,充分体现了书写时的自由度、随意性。尽管用笔结字率性自由,然细观铭文的每一点每一画,却无不刻画精微。每个字的结构,无论是夸张还是变形处理,结果无不谨严、精准、生动翩翩。整体布局,有行无列,活泼而又井然,达到了相当高的艺术水准。像沈子它簋盖铭这类风格的作品,既不曲高和寡,又不陷入庸常俗套,可谓雅俗共赏。

　　金文是书写与制作浇铸两道工艺之后的完成品，我们现在看到的金文拓片，铜器原物经过漫长岁月的侵蚀，离当时金文的真实面目有一定距离。但我们可以从那些保存完好的铭文字迹中求得一些真相，还可以去博物馆参看实物，据此想象先人书写时的风采。金文所特有的金石气，包含有岁月赋予的沧桑之气，坚实而又朦胧，残缺而又完满，恍兮惚兮，象在其中，只可意会，不能实求。

　　临习此铭，应着重关注以下三点：章法布局的整中有乱，字法结构的乱中有整，用笔的刚柔相济与线条的金属质感。

　　沈子它簋，又名它簋、沈子簋、沈子也簋（古它、也为一字）。铭13行149字。

图18　西周　沈子它簋盖铭

图19 杨谔 临作

自评:

　　这种器铭上的文字极为精美,临作(图19)相对来说就显得粗疏了。以后用笔宜再精细一些,并注意字的动态神情,另外此铭的章法布局艺术也宜好好揣摩。

历代书法名迹临习指要

西周　散盘器铭

　　散盘器铭（图20）是西周厉王时物，又名散氏盘、夨人盘。铭19行305字。铭文记述了夨、散两国之间划分田界等事。与《毛公鼎》《虢季子白盘》《大盂鼎》并称为"四大国宝"。

　　对散盘铭铭文书法的评价历来很高，有不少论家对它的书写技法和美学价值进行过详细的剖析，认为它是金文书法中的翘楚之作。有更多的书法学习者亦步亦趋地模仿它"东歪西倒"的结字，希望用频繁的提按笔法再现它的金石之气。

　　散国是周王治下畿内一个小国，周王朝注重礼仪、尊重秩序、热衷于文饰美化的思想亦曾波及于此，这一点从散盘铭布局时行、列井然分明上可以得到确认。但这种讲究秩序的思想意识似乎没能进入这位散国书家的内心，并化为自觉的行动，他的笔底反映出的内心世界仍是原生的、狂野的、自由的。他的用笔是如此雄肆率性，结构是如此浪漫不拘。从铭文书法反映出的书写熟练程度看，书写者无疑具备书写整齐、规范、精致的金文的能力，但他似乎不愿如此，散国的领治者似乎也认为不必如此。铭文中那些原本平平常常的叙述性文字，因为有书写者性情的注入而变得富有生命，生气蓬勃，具有强烈的艺术感染

力。他在无意之间，缔造了一件中国书法史上的巨作。

仔细观察铭文中多次出现的一些字，如"曰""于""以""散""封"等，它们形态不一，但绝不是刻意为之的结果，而是日常、随意、率性、素面朝天式书写的产物，是无技巧、本能的书写，自由、自在、自然。

基于以上分析，临习散盘铭书法时不必有意模仿其"变化之态"，也不必"深思"其中隐含了多少伟大的艺术思想，只要用行书的笔法稍微任性地、比较自我地去摹写即可。形不像不要紧，我们应当更在意它的意趣和风神。刻意地去模仿别人的自由，得到的仍是刻意，自由已经在刻意的模仿中丢失了；以自然的心态去书写严肃与秩序，严肃与秩序会在书写中复活，并渐渐地获得自由生动之美。散盘铭的书法是雄放的写意，是质朴的自由，所以临习时用笔要流畅自然，顺势顺意，随机应变，一些用笔的技巧在此可以淡忘。此时此刻强调笔法规则，炫耀用笔结字技巧，反而会弄巧成拙，出现僵硬做作与自由天成相持不下的尴尬局面。

发自内心的激情无需中介，直接反映到笔下的艺术才会是自然的、真切的、充实的，富有生命的张力和冲击力。我们现在看到的许多模仿散盘铭的书作，大多得其外形，缺少内力，也没有那种原始的生动气息，原因即在于书者有着太多的欲念没有摆脱，内心纯真的情感力量没有被激发。

有学者认为，是散盘铭这种简率的书写形式，经过漫长的岁月之后，导致了后来隶变的发生，因此散盘铭书法具有文字学、书法艺术的双重价值。笔者认为，简率与谨严，历来共存于人性之中，也共存于大量早期的书写实践之中，它们随着政治与社会生活的需要而此消彼长，时隐时现，就像太阳在黑夜到来时依然存在一样，简率与谨严，哪一个都从来没有真正地消失过。因此，假使书法史上没有散盘铭，隶变同样会发生。

想在书法上有所作为，最为重要的不是一共临了多少种名帖，读过多少种理论书籍，掌握了多少条原理和多少种技巧，也不是拜过哪位名师，得过多少次奖，而是在求学过程中，尽早发现并唤醒自己的内心与个性，使之像乔木一样成长与壮大。

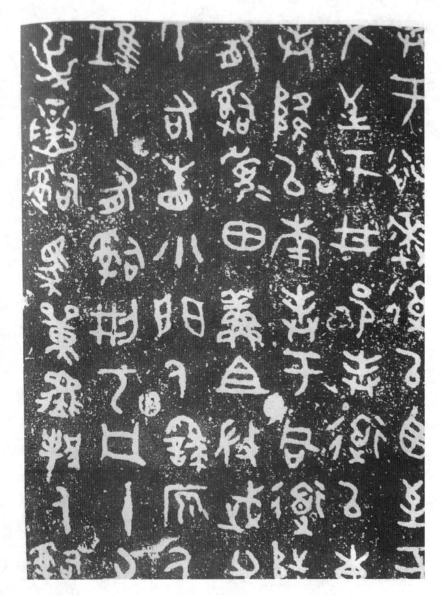

图20　西周　散盘器铭（局部）

图21 杨谔 临作

自评：

 从格局、气息上看，这件临作（图21）还是比较成功的，自由而大气，这正是散盘器铭的特点之一。有些字的结构还须紧密些，如第五行中的第三个字，第七行中的第三个字。有些字的点画宜适当收缩，不能信笔为之，如第一行中的第二个字、第四个字，第六行中的第二个字。理性能令作品的内力不弱反增。

点评：

 王个簃先生的临作（图22）苍浑坚劲，吉金味道很浓。他这种吉金味是许多作者写不出来的。

图22 王个簃 临作

历代书法名迹临习指要

秦 李斯 会稽刻石

有人认为，写小篆，只要做到用笔到位，结构整齐匀称就可以了，这实在是一个误会。我们先看看古人眼里的篆书是什么样的。

卫恒《四体书势》中录有蔡邕的《篆势》："字画之始，因于鸟迹，苍颉循圣，作则制斯文，体有六篆，巧妙入神……扬波振撇，鹰跱鸟震，延颈胁翼，势欲凌云。或轻笔内投，微本浓末，若绝若连，似水露缘丝，凝垂下端。纵者如悬，衡者如编，杳杪斜趋，不方不圆，若行若飞，跂跂翾翾。远而望之……端际不可得见，指㧑不可胜原。"不仅强调形态要有变化，还强调篆书当有神态、动态以及用笔之轻重、连断、快慢的变化。

张怀瓘《六体书论》中说小篆："小篆者，李斯造也。或镂纤屈盘，或悬针状貌。鳞羽参差而互进，珪璧错落以争明。其势飞腾，其形端俨。"这最后八个字非常重要，是说小篆看上去是安静端详的，其里中却有一股飞腾之势。

《会稽刻石》一开头"皇帝休烈，平壹宇内，德惠攸长"十二字（图23），即给人一种"要在沉默中爆发"的感觉。具体到点画结构，那就是曲与直、平与斜、收与放的矛盾统一。"皇"字上部相对窄而密，下部则宽而正；"帝"字极端庄，犹如一座雄伟庄严之城楼；"休"字左侧部首线条多曲，有动感，右侧中间

一竖笔直浑劲不可撼。再有"宇""内"二字，外框作曲笔，以避刻板，兼有流动感；"攸""长"二字，横画都作向右上仰之势，如大鹏欲飞。肩水金关曾出土有一枚汉代篆书木简"枪五枚"（图24），虽有浓烈的隶味，但毕竟是目前能看到的最接近秦代的小篆墨迹真品，而其隶味，也可看作是时代的烙印。从此三字中，我们可以看到汉代人日常书写小篆的真实状况——泼辣豪放，动感极强。另有《泰山刻石》（图25），笔势雄强，有流动感，斜、曲之笔更多，不方不圆，更具"若行若飞、跂跂翾翾"之状。这些都可印证蔡邕对篆书的描述。李斯的小篆书迹，再如《峄山刻石》《泰山刻石》等，整体都作极端庄之相，这与书写者的政治身份及书写内容有关。蒋勋在《汉字书法之美》一书中说："李斯为秦始皇记功书写的'刻石'还有《之罘刻石》、《会稽刻石》，都是统治者巡视疆域、立碑记功的纪念性文字。石碑文字和商周'金文'一样，都是追求'永恒'、

图23　秦　李斯《会稽刻石》（局部）

图24 汉 篆书木简

图25 秦 李斯《泰山刻石》（局部）

'不朽'的书法，镌铸在青铜上，或契刻在岩石上，称为'金石'，对统治者的伟大功业有永恒纪念的意义。"我们现在所要探讨的一是古人真实的书写情状（李斯留下的刻石为一种，秦诏版篆也为一种），二是作为艺术的小篆究竟该如何书写。有读者可能会有疑问，说："你所说的那种欣赏体验我怎么一点也没有？"首先，笔者刚才说的感受完全是自己真实的感受；其次，这里涉及鉴赏力的问题。感受艺术的能力和其他能力一样，除了先天禀赋之外，十分重要的一条是后天的训练。刘勰《文心雕龙》说："操千曲而后晓声，观千剑而后识器。"只靠一朝一夕，读几条原则，听人家介绍几条经验，是解决不了真正问题的。

刘熙载在《艺概》中也多次谈到篆书。他说:"孙过庭《书谱》云:'篆尚婉而通。'余谓此须婉而愈劲,通而愈节,乃可。不然,恐涉于描字也。"婉而不至于弱,通而不至于滑,是写好小篆的两个要点。又云:"篆书要如龙腾凤翥,观昌黎歌《石鼓》可知。或但取整齐而无变化,则椠人优为之矣。"刘熙载在《艺概》中还说:"秦碑力劲,汉碑气厚,一代之书,无有不肖乎一代之人与文者。""李阳冰学《峄山碑》……其自论书也,谓于天地山川、日月星辰、云霞草木、文物衣冠,皆有所得。虽未尝显以篆诀示人,然已示人毕矣。"小篆艺术是从自然、社会中获取营养和创作灵感的,自然与社会,宏大的人生,皆是艺术之源,皆是艺术之根,是书写好小篆的根本所在。

具体到《会稽刻石》的临习,笔者以为主要应把握好以下两点:

其一,结体端严,动静、曲直结合。静时若处子,动时则作"欲动"与"微动"之形意,不作物理意义上的"横平竖直"。

其二,行笔流畅与凝练沉着兼顾或相间。自然则活,刻意则死。

秦始皇三十七年(前210),始皇登会稽山,山在今浙江绍兴之东南。为颂秦德,乃立此石。字共12行,行24字,传为李斯之手笔,石久佚,元至正元年(1341),申屠駉据旧摹本重刻,后又被人磨去。本书所据者乃旧拓摹刻本的影印件。

图26 杨谔 临作

自评：

　　临写李斯风格的小篆，须一笔不苟。其基础不仅仅是书写功夫，还有书写态度、心理素质等。这件临作（图26）第二行中第一个字的下部，第五行中的第二个字，反映出临习者并没有做到一丝不苟与心静如一。

汉　袁安碑

　　有人认为，是清代邓小石吸收隶书笔法去写小篆，降低了书写篆书的技术难度，从而使得小篆艺术走入千家万户，发扬光大。《袁安碑》（图27）的用笔是藏头护尾，力在其中，即使露锋收笔的点画，也有回锋护尾的感觉，故有劲穆含蓄之美。其线型多曲，即使一些短横，也常作曲线处理，如该碑第六行"河"字右上部，第二行"除"字右中部，第九行"诏"字左上部等。其曲之程度、形状，以及何时曲何时不曲，均无规律，充满随机性，却得纡徐之美。与李斯小篆不同，《袁安碑》的横、竖长线条多以"曲笔"来表现，显得婉转流畅、可亲可近，碑中的"司""南""安""丙""帝""阴""除"等字，其中的长线条如果要写得像李斯小篆那样遒丽、挺拔、停匀，那么书写难度要高很多。

　　《袁安碑》的结字也很有意思，同样充满了自由与随机。同一个字，有时上紧下松，如第二、第三、第五、第八行中的"年"字，上部密度极大，下部极空；有时均匀分布，如第四、第七行中的"年"字。同一个"除"字，第二行的"除"作均等安排，第三行的却有疏密变化。再有第一行中的"徒""公""袁""召"，第二行中的"永""除"，第四行中的"辛""东"等字，像一尊尊汉代说唱俑（图28），头与身子的比例违背常规，因夸张了人之上部动作与表情，起

图27　汉 《袁安碑》

到了渲染气氛的作用，显得滑稽、朴拙、可爱。第四行中的"迁""平"，第七行中的"初""六""拜""仆"等字，则大疏大密，相映成趣。图29中的四个放大后的例字，"元"字结构均匀，"汝""征"两字左疏右密，违背常规，"孝"上下左右间距均等，憨态可掬。

图28　汉　说唱俑

《袁安碑》立于东汉永元四年（92），《袁敞碑》立于东汉元初四年（117）。袁敞为袁安之第三子。人都云两碑书迹如出一人之手。需要指出的是，两者气息、笔法相同，认为是出自一人之手应该没有问题。但两碑之结字和线形已有不同，《袁敞碑》趋于华丽、光洁、完整、饱满、成熟，尤其是结构，在《袁敞碑》中几乎找不到《袁安碑》中那些均匀布置、点画结构稚拙可爱的字。这既是经历了20多年后书碑者个人书艺成熟的标志，也代表着时代审美趣尚正在发生变化。

图29　《袁安碑》选字

东汉蔡邕（132—192）生活的年代后于两碑之立数十年，蔡邕著有《笔论》与《九势》。《笔论》讲的是书者应有的精神状态，《九势》讲的是运笔规则。

《九势》中涉及结字的只有这样一句："凡落笔结字，上皆覆下，下以承上，使其形势递相映带，无使势背。"这是他对隶书结字之法的最初认识，强调形与势的"和"与"连"。或许我们可以这样推断，直到《袁安碑》诞生那一刻，书手们对于小篆结字规律还没有做过上升至美学层面的思考和总结，或者有人总结了但还没有得到广泛传播。美与不美，全凭书者个人的书写习惯与审美感觉去把握，但在重要场合的书写则必须保持庄重态度，以求符合礼乐要求，这已经成为共识。也许这就是为什么《袁安碑》中的字虽然"俊丑"不一，然无不虔诚、一丝不苟的原因。

历来对《袁安碑》书艺的评价不怎么高，欧阳辅在《集古求真》中甚至认为它是伪品。笔者以为《袁安碑》的某些不成熟、不统一、不合范，正是其为真品的证据，其学术价值、艺术价值也正在于此。我们不能用现代的审美眼光去看待它、临写它、改造它，否则它独特的时代之美会随之消失。《袁安碑》就像一块未被开发的湿地，里面保存着我们这个时代已经失去的纯真。

图30 胡杨 临作

图31　王佳祺 临作

点评：

　　我知道胡杨在篆刻与唐楷上下过一些功夫，已取得一些成绩。图30应该是他初临《袁安碑》之作。原先的学习经历帮了他大忙，所以他一上手就有了汉代人的气味，这一点是很宝贵的，得了气味就等于大概摸到了原碑的神。胡杨的用笔是圆转流畅的，但于结构却未能把握好，有的还偏差较大。

　　《袁安碑》结构自然、拙朴、天真，但总体还是控制在雍容、整齐的幅度之内，成人的"稚拙"与小孩子涂鸦的稚拙本质上是不同的，胡杨接下来当在如何把握好结构上下些功夫。自古有成就的篆刻家，无一不是优秀的篆书家。篆刻家最后要刻自己的篆书才能算是成功。

　　图31是10岁小男孩王佳祺的作品，沉着有气魄。王佳祺之前临过李斯的《会稽刻石》，所以此临作的线条、结构还有几分"斯篆"的庄重严肃，和《袁安碑》的原作比，就显得不够生动了。

清 邓石如 白氏草堂记

　　篆书《白氏草堂记》（图32-1、图32-2）六条屏是邓石如晚年代表作，每屏纵180余厘米，横46厘米。气度豪迈洒脱，体势壮伟茂美。这样风格的小篆，历代极为少见，即使在邓石如自己的作品中，也是唯一、仅见。

　　小篆《白氏草堂记》应该是用柔毫书写，行笔下按较重，故线条既豪劲又温雅，如绵里裹铁，结字则丰茂参差如夏植。说到小篆，我们首先想到的是玉簪篆，李斯、李阳冰多属此类，后继者多，以兼毫、硬毫书之，优美、整齐，受人喜爱。邓石如的不少小篆也偏向于这类风格，如《荀子·宥坐》轴（117厘米×74厘米）；也有运笔灵活、清劲飘逸者，如《赠肯园四体书册》，都是学习小篆的上佳范本。《白氏草堂记》无论是从形象、气质、气势还是运笔上看，都对传统小篆的审美、认知有较大突破。

　　清代陈鍊在《印说》中这样说小篆："李斯改省大篆之文，破圆作方，悉异古制，谓之小篆。其法文如铁石，势若飞动，一点一画，矩度不苟，藏妍精于朴茂，寄权巧于端庄，冠冕浑成，斯为中律。"也即是说，以李斯为代表的传统小篆，其"变化"的尺度是：势若飞动但矩度不苟。看上去朴茂端庄，但内藏妍精权巧。而邓石如此作，则是化"内相"为"外相"，化"贵族"为"平民"，直以生动自由去表达，并无多少当守小篆典雅含蓄传统的"顾虑"。

图32-1 清 邓石如 《白氏草堂记》（局部）

图32-2 清 邓石如 《白氏草堂记》（局部）

《白氏草堂记》的用笔多藏锋，竖画收束处作垂露，中间不泄劲，益见浑厚，如"骈""草""绿""阴"等字。长斜笔画收束处常微作雁尾法，似人足斜伸，如"尺""覆""蛇""走"等字。凡较长的横画，多微上拱波动，法和意很明显来源于隶书，如"盖""石""奇""日"等字。笔画弯曲转折处，有时提笔另起，衔接处兼有轻巧之美，如"月""地""承"等字；有故露痕迹，以显古拙，如"围""人""名"等字。用墨不避涨墨，如"时""潭""灌""丛"等字。结构则大疏大密，当为有意强调，不是依顺天然字形如此；又有不避参差、倾斜、穿插的，如"夹""枝""松""拂""叶"等字，多为即兴的发挥，增添了不少生动的趣味。陈𬭎认为写小篆，"但能得情趣，都成佳品，惟俗而不韵者，虽雕龙镂凤，亦无足观"（《印说》）。

图33　唐 李阳冰《般若台铭》（局部）

李阳冰的小篆《般若台铭》（图33），字大盈尺，苍劲旷大，骨力弥坚，但篆法、笔法仍是标准的"玉箸"，所以尽管也是大气派，但在活力和新意上还是比不上邓石如此作。当然这里有时代的因素，还有小篆自身发展规律等因素在起作用。

邓石如写小篆当然学过"二李"（李斯、李阳冰），但他勇于创新，从汉篆、汉隶中汲取了很多养分，因此较之一般小篆书家，他的作品风格更为多样朴辣，点画更为劲厚浑鸷，内中蕴含的美也更为丰富饱满。乾隆四十五年（1780），邓石如在梁巘的介绍下来到江宁举人梅镠家，住了6个月，他以过人的勤奋临了梅家所藏的《石鼓文》《峄山碑》《泰山刻石》《汉开母石阙》《敦煌太守碑》《三坟记》等小篆名作各百本，后来又手写《说文解字》20本，临摹《史晨》《华山》《孔羡》等多种汉隶各50本。隶书由篆书发展而来，所以学小篆者最好能兼学汉隶，上溯大篆；学汉隶者应涉猎篆书，如此方能上下打通，知来龙去脉。有一种说法，说邓石如把汉隶笔法运用到了小篆中，从而降低了小篆的书写难度，为清代小篆的繁荣做出了贡献。从邓石如的小篆作品中，我们可以看出，他是引隶意隶法进入小篆的最大、最有力、最成功的实践者。

但此举是不是从他开始的呢？

元代篆刻家吾丘衍在《学古编·三十五举》第八举中说："小篆一也，而各有笔法。李斯方圆廓落；李阳冰圆活姿媚；徐铉如隶无垂脚，字下如钗股，稍大；锴如其兄，但字下如玉箸，微小耳；崔子玉多用隶法，似乎不精，然甚有汉意；李阳冰篆多非古法，效子玉，当知之。"从这段话中可以探得这样一个消息：在邓石如之前，徐铉、崔子玉已经开始了以隶法（意）入篆的尝试。

临此帖，宜用软毫，少提多按，灵活力行；结构当遵从自然巧拙，加上有意识的上紧下松，大疏大密。

邓石如（1743—1805），初名琰，字石如，后改字顽伯。因居皖公山下，又号完白山人。安徽怀宁（今安徽安庆）人，著名书法篆刻家。

图34　赵鑫宇　临作

点评：

广泛的临帖，除博采众长之外，还能发现自己潜在的才能。

赵鑫宇原先以写褚体楷书见长，偶临小篆就能达到这样的程度，着实不易。临作（图34）没有范作的茂密雄强，这不是不得要领之故。茂密雄强是书者元气充沛的外在表现，非寻常书者所追求的形似所能拥有。

清　杨沂孙　道德经

　　有清一代，康、雍、乾三朝"文字狱"大行其道，许多知识分子选择埋头于故纸堆中。嘉庆当政后，他认为汉族知识分子不可能用文字来"反清复明"，于是开释"文字狱"犯人，重用汉人，这一举措，大大地激活了压抑已久的思想、文艺、学术领域。到了乾、嘉，尤其是嘉庆时期，小篆艺术达到了顶峰。风格流派之多、艺术水平之高、书家之众、研习之深，都是超迈历朝历代的。

　　杨沂孙是这一时期小篆书家中杰出的一位。与同时代的书家相比，他不像赵之谦那样逞才使气，不像洪亮吉、钱坫那样小心复古，与吴让之、陈潮、徐三庚的妩媚多姿也有所不同。他力学邓石如，又苦习《石鼓》，汲取两周金文的特点，形成自己质朴、多变、方正的小篆风貌。清徐珂《清稗类钞》云："濠叟（杨沂孙号）工篆书，于大小二篆，融会贯通，自成一家。"

　　据刘恒《中国书法史·清代卷》讲，杨沂孙"在其《跋邓山民楹帖》中自述：道光二十六年（1846），邓石如之子邓守之曾到常熟，杨沂孙见到其所携邓石如书迹，遂'识篆、隶之门径'，并致力收集邓氏书迹，'及官新安得山民书近八十轴，四体俱备'。杨沂孙的这批藏品虽然不久后在太平军战乱中失去，'而其书之精神体态，常在心目'。可见杨沂孙的书法风格是在深入学习和研究邓石如

的基础上形成的"。但是我们现在看到的杨沂孙的小篆风貌，无论是用笔、结体还是取势，与邓石如均相距甚远，由此也可见杨沂孙的善学与出新的能力，与当时已经开放的学风也是分不开的。邓石如给予杨沂孙的，除笔法的化难为易之外，更多的是一种观念的垂范，与吴让之之于邓石如相比，杨沂孙在出新的路上走得更远。陈思《书苑菁华》记载陆羽比较徐浩与颜真卿的书法："徐吏部不授右军笔法，而体裁似右军；颜太保授右军笔法，而点画不似，何也？有博识君子曰：盖以徐得右军皮肤眼鼻也，所以似之；颜得右军筋骨心肺也，所以不似。"以此来比吴让之与杨沂孙之学邓石如，不亦可乎？

　　杨沂孙的小篆老子《道德经》（图35），大胆地把《石鼓文》及两周金文的一些写法结合了进来，大大地丰富了小篆的表现力，如"道""不""长"等字；有的又把汉金文的意境结合进来，光洁利落，鎏金华贵，呈现出一种前所未有的金石之美，如"斯""生""贵"等字。清以前的小篆审美主要是以"二李"小篆为标准，以整齐端严为美，糅合《石鼓》、金文之后的杨沂孙小篆，以错落参差为美。"二李"以齐整、温润、婉转为美，到邓石如已有突破，杨沂孙则先矛盾冲突而后统一和谐。"二李"以静态美为主，杨沂孙则以动态美为主。可以说杨沂孙发展、拓展了小篆的审美空间。

　　在用笔上，"二李"是一丝不苟，邓石如是以隶笔写篆，洋溢着一种来自山野的清新质朴和百折不回的生命张力，活泼而统一。杨沂孙的小篆笔法，更多地表现出一种巨儒巨富气象，示人以朴，似不经意，内里却波澜壮阔，这实在是一种高境界的平淡与洒脱。这种平淡与洒脱，又非沉稳行笔而不能达，学习者可在把玩临习时反复体会。杨氏的起笔和收笔，方、圆、藏、露均不过分计较，像"使"字的人字旁，"处"字的几个竖画，更如行草书的写法，起讫随意，姿态生动。再如"为"字中部的向右一撇，"是"字中部的几个短笔画，"而""形"二字中的微侧之笔，均只是"意到"而已。这些看似微不足道之处，表现出杨沂孙小篆书写时的举重若轻状态，是小篆由工艺性复归艺术性的表征。

　　此帖用笔，一画之中的丰富变化依据以下几个因素来实现：一是墨的润枯，二是运笔时糅合隶书的波折，三是方圆和藏露的交替变换与结合。我们看他一帖之中相同的字，如"不""生""相""而""为"等，写法大致一样，有

图35　清　杨沂孙　《道德经》（局部）

变化却若不经意，静中有动，稳中有乱，究其因，是作者通晓小篆之理，意到笔随、随意点染、着手成春、活而化之、活而用之的结果，所以能把一般人认为严肃的书体写得极其轻松随意。近人马宗霍《霋岳楼笔谈》评其书："濠叟篆书，工力甚勤，规矩亦备，所乏者韵耳。韵盖非学所能致也。"此非识者之语。濠叟小篆，乃君子藏器于身，待时而动，高韵内含，巧心拙面，非别有会心者焉能识其妙。

　　杨沂孙（1812—1881），字子舆，号咏春，晚署濠叟。常熟人，举人，官至凤阳知府。精《管子》《庄子》，篆书名重一时。

清 徐三庚 出师表

徐三庚是清末著名书法篆刻家，当时与吴让之、赵之谦齐名。一百多年后的今天，他的影响已弱于吴、赵。

吴、赵、徐三位的篆书风格与印风，都有自己的特色。比较下来，吴相对传统且老实，赵多花样翻新，徐则妍美纤徐。三人之中，又以徐的风格最偏向于大众审美。对徐三庚小篆体势形成影响最大的却是雄劲的吴《天发神谶碑》、类似汉《西狭颂》碑额风格的汉篆以及汉隶。

图36 《出师表》选字（1）

篆书册《出师表》是徐三庚63岁时为日本学生秋山碧城书写的，字形因方就圆，如"军""受""托""忧"（图36）等字；再如"帝""身""谏""陟"（图37）等字的体型，或者对有关部位所作的方正硬拙的处理，收笔处

的露锋杀纸，都带有明显的《天发神谶碑》的影子，只是在内在风格上，雄劲已向秀美转移。徐三庚结字布白，比较喜欢用大疏大密的方法，如"阳""乱""世""达"（图38）等字，强烈的对比，让字的结构更显紧凑与敞亮。

图37 《出师表》选字（2）

图38 《出师表》选字（3）

徐三庚的小篆线条几乎无一笔不曲。含蓄一点的是直中寓曲，曲而又直；有的还故意增加一二曲处，如"忠""外""屈""然"（图39）等。即使是他人常处理成平直的横画他也不放过，如"郭"字中那么多长长短短的横画，含有多个起伏；"法"字从头到尾无一处直笔（图40）。"以""臣"（图41）二字在册中出现的次数很多，中间的一长横，都处理得如水波般荡漾的起伏状，这种"波动"，或许可以理解为来源于隶书的"波笔"。本来，对一波三折的强调应该适用于任何一种书体，但目前流行的"展览体"小篆与楷书几乎都与此无关。徐三庚把"曲"与"波"运用得直露且自然，让人想起林散之《论书绝句十三首（其一）》："春来湖上坐坡陀，日日随人看水波。风水相生浪自涌，文章皱起一天罗。"

图39 《出师表》选字（4）

图40 《出师表》选字（5）

图41 《出师表》选字（6）

　　徐三庚的书写笔触，有时轻灵妩媚，有时凝重老拙。在书写一些短小的点画时，常似心不在焉，颇为有趣，如"为"字中部一斜撇，"尝"字中间两曲笔，"书"字中间作相背状的两曲笔短竖。由此可见他书写的熟练与举重若轻，有笔不到而意到之妙。有时又若飞若扬，肆意酣畅，如"感"字左部的两长笔画，劲力非常；"受"字上部及下中部的点画，具飞翔之势；"有"字中部向右一恣意延伸之笔，奇特且神采奕奕（图42）。

图42 《出师表》选字（7）

写小篆，惯例是墨色停匀，在徐三庚那个时代之前尤其如此。较之赵之谦，徐三庚的小篆用墨更为随意大胆，做法也很有点现代书法的派头，如"性""苟""塞""颓""虑"等字，不避涨墨；也不忌枯笔，如"崩""躯""足"等字，枯而畅，枯而润（图43）。

<p style="text-align:center">图43 《出师表》选字（8）</p>

总之，徐三庚的小篆用笔苍、润、劲、妍，结字婀娜圆美，如舞女蹁跹，因此也常为人所诟责，言其太过妍媚，不够端重。接受美学告诉我们：对艺术作品的评判，都是以首次接受的意象模式为依据的。我们认为李斯、李阳冰式的小篆是美的，邓石如式的也是美的。徐三庚酌取古人形式之美，内在的趣味已为时代与自己的喜好所代替，他是任性的、自由的、不避世俗的，与在人们心里早已占了上风的那些端庄、清新、质朴的美学趣味有了较多的偏离，因此人们一时难以完全接受他，至少不会把他归到敦厚、正宗、纯正一类上去。与在国内遭受"冷遇"不同，徐三庚的小篆、篆刻到了书法传统包袱几乎没有的日本，便大受追捧，对日本近代书坛产生了很大影响。

篆书册《出师表》共54页，他的学生秋山碧城把它带回了日本，与徐三庚的其他书作一起被作为经典范本迅速传播开来。日本著名书家西川宁的父亲西川春洞不久就取得了《出师表》及徐三庚《临郭林宗碑》的双钩摹本。西川春洞习篆原先由钱泳入手，后改师徐三庚，他甚至暂缓了自己作品《五体千字文》的刊行，直到自己用徐三庚风格创作出了小篆千字文。日人鱼住和晃选取西川作品中与徐三庚《出师表》中一些相同的字作一比较（图44），发现西川的学习几乎

徐三庚书　　　　西川春洞书

图44 西川春洞与徐三庚相同字比较

到了乱真的地步，由此可见他对徐三庚的膜拜程度。

　　篆书册最后有一段跋文，跋文中说："俭为学弟归日本，匆匆书之。"俭为即日本人秋山碧城，名纯，字俭为，号探渊，亦号白岩、碧城。1886年1月，碧城随原清驻日公使何如璋离日赴沪，经当时在上海经营"乐善堂"的岸田吟香介绍，拜入徐三庚门下，有拜师仪式并立契约。据鱼住和晃《关于首代中村兰台篆刻中的徐三庚的影响》一文介绍，碧城入徐门连头带尾有四年，1889年回国前，徐三庚正染病卧榻，但是仍郑重其事地亲笔书写了一张文凭交给碧城。文凭内容如下：

　　本立而道生。文字之道，独不然乎？日本俭为秋山纯，自丁亥春，从予肆业，于今既三年矣。专习篆隶六朝，后潜心篆刻。迄无荒谬废弛等情，已上其堂，极其奥。所谓根本先立者，其进有不测者焉。予门非□，暗练精熟。如俭为者，盖不易得。况俭为异域之人，以身委道，涉海远来，不胜欣喜。予爱其心志之切、嘉其慧学之熟，立此文凭以与焉。然俭为犹富春秋，能不安于今日，益期他年闻达，潜精积思，庶几凌驾古人。是予所企望也。

　　光绪十五年十月日　立文凭　徐三庚

　　介绍　岸田吟香

　　徐三庚（1826—1890），字辛谷，号井罍，绍兴上虞西山人，精金石文字，善篆隶书，为清代著名篆刻家。

清 赵之谦 铙歌册

赵之谦有一本篆书《铙歌册》，与他通常的小篆风格有所不同，生动而不浅媚，多姿又不失稳重。他通过变化与夸张的手法，破除了小篆容易出现的机械与板刻，这是他取法汉篆，又掺以隶书的笔姿态势，有意发挥自己艺术才情的结果。《铙歌册》书于同治三年（1864），赵之谦当时35岁，个人风格已露端倪，作品中有几许青涩与稚拙，也有清新动人之美洋溢在笔墨间。

陈子庄说："石鼓文讲疏密布白，小篆讲停匀安排。"（《石壶论画语要》）停匀安排并不是让人易生厌倦的四平八稳式的工整，左右对称，描头画角，似死水之无微澜，只见功力，不见情趣。停匀是相对的宁静均衡，是一种相对平和的感觉，就像微风吹过水面。临习此册，主要抓住以下三点：

一是气息的古朴醇厚。

这种气息如果仅于赵之谦篆书中求之，恐难如意。须要上溯至秦李斯、汉《袁安碑》等方可。古朴醇厚是骨子里的东西，需要长时间的"养"方能具备。

二是富有笔情墨趣。

不避涨墨。册中有多处因涨墨而形成了一个个腴润、绵密的空间，仿佛湿烫的双唇紧抿着，又像女人盘于顶上之浓黑光亮的发髻，如"君""仙""车"

"陈"（图45）等字。有时因涨墨而暂时影响了笔触的流畅，出现缓行、迂行的现象，但是点画线条的美感却一下子变得格外丰富起来，与周边的匀称均衡相对照，产生了奇趣，如"敖""望""累""益""芝""单"（图46）等字。此册行笔如蛇行蚤走，这是险警的一面；有时显得既朴厚又婀娜，那是忠厚且富于人情的一面。时正时侧，曲中有直，时纵时敛，既有金石味，又有纯真的人性美。

图15 《铙歌册》选字（1）

图46 《铙歌册》选字（2）

三是字法的丰富多变。

错落参差，整中有乱，如"服""奴""水""千""人""侧"（图47）等字，故意在整齐一律的大局中加入一些不对称、不齐平的元素，若细味之，则整齐有序反倒是错觉，不露声色的惊险刺激才是其真面。这种艺术效果，需要通过同时习

图47 《铙歌册》选字（3）

图48 《铙歌册》选字（4）

隶书、北碑、诏版的方法辅助求之。还有少数字，干脆与彬彬秩秩、中庸典雅相去甚远，如"风""乐""远""延""惊"（图48）等字，如果仔细观察，辅以联想，则会发现这些奇异的造型似乎更能体现该字之本意和真趣，个中奥妙值得玩味。

篆书册最后有一段跋语："同治甲子六月为遂生书，篆法非以此为正宗，惟此种可悟四体书合处，宜默会之。无闷。"无闷是赵之谦的号。赵之谦真是一个书法教育家，此册应是他为学生所做的示范，故意露出一些自己"取法""构思"的痕迹，为的是方便学生由此悟入。他另有一本小篆《许氏说文叙册》，款语中也讲他自己之所以"故露笔痕"，是为了让学生看到他用笔的技法痕迹。由此册跋语，学习者应该进而悟到：任何一种书体都不是孤立地形成的，为了理解它、写好它，应该同时参悟前后左右相关的书体法帖。"以石磨之，然后玉之为器。"（朱熹语）

赵之谦（1829—1884），会稽（今浙江绍兴）人，初字益甫，号冷君，后改字㧑叔，号悲盦，别号无闷。曾官江西奉新、鄱阳知县，性兀傲。为书画篆刻大家。

图49 杨谔 临作

自评：

赵之谦的篆书用笔结字尽管是"自由"的，但临习时不能太"自由"，小篆整齐、对称的基本规律还是要遵守的，不能"误差"太多，否则超过一定程度，优点便成了缺点。这件临作（图49）中的"夏""承""宫"三字，显得有点漫不经心了。

清 赵铁山 仲兄云山和铭

　　书法艺术是表情和寄情的艺术。一方面，书者内心情感的起伏会影响到书写并于作品中有所反映；另一方面，受情感影响，书写留下的痕迹会给欣赏者提供解读作品的线索和依据。元代陈绎曾在《翰林要诀·变法》中说："喜怒哀乐，各有分数，喜即气和而字舒，怒则气粗而字险，哀即气郁而字敛，乐则气平而字丽。情有重轻，则字之敛、舒、险、丽亦有浅深，变化无穷。"书家个性不同、书体不同，作品中所反映出的喜怒哀乐的程度和形式也会不同。相对而言，行草书比较易于表现情绪的变化，楷隶书次之。篆书，特别是小篆，由于其结构讲究对称、一般相对工整匀齐的特点，要体现情感变化最为不易。

　　赵铁山篆书《仲兄云山和铭》（图50），是为悼念他的二哥昌晋而书。该铭开始部分，笔触粗重坚凝，由此可以想见书者沉重的心情。铭文中、后部开始，线条忽然变得清瘦起来，线质更为内敛，有些字竖画的长脚越拉越长，而这些字本来就繁密的部分则越发密不透风。是否可以这样理解：越发的繁密正如他哀郁难释的内心，长长的字脚则是他哀伤无绝、难以平抑的象征。接近结尾部分时，本应婉而通、流而畅的小篆不时出现涩进缓行断续的痕迹，如"穷""艺""事"等字，除部分笔画还算流畅外，均抖颤不已。这绝不是书家力有不

图50　赵铁山　《仲兄云山和铭》(局部)

逮造成的，因为接下来的数十个小篆，线条遒劲，结体精美。在最后的数十字中，这样的抖颤之笔又出现多处："吝"字右下突现肥笔，几近失控；另有"凤""岁""德""幽"等字。或者竟可以说，该铭最后四十余字，行笔艰涩凝重，是书者在满腔悲苦、几度哽咽的状态下勉力完成的。

　　常见赵铁山的篆书，体势修展大方，布白匀美，用笔圆腴秀劲，起笔藏中有按，圆润典雅，收笔畅酣无滞，展现出一派儒家的敦厚沉雄之美。而篆书《仲兄云山和铭》，因其仲兄谢世，悲伤凄恻之情不觉流露于笔端，因有发自深心的哀情寄寓其中，故此作展现的内在力度远胜它作，格外耐人寻味。它所说明的道理与风景画家画风景、诗人描述自然一样，如果只是如实地画、写自然，没有艺术家自己的思想、情感、审美的融入，那么即使技巧再高明、色彩辞藻再华丽，也不过是对自然的模仿而已，不能算作真正的艺术创造。只有"心化"了的自然，才有可能成为良好的艺术。书法亦然。

　　赵铁山(1877—1945)，名昌燮，字铁山。山西太谷人。他一生研究经史诗文、目录考据、金石书画，成就卓然。在书法上，他同时精通楷、行、隶、篆四体。在篆书方面，大篆从西周金文入手，对《毛公鼎》《散氏盘》诸铭用功极深；小篆则取法杨沂孙、吴大澂，参邓石如之法而成自家面目。

近现代　齐白石　篆书联两种

　　去书店闲逛，看到一本齐白石的作品集，快翻一过，有一副篆书联跳入眼帘："漏曳造化秘，夺取鬼神功。"（图51）反复欣赏，爱不释手。看看定价，放回书架，走了几步，忍不住又折回，最后终于买走了事，大有当年欧阳询路见索靖写的碑刻而不愿离去的味道。

　　最初一瞬间吸引我并给我以震撼的是这副对联的气势：如华山之壁立千仞，如巨洪之摧枯拉朽。细看这10个篆字，结体大体工整，点画也以齐平为主，整体无夸饰张扬之笔。然这夺人的气势究竟从何而来？

　　唐太宗李世民在《论书》中说："今吾临古人之书，殊不学其形势，惟在求其骨力，而形势自生耳。"形势有内外之分，外在的形势靠点画、结构、布白上的"经营位置"而产生，它诉诸人的视觉，其美学效应也仅止于此。而内在形势则是由蕴含于内里的质、力、格等组成，表现为无形，却在人的内心产生作用，因而具有爆发强烈、魅力久远不衰的特点。书法欣赏，"可视者用目，可读者用心。目视其外在形式之美，心读其内在韵味之醇"（李刚田语）。内在形势的强弱变化具体体现在"骨力"上。书之骨亦如人之骨骼，骨骼之形、质支撑和决定了人之形、质，骨骼尽管包裹于皮肉之中，肉眼不可见，却起着决定性的作用。

图51　现代　齐白石《漏曳·夺取》联

因此所谓骨力，就是指作品中崇高的思想感情。刘勰《文心雕龙》所谓："是以怊怅述情，必始乎风；沉吟铺辞，莫先于骨。故辞之待骨，如体之树骸；情之含风，犹形之包气。结言端直，则文骨成焉；意气骏爽，则文风清焉。"大意是说：悲哀怅恨，情感需要抒发，那就一定得从风出发。（"风"是指作品的感情一类激动人心的力量，它如吹劲草之风，读者之情亦由它吹拨而动。）沉吟构思时，华丽的语言要找到可以依附的强有力的思想内容，就像人的身体血肉需要一副强健的骨骼一样。作品中的感情包含着长风一般的力量，正如人的形骸里运行着血气。语言准确，文章的骨骼才立得起来；感情充沛，气质崇高，文章的风力自会清劲骏发。齐白石此联，点画有铜铸铁浇之感，唯因其不作飘摇与锐锋之笔，故更见浑厚与劲力。

此联骨力之美感又有哪些？

不妨活用一下窦蒙《述书赋》中的有关语例字格：

除去常情——古；

超然出众——高；

精彩照射——伟；

无心自达——老；

深而意远——沉；

质胜于文——重；

力在意先——壮。

张照在《天瓶斋书画题跋》中说："书着意则滞，放意则滑。其神理超妙，浑然天成者，落笔之际，诚所为不居内外及中间也。"此联用笔不滞不滑，用意也在似有似无之间，所以它所彰显的美感，又较一般纯任自然的书作有所不同，而是人工美与自然美兼具。齐白石的艺术，总体呈现为由人工而返自然之貌，即浑然天成，也即人工高妙得浑然无迹，故恰如天工促成一般。这也是他的书画深受市场追捧的原因之一。

此作丰富的由人工而臻于自然的美，来源于书者的布局，用笔与结构采用了"对立统一"手法的缘故。

以结构论，多个字斜正相倚，上下有意参差，但动作和变化的程度都保持在较小的范围内，与大局不相抵触。如"漏""秘""功"三个字，属有意的参差；"神""鬼""化""秘"四个字的竖画，是有意识的不平行。

此联用笔，如持金刚杵在纸上狠命划过，但亦有苍老却极轻极虚灵之用笔，如"造"字"告"的上面一横及下部两横，"取"字左耳旁的中间一短横，"神"字"礻"右下一短竖，滋润丰富。再有"漏"字右下部的六个点，轻灵自由，不衫不履如散仙。这些优美元素的加入，大大地增加了此联的艺术魅力。

另外，上下联的长款也写得非常有意思。从视觉效果看，款语如两棵苍松上缠绕着的藤萝，花繁叶茂，有些娇气，又生机盎然，与联语堪称绝配。从文字内容看，可见白石老人凡事认真又不乏幽默的特点，从中也可以看出老人当时生活的恬静与安逸。

款语曰："乙亥仲冬，友人徐君悲鸿来借山吟馆，倩余书联，置之作画之室。余撰此十字书寄。宝珠如妇，亦欲求书此二语，纸（张，点去）太新，其字之笔质画不如寄徐君之联稍稳且劲也。老夫白石。"原来此联是白石先生为自己的如夫人宝珠而书，故有少许戏谑的成分在。款末"老夫"两字，当有意为之，白石在其他书画作品上很少如此写，他一般落"白石老人"，再或"白石山翁"，再或干脆就落"齐白石""齐璜"。所以，此"老夫"二字，专对宝珠而言，其中多少还带有几分甜甜的情在。再细看此联上盖的两印，一方是"百树梨花主人"，一

方是"老白"，亦少见也。

齐白石的篆书一如他的篆刻，风格独特，下笔大刀阔斧，有吞吐大荒之势；结体简拔朴拙，带有较浓的隶书意味和汉摹印篆意味；线条浑劲而又纵放，正斜、直曲交错，内蕴宏丰，趣味横生，宛若老树之枝柯交互，浓荫匝地。

篆书联"三思难下笔，一技几成家"（图52），充分展示了白石老人过人的艺术胆魄和创造精神。一般而言，篆书对联宜工整平稳，上下联字与字两两对称齐平；老人则任情使性，见便下口，随意所之。如联中"三"字三横参差错落，颇类楷书写法；"思""家"两字作明显不等的倾斜；"技"字两竖，作粗豪雄厚之状。如果把此联比作一潭静水的话，那么"技"字中的

图52　现代　齐白石《三思·一技》联

两大粗重之笔，犹如投向潭中的石块，激起了层层涟漪。我们说，老人的篆刻得力于他独特的篆书，细赏他的篆书，我们又可以说老人的篆书得力于他对篆刻艺术独到的悟解，他篆书中浓郁的镌削金石的味道就是明证，也是一般篆书家所不敢想象的。白石老人的篆书体方笔圆，气象阔朗，主要取法于《祀三公山碑》《天发神谶碑》以及秦诏版，又糅合了汉印字法章法而成。

有评论家认为：此联"思"字下部"心"的"卧钩"过于向右下斜伸，笔势与整幅作品取势的基调不甚谐调；"几"与"成"两字中的"戈"相邻而有平行、雷同之弊，缺乏适当变化。我则认为，通常大艺术家追求自然天成，追求自然表达和倾诉，小家则拘泥于"笔笔有变化"和"字字有来历"。南朝齐文学家、书法家张融善草书，常自美其能，一日，皇帝对他说：你的字有骨力，但可惜未得"二王"之法。张融则答道："非恨臣无'二王'法，亦恨'二王'无臣法。"吴昌硕老人曾说："今人但侈摹古昔，古昔以上谁所宗？诗文书画有真意，贵能深造求其通。"白石老人亦有此等豪气和魄力，他认为刻印是痛快之事，强调逸趣天成，反对"摹、作、削"，其作此联亦如此。他曾宣称："下笔要我行我道，我有我法。"又说："下笔时要和风云一样大胆挥毫。"还说："布局心既小，下笔胆又大。世人如要写，吾贤休吓怕。"试想，若把"思""几""成"三字作通常性"适当"的处理，此联的"奇趣"岂不杳无踪影了？佛教中有一戒名"饶益有情戒"，只要于众生有益，有些佛门禁忌是可以不顾的。此联中的"犯忌"处，我们也可以作这样的理解。换一个角度，用当代著名书法篆刻家马士达的话说：齐，并不是表面上的整整齐齐的那个东西就是"齐"，是"不齐"当中求齐，虽然乱但是有情趣，这是章法的规律。

齐白石（1864—1957），湖南湘潭人。原名纯芝，后更名璜；号濒生、白石老人、木居士、杏子坞老民等。少为牧童、木匠，刻苦自励，后得王湘绮老人提携，诗文、书画、篆刻俱卓然成家，开一代新风。

图53 杨谔 临作

自评：

　　把临作（图53）与原作进行对比，愈加感到胆魄与笔力的重要。笔力惊人，赢人三分；胆魄过人，又赢人三分。

　　范作上联"思"字下部的一长斜之笔，浑融如铁，微曲；临作直而内薄，乏味。下联"家"字右长笔也如此。

汉肩水金关汉简

隶书

汉石门颂

汉乙瑛碑

汉礼器碑

汉华山碑

汉史晨碑

汉西狭颂

汉曹全碑

清丁敬敏庵行状册

肩水金关　汉简

隶　书

学隶书以取法汉隶为上。汉隶的质朴、开放、蓬勃、气势、浪漫于人终生有益。

传世汉隶佳本很多，不同性情、经历的学书者，尽可以选择自己喜欢的范本来临。初学者以字迹清晰、端庄大方者为宜，如《乙瑛》《礼器》《史晨》《华山》《曹全》等都是非常理想的范本。起始阶段求其仿佛，继而精准其点画结构，最后窥其变化。至于古拙非常态者如《杨淮表记》《开通褒斜道刻石》《莱子侯刻石》《李君通阁道记》等，于初学者并不相宜，若一起手即"弄拙成拙"，恐一辈子抖擞不开，然于积学功深，力求突破、返归自然者，则不啻无上妙品。

雁尾

雁尾作为隶书的标志性特征，自有其存在的道理和价值，具有独特的审美、抒情功能。大雁我们不常见，而鸡鸭则常见，即使群而观之，也不觉得鸡鸭的尾巴因类同而难看或显得多余，倒是雏鸡雏鸭尾部没长成时，光秃秃的，在人心目中，似乎还不能算作是真正的鸡或鸭。何况，据说鸭尾巴有帮助保持身体平衡等功能。可能也是为怕雷同或累赘，隶书的雁尾一般来说一个字只有一个，

图54 汉代隶书墨迹（1）

可见古人厘定隶书也是经过比较和思考的。书写隶书，最见性情、最见风姿处大约也正在这一笔大大的雁尾上。现在能见到的那些汉碑，它们的雁尾是千差万别的，即使在同一个碑中，也有很多种形态。我们在汉代墨迹中，可以看到更为丰富生动的差异性（图54、图55）。同与不同，全在书者，与书体无关。

在欣赏者眼里，隶书的一撇一捺可以让人联想起舞者飞动的双袖，蚕头和雁尾则会激起心海的轻浪或怒波。在西晋文学家成公绥眼里，隶书是多么美妙、神奇和不可思议："烂若天文之布曜，蔚若锦绣之有章。或轻拂徐振，缓按急挑，挽横引纵，左牵右绕，长波郁拂，微势缥缈。""或若虬龙盘游，蜿蜒轩翥，鸾凤翔翔，矫翼欲去；或若鸷鸟将击，并体抑怒，良马腾骧，奔放向路。仰而望之，郁若霄雾朝升，游烟连云，俯而察之，漂若清风厉水，漪澜成文。"（成公绥《隶书体》）隶书提按挑折，波锋婉转，细入毫发，因此与其他四体相比，书写时更需要有诗性、浪漫的情怀，而其中，雁尾功不可没。

心由意晓

"书贵熟后生。"所谓"熟"，即是熟练、熟悉。创作时如何用笔，如何结体，可以不假思索，一下手即中规矩，似无规矩又实有规矩，似无法又实有法，而且熟极生巧。如果创作时尚需思索这一笔如何、下一笔该如何，结体又当如

何，则作品气血必板滞涣散虚亏。所谓"生"，不是生疏、生硬，而是力求"不同"。熟习如此，今日偏不如此，与自己的习惯和惰性作战。为什么有些人只会写四平八稳的字？因为容易，不必动心思动感情，又最能讨大众审美之好，惰性和名利之念占了上风。让"平正"从"不平正"中来，才会生出势和变化。"生"是新意与新鲜，是生命的动与神采。书者如果不调动全副精力与心力，焉能致此？人疲字也疲，人懒字也懒，人滑字也滑，反之，人精神字也精神。

"应心隐手，必由意晓。"（成公绥《隶书体》）隶书在汉代是一种常用书体，书法史告诉我们，书体演变进化的最大动力是实用需要，书写的快速自然是实用中的实用，由此可以推测，隶书的正常书写速度是不会太慢的。常见有人写隶书行笔缓慢，在行进过程中还不停地扭挫锋毫，

图55 汉代隶书墨迹（2）

说是为了让点画入纸，更有内容，更耐看。面对这样的认识和解释，真不知说什么才好。如果"慢"就等于有内容，那么在宣纸上放几只"蘸"了墨的蜗牛好了。孙过庭在《书谱》中说："至有未悟淹留，偏追劲疾；不能迅速，翻效迟重。夫劲速者，超逸之机，迟留者，赏会之致。将反其速，行臻会美之方；专溺于迟，终爽绝伦之妙。能速不速，所谓淹留；因迟就迟，讵名赏会！非其心闲手敏，难以兼通者焉。"此段文字中"心闲"之"闲"，特别值得玩味。写隶书，行笔当能快能慢，快慢相间。能快的先决条件是娴熟和敏捷，还有心态的闲逸与无牵累，能如此，方可论"将反其速"与"淹留"。"淹留"不是片面地追求行笔的迟缓，是"能速不速"，是相对于"迅疾"的偏不迅疾，是"生"。

共同点

笔者曾观察过不少汉碑，发觉它们有三个共同点：一是书写时很真实，也很自我。不往别人身上靠，照着自己喜欢的、认为美的去写。客观地讲，有些汉碑的书者，应该在当时不是享有盛誉者，用现在的美学眼光看，也不是凡汉碑皆好，但却因为他们书写真实、坚守自我，所以具有鲜明的个性风貌和时代特色。二是以劲健为尚。即使被一般人认为是秀美飘逸的《曹全碑》也是如此，秀丽其表，内在却是劲健与野肆。再比如典雅的《乙瑛碑》、端庄的《礼器碑》，也都是劲力内蓄。前者浑劲，后者精劲，总之都离不开一个"劲"字。唐代书家韩方明在《授笔要说》中说当年王僧虔在答竟陵王书时，说张芝、韦诞、锺会、索靖等都有名于前代，古今既异，无法分辨优劣，但都是笔力惊绝。可见在当时笔力的劲健与否是评判书法优劣的一个非常重要的标准。有一点需要特别指出：现在我们看人写隶书大多作笔笔有力状，殊不知，书法之妙，在似不着劲力处，不着一字，尽得风流。"劲"需要和"轻柔"相伴方才显出丰富的美感。劲易尽，柔有余，若笔笔着力地写字，则真如一蛮汉也。三是矛盾统一。敛纵、疏密、参差、欹正、肥瘦、大小等变化本来是一对矛盾，放到一个字中、一幅字中，一定要设法使之和谐。

随　性

学以致用，多做创作练习，不必刻意去摹像哪一碑，于学习者有利。我曾用

隶书写韩愈《春雪》："新年都未有芳华，二月初惊见草芽。白雪却嫌春色晚，故穿庭树作飞花。"书写时有意收敛本心，运用平时悟到的隶书书写规律诀窍，自然写去，于是便有多种汉碑的情态汇集腕下，自知现在尚未化合好，但相信继续努力总会有成功的一天。继而又告诫自己：成功化合之日，也是"僵化"开始之时。若要不僵化，则应不停地吐故纳新。

那天写了一张隶书后，兴致横生，便又写了一首刘禹锡的《秋词》："自古逢秋悲寂寥，我言秋日胜春朝。晴空一鹤排云上，便引诗情到碧霄。"写此诗时有意放纵自己本心，推倒一切所学，任情随性，自由写去，结果大类汉简，当是此种书风最契我之性情之故，所谓"江山易改，本性难移"。孙过庭《书谱》说："虽学宗一家，而变成多体，莫不随其性欲，便以为姿。"若真只学宗一家，要变成多体是很难的，好比偏食，会发育不良。只有学宗多家，广采于书法之外，才有可能变成多体。"随其性欲，便以为姿"是应该着力提倡的创作理念。

浮生若梦，成事在天，何必要在学习书法这种"小事"上看人家的"眼色"，委屈自己呢？

汉　肩水金关汉简

　　汉简书法艺术,可用光怪陆离四个字来形容。在汉简中,我们可以清晰真切地看到汉代人书写的笔法和情状,这是汉隶碑刻无法做到的。我们可以看到隶书向章草、行书演进的脉络以及小篆和今草的身影;我们还可以领略到汉简书法布局艺术的瑰奇之美;更重要的是,学习汉简书法,可以帮助我们冲破有形无形的精神枷锁,挣脱束缚我们抒情达性的绳索,向"书为心画"再靠近一步。

　　汉简用笔,沉着而又爽利,临习时我们要关注到其中所包含的一波三折、正侧曲直、揖让向背等诸般变化。

　　"关啬夫吏"(图56)四字,其运笔过程中有含而不露的起伏之美,要作为重点来关注。书写"啬""夫"两个字中的几根细线条,既不能平滑地一掠而过,又要保持比较快的运笔速度。若无速度,便欠风神。这些线条如风拂水面,微波起伏,自然无痕,内含深度和力度,是已进入了化境的用笔技巧,非张扬显露者可比。这四个字中的粗笔画,相对短一些的,用笔有偏有正,波动有致。如"关"字上右部一竖,作轻松随意的似侧非侧;"啬"字上中部一短竖,化作了一个侧点;"吏"字中间两短竖,如竖若撇,似正又侧。四字之主笔,作或粗或长处理,均以中锋出之,颇具清新峻拔之气。

　　现在评价笔法的精粗,往往只从用笔的细致与否上去考量,这是有失偏颇

图56　《肩水金关汉简》选字（1）

图57　《肩水金关汉简》选字（2）

图58　《肩水金关汉简》
选字（3）

的，灵活、变化与自然是精到的重要组成部分。

　　"黄晏年卅五"（图57）一简，无一笔不作一波三折。"肩水金关"（图58）一简，用笔大刀阔斧，扎实肯定，又多节奏变化之美。"梁凤私印七月廿八日南"（图59）数字，爽洁清新，通过用笔的方圆、提按等变化，展现出理性的优雅之美。

十一月戊寅大陽長音承宣敢言之·謹寫重調移張掖大守府／令居延丞報敢言之／掾嘉守獄史恭

建始四年十月癸卯朔丙寅居延倉丞得別治表是北亭□衣用乘用馬一匹軺車一乘毋苛留止從者如律令

图59《肩水金关汉简》
选字（4）　　　　　　图60《肩水金关汉简》
选字（5）　　　　　　图61《肩水金关汉简》
选字（6）

　　理性者多大疏大密。"十一月戊寅"（图60）一简，重点张扬每个字中的主笔画，紧敛处点画细密而整齐。点画无论主次、长短都起伏波动，内质紧结连绵，整体团成一气，似繁花，如织锦。特别是"令""嘉"等字，放大后如庄子笔下的大鹏鸟："鹏之背，不知其几千里也；怒而飞，其翼若垂天之云。……水击三千里，抟扶摇而上者九万里……"再如"建始四年"（图61）一简，转折多取圆弧状，增加了流动感，有行书趣味。

图62　杨谔 临作

图63　杨谔 临作

自评：

　　这里有两张临作，左侧那张（图62）四个字中整体感觉稍差些，张力也小些。右侧那张（图63）四个字组成了一个紧密的整体，但第一字"关"的上下部有脱节之嫌。

汉　石门颂

　　《石门颂》的临习，应首重用笔，其用笔的难度远远高于对其结体的把握。

　　《石门颂》的线条特质是在沉着中见飘逸，在飘逸中见沉着（图64）。为做到沉着，行笔要相对较慢，要寻找那种笔与纸相"顶牛"的感觉，切忌轻飘飘地滑过。但如果单纯地追求沉着，缓慢运笔，必导致线条的僵死、温暾、无生气，因此在运笔时要辅以"疾涩"之法。"疾"与"涩"是各以对方为参照的疾涩，而非是一般性理解的"迟"与"快"，尤其是"涩"，应也是一种不停的运动形态，是一种不停地克服阻力、排除阻力行进的方式。疾涩之中，必须包含提按，如此方暗含波澜，流动起伏，才"活"。

　　《石门颂》的线型更接近于篆书的线型，粗细变化不大，雁尾不明显，因此有的辅导书指出临写时要用逆锋起笔，中间行笔遒缓，收笔时复以回锋，要写得圆浑挺劲，切忌浮薄。这一提示不无道理，但这是一种常规的看法。我以为，临写《石门颂》除做到圆浑遒缓之外，更要注意表达出一种"野气"。这种野气就是大气、生生之气。此碑正是借此而摆脱了庸常俗套。临习时的起笔和收笔，或方或圆，可以间以露锋，依托墨在宣纸上的自然晕化，获得神奇变化和新

图64　汉《石门颂》镌刻在古褒斜栈道南端石门隧道西壁
261厘米×205厘米

图65 《石门颂》选字

鲜生动的效果。刘熙载《艺概》论述用笔时说："起笔欲斗峻，住笔欲峭拔，行笔欲充实，转笔则兼乎住、起、行者也。"临习此摩崖石刻，笔者的体会是宜抓住如下五字诀：劲、紧、涩、实、逸。

19世纪的黑格尔主张，必须"熟悉心灵内在生活通过什么方式才可以表现于实在界，才可以通过实在界的外在形状而显现出来"（《美学》）。这一句话的意思就是什么样的情感就要用与之相应的什么样的艺术形式来表达。作为摩崖石刻，《石门颂》的美是与其表现形式——摩崖石刻分不开的。摩崖石刻这一特质同时也影响甚至决定了它的结体以及线条的形式与美学特质。《石门颂》的结字是宽博与野逸的，富有篆意，颇类《祀三公山碑》及《少室石阙铭》等汉篆，有一种自然而然的美。有不少字的结体，偏向于"顺其自然"，不如其他字那样严丝合榫般的密实，而多意外之趣，如"废""峻""县""残""书""夷"（图65）等字。这些"真实"的流露正是艺术作品的"灵气"所在，我们在临习时需要多加注意，它们可以引领我们去离开"实相"，领悟艺术的真谛。

临习摩崖石刻，更要强调临者的全局观念，写碑的名家李瑞清曾说："写碑与摩崖二者不同，其布白章法即异。一有横格，一无横格……然不论有格无格，皆融成一片，此学者不可不留心也。故古碑剪裱则觉大小参差，而整张视之，不见大小，大约下笔时须胸有全纸、目无全字。"

图66 吕昆彦 临作

点评：

　　吕昆彦临的《石门颂》（图66），用笔摇曳多姿，字具跌宕之势，又有几分野性。好！惜点画略有轻滑之感，如能增加"提按"和"涩笔"，或会更佳。

　　左右结构的字，《石门颂》常以"离"的方式来结构，如"残""桥""绝""复"等字，吕昆彦注意到了这一点，但总体是离得还不够大胆。"夷"字最后一笔显得僵硬脆弱，这样的"小过失"也要注意，一笔不慎，或会影响全局。

汉　乙瑛碑

　　《乙瑛碑》，全名《汉鲁相乙瑛置百石卒史碑》，也称《汉鲁相请置百石卒史碑》《孔龢碑》。东汉永兴元年（153）立。现存山东曲阜孔庙，18行，行40字。与《史晨碑》《礼器碑》合称庙堂三巨制。清孙承泽《庚子消夏记》称此碑："文既尔雅简质，书复高古超逸，汉石中之最不易得者。"康有为《广艺舟双楫》评曰："虚和则有《乙瑛》"，"体扁已极，波磔分背，隶体成矣"。翁方纲则指出了此碑后来产生的流弊："但其波磔已开唐人庸俗一路。"翁万万没想到的是，流弊至极的不是唐而在当今。近些年来，《乙瑛碑》被一再误读、误临、误用，最著名的例子有二：横平竖直，整齐划一，状若蛤蟆成串，平庸俗气。第二例是把此碑掐头去尾，作简单化、机械化、形式化处理，因易于操作，遂渐渐形成了流行风。这种无视《乙瑛碑》变化之美的做法，是对审美的无情戕害。

　　那么，真实的《乙瑛碑》又是如何的呢？它犹如一仪表堂堂之中年男子，虽然因穿着打扮中规中矩，让人易生刻板之误解，但锦心绣口，举手投足之间无法掩饰其本质的文采风流、超逸离俗，甚至有时还有少许的幽默。

　　临习《乙瑛碑》，在抓住用笔方圆兼备、波磔分明，结字方正呈扁、中宫疏朗等主要特征外，还需要注意其以下几点。

　　（1）横画中有曲斜，竖画中有斜曲。

"司"字的上部有两长横,一个横画中间微微上拱,一画略作起伏状。"徒"字右侧第一个横画呈斜势,第二画作曲笔。再如"辞"字中的几个短横,有斜,有曲,有作一波三折,有的则只作平直之画,整中微乱,最右下之竖画则微呈弧势,煞是好看。"孝"字最上头一短竖为斜笔,两个横画一短一长,一作平直状,一作大倾斜。"庙"字最有趣,短横短竖密密麻麻,大多作倾斜状,整个字动感极强,但感觉结构又很紧密,特别有整体感(图67)。

若无灵变,必堕平庸。

图67 《乙瑛碑》选字(1)

(2)左右参差与正侧结合。

"领"字左右部上下参差,但不作正侧变化,至右部最下方,于不惹人注目处又作大小参差变化。"请"字左侧"言"旁为斜倾取势,右侧"青"则作中正处理。"时"字左右作参差处理,这是偏旁大小自然形成的。奇怪的是左侧"日"字,左一长竖作斜笔,而右一长竖则作直笔,一正一侧,妙趣顿生(图68)。

有人不解:"好端端的为什么要写成看看就要跌倒的样子?"结字之正,非横平竖直之正,是造险破险,是故意制造矛盾然后又去解决矛盾,是于不平正中求得平正。字之稳,是字之重心达到稳定,而非一点一画之平直安妥保险,不

是四平八稳。美是丰富的，整齐固然也是一种美，但缺乏多样性，也就缺乏了生气。整齐但有变化的美才是经得起玩味的。

图68 《乙瑛碑》选字（2）

（3）同一点画，书写时灵活多变。

比如雁尾，有时作方正状，棱角分明，显耀精神，如"令""米""家"（图69）等字；有时作圆浑状，温柔敦厚，如"尊""故""年""五"（图70）等字；有的不作明显之雁尾，只略存其意而已，含蓄无尽，如"书""事""季"（图71）等字。横折的写法，有时如篆作圆转之状，如"祠""愚""罪""南"（图72）等字；有时则作明确的方折，或另起一笔相接，保持峻朗的感觉，如"明""加""鲁""司"（图73）等字。再如撇画，有的质直，如"令""者""月"（图74）等字。有的则极具舞蹈感，非常明媚，如"农""举""察""为"（图75）等字。

图69 《乙瑛碑》选字（3）

图70 《乙瑛碑》选字（4）

图71 《乙瑛碑》选字（5）

图72 《乙瑛碑》选字（6）

图73 《乙瑛碑》选字（7）

图74 《乙瑛碑》选字（8）

图75 《乙瑛碑》选字（9）

（4）提按之美。

《乙瑛碑》的用笔，有的蹲锋下按，表现出丰腴厚实之美；有的提锋上收，令中锋之毫尖，如一纤纤玉指，在纸面上逶迤波荡，载歌载舞般地划过。丰厚与灵巧，形成鲜明的对比，带给欣赏者以阵阵惊喜，如"典""飨""须""孙"（图76）等字。

<p style="text-align:center">图76 《乙瑛碑》选字（10）</p>

<p style="text-align:center">图77 杨谔 临作</p>

自评：

临作（图77）的用笔自由熟练，气息连贯，也注意到了该碑整饬中寓变化的特点。该碑流丽中包含的凝重与质朴却未能得到很好的体现，这一点恰恰是很关键的，可能与用笔速度太快有一定关系。

流畅不失凝重，是重中之重、难中之难。

历代书法名迹临习指要

汉　礼器碑

　　《礼器碑》能在一碑之中,展现出几种不同风格的美,这在汉代碑刻中是一个特例。临习《礼器碑》时,我们不妨把它分成碑正面、碑阴、碑侧右和碑侧左等几个部分,区别对待,这样有利于欣赏和临习。

　　碑的正面又可分为两个部分:一是从碑文开始的"惟永寿二年"到"韩明府名敕字叔节"这一段文字,是碑文的主要内容,赞扬韩敕修饰孔庙和制作礼器之事。这一段文字行列整齐,端庄严谨,结体方扁,典雅凝练。点画以细劲为主,雁尾作大面积的方厚之笔,对比强烈,颇具特色。有些笔画,不取直线,而作袅娜妍美之笔,以竖画为最,横画则略呈此意,如"水""不""下""追"等字中的竖笔,"河"字的右下竖钩,"自"的左右两竖和最后一笔横画以及"官""见""礼""季""举""国"等字中的一些细短笔画(图78)。这一现象在此碑的碑阴及碑侧中几乎看不到。

　　碑正面文字从"故涿郡太守"开始到"相史鱼周乾伯德三百",记载的是捐款人及捐款的数额。字形明显变小,尽管仍较为端庄,但显得轻松多了。不管是呈收敛状的如"张""故""伯"等字,还是放纵飞扬的如"大""史""东"等字(图79),均大小错落随意,就像上课时老师突然有事走出教室后的气氛,一下子轻松活泼起来。

图78 《礼器碑》选字（1）

图79 《礼器碑》选字（2）

　　碑阴部分，可能是书刻者面对这一大块完整的石面的缘故，态度又稍稍严肃了些，但较之碑正面的第一部分，仍是自由轻松很多。明显的例子就是那很粗很方的雁尾没有了，用笔结体有了些许行书的味道，尤其是中间常常夹上一行密而方的小字，如"南阳宛张光仲孝二"（图80），或细密率意的，如"故豫州从事蕃加进子高"（图81），为整个碑面增添了不少朴素自然的生活情趣。

　　碑侧右，开始是点画细密，字形压得很扁，如"丘""山""平""张"（图82）等字，可能是出于生怕捐款人多而刻不下的考虑。写着写着，笔意便跳荡起

图80 《礼器碑》选字（3）

图81 《礼器碑》选字（4）

图82 《礼器碑》选字（5）

图83 《礼器碑》选字（6）

图84 《礼器碑》选字（7）

图85 《礼器碑》选字（8）

来，有的字结体便粗犷放浪、任性自运起来，如"子""平""党"（图83）等字。有的字则奇拙跌宕，如"蕃""狼"（图84）等字。这些字与碑正面的字大异其趣，充分表现了书刻者在摆脱了"礼教"束缚后的浪漫主义情怀。

碑侧右，结体用笔复归严谨工稳，但字势更为飞动张扬，书写感、速度感更强，有汉简味，更有的率意独行，有一种睥睨一切的气概，如"直""安""剧""松""千"（图85）等字。

姜夔《续书谱》说："迟以取妍，速以取劲。"此碑正面，以迟为主，且注意"纤微向背"，故以劲健妍美之风貌示人；碑侧则以速取劲，故自有一种豪迈爽朗之风。上述种种，都是需要我们在临习时加以注意的。

改制 雄 惟 河 皇
孔 元 顏 大 南 極
于 道 育 古 京 之
近 百 孔 華 韓 曰
聖 王 寶 生 君 魯
為 不 俱 皇 追 相

<p align="center">图86 季秋屹 临作</p>

点评：

季秋屹临的是《礼器碑》中最端庄的部分（图86）。端庄而不失生动，字形也抓得较准。需要提醒的是：一个字中，较为重要的竖笔，轻易不能倾斜，因为这样会影响到字重心的稳定。临作中的"华""育""不"等字的竖画，就有此弊。

还有一个问题需要提出来希望引起大家思考：在追摹范碑的过程中，如何确认、辨别、取舍一些模糊的点画，判断它们的美丑以及如此表现是否合理？如此碑中"君"字下部"口"的左下侧，这个左伸的笔画，是短竖变曲撇出去的，还是横画衔接时伸过了头形成的？再如"孔"字右侧竖折部分、"百"字最下部的横画，在范本中是什么原因导致衔接过了头？这个样式真的值得仿效吗？

汉 华山碑

观赏古碑拓片，验证了笔者的一个想法，即临摹古碑，当得其用笔结构之法，于碑刻所体现之艺术思想要多悟求，于风格、形态则不必多加计较和关注。得基本法则后，我自可自写吾书。明代袁宏道《诸大家时文序》中有这样一段文字："且所谓古文者，至今日而敝极矣。何也？优于汉谓之文，不文矣；奴于唐谓之诗，不诗矣；取宋、元诸公之余沫，而润色之，谓之词曲诸家，不词曲诸家矣。大约愈古愈近，愈似愈赝，天地间真文渐灭殆尽。"此段文字中"优于汉谓之文"之"优"，用"优孟衣冠"典，乃"模仿"之意。他在《叙竹林集》一文中又记载了伯修与董其昌的一问一答："往与伯修过董玄宰。伯修曰：'近代画苑诸名家，如文徵仲、唐伯虎、沈石田辈，颇有古人笔意不？'玄宰曰：'近代高手，无一笔不肖古人者。夫无不肖，即无肖也，谓之无画可也。'"无一笔不像就是不像，笔者同意董其昌的观点。

《华山碑》（图87）无一画不曲，极具舞蹈性；无一画不沉厚，放中又有敛。既有情感之美，又有理性之光。雁尾有时极含蓄，若有若无，多出现在横线茂密的字中，如"事""传""祷""集"等；有时又极肥硕，多出现在点画疏朗的字中，如"致""六""之""共""安"等。朱彝尊认为此碑兼有方整、流丽、奇古

图87 汉《华山碑》（局部）

三美,故当为汉隶第一品。翁方纲认为此碑上通篆下通楷,于此可见书道之渊源。吕世谊则跋曰:"发笔收笔处洵是唐人所祖,若其积健为雄,藏骨于肉,断非韩(择木)、史(惟则)诸家所及,故尤足尚。"点明了该碑对后世的影响。说到这儿,笔者忽发奇想,或许事实全没那么多讲究,实是老书手作妩媚字也。正如欧阳公所谓"妖韶女老,自有余态"(欧阳修《水谷夜行寄子美圣俞》)。

图88 吕昆彦 临作

图89 季晓云 临作

点评：

从吕昆彦临的《华山碑》（图88）中，可以看到质朴和自信。他有他的想法。临作的点画向四面八方作放射状，虽然也注意到了疏密对比，但过度的舒展暴露出了内部的空虚，没有充实之美。有些长笔画，也许本为展示抒情，固缺乏力度与内涵反让人觉得单调多余。

学书者中，最多的是"眼低手高"，季晓云则是"眼高手低"。图89是她的临作，笔触是流动的，结构是生动的，散发着淡淡的人文情怀。但是，在她的笔下，时不时会出现一些莫名其妙的败笔，如"在""者""帝""修""之"等字的结构。"宗""使""门""世"等字的某些点画显得过分纤弱。需针对薄弱点，加强训练。点画、结字功夫是练出来的，单单懂得道理是远远不够。

图90 王个簃集《华山碑》隶书联

王个簃先生集《华山碑》隶书联（图90），升华了雄强壮厚，保存了高华灵动，值得我们好好体会。

临《华山碑》这样的汉隶，过分自由不行，过分拘束也不行；结构放松不行，过度收束也不行。君子取中间行，要把握好分寸。

時事文字摩減莫能孝

讞延熹四年六月甲子

弘麗大守安國亭侯汝

南袁逢掌華嶽之主位應古制

三十年前曾臨華山碑 今又臨 如老友重逢 話匣一開不佳 故書此行小楷八字 戊 謔

图91　杨谔　临作

自评：

此临作（图91）为文中临书主张之实践，不造作，但随意略有余，严肃略不足，格局与格调不如范碑远甚。

汉 史晨碑

当今隶书的学习与创作呈现两大趋向：一是受时风影响，模仿当今走红的几位隶书家，走简单化、程式化之路，以求速成，最后容易蜕变为习气。二是以古为今，取法书法史上风格鲜明的古代碑刻或书家，如秦简、《石门颂》、《张迁碑》、《杨淮表》、金农、郑簠、伊秉绶，且有意放大它们的特色，以达到所谓出彩的目的。其实，学习隶书还有第三条路可走，即学习汉隶中风格较为中性的隶书，如《礼器》《乙瑛》《华山》《孔宙》等，在掌握了隶书的结构、用笔等基本法则技巧后，分析领悟汉隶的艺术思想，施之于实践，创作训练时再辅以自己的性情特点、书写习惯、审美取向，这样就有可能创作出真正富有个人风貌的作品。

如果站在第三种学隶方式的路口张望，那么《史晨碑》无疑是一个理想的范本。

《史晨碑》立于山东曲阜孔庙，两面刻。碑正面刻的是《鲁相史晨孔庙碑》，建于东汉建宁二年（169）三月，碑文是鲁相史晨的奏牍，报告他到任后礼孔宅、祭孔庙的情况，通常称之为《史晨前碑》。碑之反面刻的是《鲁相史晨飨孔庙碑》，东汉建宁元年（168）四月刻，通常称之为《史晨后碑》，叙述当时祭

祀盛况以及修建相关设施事。前碑17行，行36字。后碑14行，行36字。前后碑书风基本一致，因此认为出自同一个人之手。

《史晨前碑》（图92）字形方正，但极其灵活、变化多姿。用笔则精致周到、动静相参，其波挑幅度没有《曹全》《礼器》等碑大，如小写意一般。结字疏密对比强烈，分寸把握得极好，气氛宁静，流畅飞动中有沉着含蓄之美。欣赏这种美，能给人以通体舒泰、心生欢喜的体验。

图92　汉《史晨前碑》（局部）

图92中的"获"字，左小右大，左上缩，右向下舒展，左旁微向左侧，形成向右微仰之神态，右旁形构很正、很稳，但又无一笔不具动态，欲飞不飞，与左旁产生意态上的呼应。再如"玄"字，开始的一点一横，行笔如一张帷幕正徐徐拉开，台下的观众充满了期待，猜想下面的"幺"会是一个什么模样？应该是一个很正面的亮相吧？用笔应该是寓圆于方的吧？谁知，这个"幺"竟是以圆弧形态出之，更出人意料的是竟然还是个倚侧不稳的造型。但是一切都不需要着急，因为开始的两笔，已经有足够的把握把这个字的重心稳了下来。再有"汉"字，突然作纵向拉长处理，一反常态；"制"字中的横画，也无一笔是水平状的……

无论是隶书还是其他书体，创作家最怕的是自己所作的一切均在欣赏者的意料之中，就像害怕讲述一个听众已经知道了结局和所有细节的故事。书法的第一笔，固然会影响下一笔的情状，但在一笔又一笔的衔接过程中，还是有很多机会、余地供书写者畅达激情、发挥想象、创造新样的。只要是在情理之中，结果越是出人意料越好。

《史晨前碑》的用笔，精细的成分不少，但细而不弱、不媚，有劲、有态、有表情、有内涵。刘熙载《书概》中说的"起笔欲斗峻，住笔欲峭拔，行笔欲充实，转笔则兼乎住、起、行者也"，仿佛就是为它做的总结。比如图92中的"麟"字，可谓"全身都是戏"，抢眼的左旁左下一长撇及右旁上部之"米"字，在周边点画的配合烘托下，神采飞扬，光彩照人。再如"作""神""挈"等字，都能做到无微不至，又不拘谨小气，一派端庄和蔼的大家气象，特别让人感慨。

记得刚学书法时练《史晨碑》，不得要领，练了一段时间后就放弃了。后来新买了一本，当时在书店里一见就喜欢上了，因此买回来后一直放在桌上，有空就临。直到一天早上，低头看到了这一页（图93），忽觉满纸活泼泼的，像一群风华正茂的帅小伙在跳踢踏舞。跳得最投入的是两个"史"字和一个"吏"字，其他字的动作幅度要小些，但都是绝对的投入、忘情，如"刘""县""等""后""补"等字，不，严格地说这一块面上所有的字都是如此。董其昌《画禅室随笔》中有这样一段话："发笔处便要提得笔起，不使其自偃，乃是千古不传语，盖用笔之难，难在遒劲，而遒劲非是怒笔木强之谓，乃

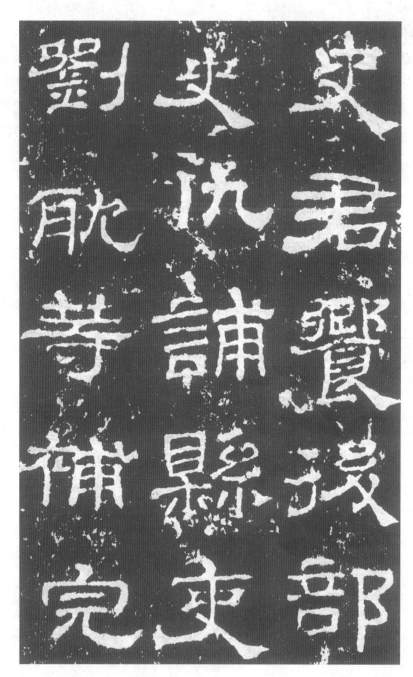

图93　汉《史晨碑》(局部)

是大力人通身是力，倒辄能起。"那个早上我嘴里念念有词的就是"通身是力，倒辄能起"这八个字。

《史晨后碑》较之《史晨前碑》风格要粗犷一些，有一种有所克制的奔放，这是一种充满了张力、活力的生命之美。

前人对《史晨碑》的评价甚多，如清代万经《分隶偶存》说："修饬紧密，矩度森然，如程不识之师，步伍整齐，凛不可犯。"此评有些不着痛痒。清代方朔《枕经堂金石书画题跋》说此碑："书法则肃括宏浑，沉古遒厚，结体与意度皆备，洵为庙堂之品，八分正宗也。"这几句话恐怕是看它立于孔庙才拼凑出来的。说得最到位的是何绍基，他在跋此碑时说："东京分书碑尚不乏，凡遇一碑刻，则意度各别，可想古人变化之妙。要知东京各碑结构，方整中藏，变化无穷，魏、吴各刻便形板滞矣。"何绍基到底是位大实践家，"方整中藏，变化无穷"八字，不但高度概括了《史晨碑》的艺术特点，同时也道出了那个时代碑刻的真正魅力之所在。

汉 西狭颂

　　刚接触东汉隶书《西狭颂》的时候，联想到的它只是一个粗犷的"大汉"，须发怒张，满身风霜。仔细端详一番后发觉，大汉品相端庄，举手投足间竟不乏斯文之气。随着了解的继续和深入，更觉那大汉的豪气之中，闪烁着谦和朴素、风趣自然的风采，浑身上下涌动着旺盛的生命力和创造力，难怪有人评价《西狭颂》说：雄迈而又静穆，自由生动而又不离汉隶之正则。它是汉代隶书成熟时期的代表作之一。

　　《西狭颂》的字形结构和点画特征，具有浓重的汉代篆书意味。秦代以李斯为代表的小篆典雅精准、一丝不苟，如盛装之贵族。汉代小篆首先在审美趣味上加以突破，民间的、朴素的成分多了起来，自由精神开始显现，即使是具有"贵族身份"的《袁安碑》，与李斯的小篆相比，其中的气味，也已有相当的不同。审美趣味的不同直接导致形式的不同。汉代小篆结构多变，化圆为方，点画的书写性大为加强，比如横画、竖画，秦代多作直线，汉代则常见为曲线。汉代另有摹印篆，由小篆变化而成，是刻铸印章的专门文字，由于印章制作者的书写水平和书写经历不同，刻印时又有对入印文字加以变化以适应印面的需要，所以风貌更多，创造性也更多。因此，《西狭颂》的篆意，应该是与其同

历代书法名迹临习指要

时代的"汉篆"的篆意,而非后人意识中作为小篆典范的秦篆之篆意。如"守"字的宝盖头,左右两短笔画均化为两竖,又拉得那么长,转折又那么圆润,与此碑的篆额"惠安西表"四字如出一辙。再有"都"字右部,根本就是汉代摹印篆的写法(图94)。

图94 《西狭颂》选字(1)

《西狭颂》的字形有扁方、长方和正方等不同,大体是按各个字的"原生"姿态来安排的,有时候却又反其道而行之。如"济""有""冠"(图95)等字,若按常理,似乎应写成正方,这里却偏偏变成了扁方;再如"清""如"两字,本来似乎应是方扁的,这里却特意把"女""青"拉长了。在偏旁的疏密离合上,此碑也常常做出出人意料的安排,主要表现为左右偏旁离得很开。如前面举例的"如"字以及"得""门"等字,给人以疏朗新奇的美感(图96)。

图95 《西狭颂》选字(2)

图96 《西狭颂》选字(3)

《西狭颂》的造型富有拟人的动态美,常常会令欣赏者发出会心的微笑:有的字如奔。如"楚"字,上部"林",直可看作是跑道两侧的树木,道上一

人正高甩臂膀、大跨步地向前奔跑。再如"设"字，右部如一人正载指向前方，奔跑之脚步已迈开，而左部则如另一人，想拉住他，似有话要跟他说（图97）。

图97 《西狭颂》选字（4）

有的字如行。如"其"字，步履轻快，似乎还在哼着歌呢！再如"为"字，昂首挺胸，一副趾高气扬的样子；"无"字，匆匆而行，似有急事要办（图98）。

图98 《西狭颂》选字（5）

有的字如立。如"事"字，欲行未行，立而又欲行；"困"字，其坐如钟，其立如松；"者"字，似一人恬然其神，迎风而立（图99）。

图99 《西狭颂》选字（6）

有的字如舞。如"崔"字，下部结构最具舞蹈性，上、中部与之配合，密丝密缝，浑然一体。再如"会"字，上部的一撇一捺仿佛飘荡的舞袖，与之匹配的身段正作小幅度的快乐的"哆嗦"；"歌"字，又跳得多么欢快（图100）。

图100 《西狭颂》选字（7）

单一美感容易令人生厌，作为摩崖石刻，《西狭颂》的另一不凡之处是浑厚朴拙与妩媚飞扬的统一。如"诗""悦"两字，整齐中有着欢快的跃动；"郑""嘉"两字，浑朴中有轻灵闪现（图101）。

图101 《西狭颂》选字（8）

《西狭颂》中的字，如此姿态各异，为什么又能默契和谐，构成一个美妙无穷的整体呢？刘熙载《艺概》中有一段话似可作为答案："昔人言为书之体，须入其形，以若坐、若行、若飞、若动、若往、若来、若卧、若起、若愁、若喜状之，取不齐也。然不齐之中，流通照应，必有大齐者存。"

《西狭颂》，全称《汉武都太守汉阳阿阳李翕西狭颂》，又名《惠安西表》，镌立于东汉建宁四年（171），高280厘米，宽200厘米，共20行，每行20字。清末徐树钧在《宝鸭斋题跋》中评价此碑说："疏散俊逸，如风吹仙袂，飘飘云中，非复可以寻常蹊径探者，在汉隶中别饶意趣。"

图102 黄老 临作（局部）

图103 伊秉绶 临作

点评：

　　这是一位老先生的临作（图102），点画精到朴厚，气息醇真。遗憾的是结构偏于平正，点画因温雅成分居多而显得张力不足，《西狭颂》雄迈的生命力态势未能得到充分的体现。

　　伊秉绶是大书家，所以他临的《西狭颂》（图103）多自己的风格气息，《西狭颂》结字的宽博、笔势的雄强被他发挥得淋漓尽致，唯范碑的野趣少了，虚实相生的趣味少了。

汉 曹全碑

　　初学书法时，也曾临过《曹全碑》这个有着1800多岁高龄的碑刻。当时觉得此碑太秀太静，好看是好看，难免有点俗与弱。临写时的感觉仿佛是与林黛玉搭伴儿——难得痛快。在后来的相当长一段时间里，认为"须是方劲古拙，斩钉截铁、挑拔平硬，如折头刀，方是汉隶"(吾丘衍《三十五举》)。而今再看此碑，又用笔细细临过，发觉原来自己极赞同的吾丘衍对汉隶的定义未必全妥，自己原先对《曹全碑》的认识，更是一种误读。

　　《曹全碑》秀而不媚，纤而不弱，其一波三折的"豪纵之笔"，是其内美的一个重要组成部分。任何对其飞扬生动之美的忽视，都是片面的。冯班《钝吟书要》说："作字惟有用笔与结字，用笔在使尽笔势，然须收纵有度；结字在得其真态，然须映带匀美。"以此衡量《曹全碑》，冯班的书论仿佛是由此碑总结而来。

　　我们先来看此碑用笔的"收纵有度"。它好比渔民的撒网捕鱼，不管是把网撒得多开多远，总是有一根起决定作用的"主绳"控制在自己手中。如"夷""史""右""急""至""前"(图104)等字，仿佛一张渔网正被使劲撒抛出去，我们见到的是"纵"。又如"贼""豫""杨""举""产""家"(图105)等字，仿

图104 《曹全碑》选字（1）　　　　图105 《曹全碑》选字（2）

图106 《曹全碑》选字（3）

图107 《曹全碑》选字（4）

佛正在收渔网，处于半纵半收状态。再如"国""诸""亲""宁""阙"（图106）等字，仿佛渔网已经收拢，正在把鱼倒进船舱，是为"敛"。

再来看此碑结体的映带停匀之美。冯班说的"得其真态"的"真态"，我理解是指自然之态。蔡邕《九势》中讲为达到字之"形势递相映带"，办法是结字"上皆覆下，下以承上"。这里的"覆下"非指"覆盖"下面，如一般人理解的像"家""室""高"等字，夸张其"宝盖头"或长横画，而是指"要照顾下面"，要把势传递给下一个笔画部首的意思。同理可知"下以承上"非指"形状"上的承上，而是字之势、气、意与上面的相承接、衔接。由上下递相映带扩充至左右结构包围与半包围结构的字，理也相同，我们看《曹全碑》中的"南""鼎""庭""功""嗟""命""感""槐""赴"（图107）等字，粗看都是均整匀美，却又都是平中富含不平，一个个彼此间"眉目传情"。

林散之极为推崇《曹全碑》，他认为"初学汉碑最好学《曹全》（碑），结构很严谨，又紧、不松"。

临写《曹全碑》除了要注意把握其明显的"纵敛"及由此直接产生的大疏大密和上、下、左、右以及里外间的生动顾盼的特点外，还要注意以下几点：

一是此碑波笔往往较其他隶书"起伏"更多；

二是短细的横画一般都是左粗右细，呈钉子状；

三是娴静秀美是其主体美学风貌。

图108　王佳祺 临作　　　　　　　　图109　杨谔 临作

点评：

这是一个小朋友的临作（图108）。经过一年多训练，他在临帖时终于开始明白"于不平中求平正"对于生动的重要性。

后来学校组织他们参加考级，他报考九级，须要写楷、隶、行三体。组织者要求他只写参加考级时写的那一首诗，临摹的范本自然又是四平八稳的那类。现在他再临《曹全碑》，又开始"旧病复发"。

如果在临帖前，先有求生动的观念，并注意观摩范字的各种变化，那么临写也会随之生动。图109是我在讲解时示范临写的几个字，受我的启发，他后来的临作稍好了些。

清　丁敬　敏庵行状册

　　学习隶书，当以汉隶为宗，多少年来，已成金科玉律。汉碑生动朴素，面目众多，是经过了"刻"这一道工艺后载之于石的书法作品，故后人常赞美此类作品及以此为宗的优秀作品有金石气。

　　汉碑美则美矣，然长期以来在我眼里它一直有一种"隔"的感觉，仿佛在阅读的书页上压了一块玻璃，又像戴了医用手套与人握手。那些碑刻拓片，无论是典雅精致的，还是乱头粗服的，统统又有一种新理了头发、新刮了胡子的感觉。王宠学"王字"，人评其有"枣木气"，因其长期以"刻帖"为范本之故。清人学隶书，如邓石如、吴熙载、阮元、杨岘等，明明也染上了"刻"气，不过稍别于"木质"而已，但后人却送上了一个美誉的名词——金石气，且把金石气发展成一个独立的美学概念。再比如伊秉绶的隶书，明明如古代公堂上的"回避""肃静"，却赞之曰"开张厚重，如铜铸铁浇，独树一帜"（《书法自学丛帖·篆隶》，上海书画出版社）。还有郑簠，刻意弄奇、妩媚工巧，却照样大受推崇。因此，备受赞誉的"金石气"相对于备受非议的"枣木气"，两者所受到的审美待遇是严重不平等的。这一想法，由来久矣，但由于无力自证，故未正式提出，如今在这里稍稍提一提，或对或错，以俟高明不吝教我。

图110 清 丁敬《隶书册》(局部)

　　这本清代丁敬的《隶书册》(图110),共三百七十余字,记的是其挚友敏庵的行状逸事,并有挽诗一首。我看到时眼睛不禁为之一亮,其清新、本色与自由,众家焉能与之相比? 如果说绝大部分贴有金石气标签的隶书好比经过腌制的咸鱼的话,那么丁敬的这册隶书,就好比刚从水里捕上来的活蹦乱跳的河鲜。咸鱼固然别有风味,但其本质却早非鲜活之物。鱼肉之外,鱼汤几不能喝;用来做菜,清蒸红烧之外,花式有限。而后者,我们这些生活在江海交汇处的人,喜欢称之为"离水鲜",无论红烧、清蒸还是煨汤,无论切片、煎炒还是切碎捣泥为丸,式式皆宜。品尝时仿佛仍带有水腥味并有水波轻摇的感觉。那是一种运动着的、鲜活的味道。

从丁敬此作中可以看出他于汉代《曹全碑》用力甚深,另外又有《礼器》《乙瑛》《史晨》《娄寿》《夏承》等汉碑的味道。他的隶法,我以为与宋代米芾和明代傅山、王铎等人的作隶之法有同样的渊源。此法的与众不同处,在于摆脱了把汉隶外形以及刻凿刀锋等工艺形成的"特征"作为隶书的特点进行刻意模仿的习惯。自我解放,得其神、意,悟其根本。丁敬运用此法与米芾、傅山等又有所不同,他取两者之中间,故不但自具一法,而且更近隶书的"真相"。丁敬的这种"取中间","并不是依违两可、苟且的折中。乃是一种不偏不倚的毅力、综合的意志,力求取法乎上、圆满地实现个性中的一切而得和谐"(宗白华《希腊哲学家的艺术理论》)。

何绍基在《东洲草堂诗钞·书丁敬身隶书诗后》赞曰:"龙泓金石学诣精,八法篆书有法程……闻泉漱雪出世情,隶法遒穆超蹊町。如其诗多声外声,始知琢印余技鸣。"丁敬于篆刻创切刀法,创立浙派。如果把他这件隶书放到隶书史中去考察,我相信对之评价应该不仅仅是"余技鸣"的事了。因为他的隶书与他的篆刻一样,同样具有发现和创新的价值。

此作用笔多艰涩,线条曲而遒劲,外形颇似他的篆刻线条,结体多篆意,大巧若拙,不主故常,常出人意料之外。波笔作为隶书之主笔,他常加以特别强调,纲举而目张,因此他笔下的隶书又风度翩翩、光彩照人。叶燮在《原诗》里说:"可言之理,人人能言之,安在诗人之言之;可征之事,人人能述之,又安在诗人之述之。必有不可言之理,不可述之事,遇之于默会意象之表,而理与事无不灿然于前者也。"丁敬隶书,当得起这一个"诗"字。

丁敬(1695—1765),字敬身,号钝丁、砚林、龙泓山人,浙江钱塘人。早年以卖酒为业,对学术有多方面修养。丁敬是著名篆刻家,其印兼收各时代之长,孕育变化,气象万千。

附二

一波三折与雁尾

深夜，一个学生通过微信向我抛来两个问题："隶书的一波三折是有意识的行为吗？隶书的雁尾是如何形成的？"据我视野所及，目前还没有人明确谈过这两个问题。以下是我的认识：

1.卫恒《四体书势》谓："秦既用篆，奏事繁多，篆字难成……隶书者，篆之捷也。"为提高书写速度需要，快写篆书而渐成隶书，这一发展过程被称为"隶变"。

2.与隶变同时发生的是篆书进一步向规矩、整饬和符号化方向发展，秦代达到顶峰，其标志是李斯的小篆。李斯式的小篆工整、对称、典雅、遒丽，因此是不可能快速书写的，于是在工匠或民间书手中间，出现了不衫不履的秦诏版，是对李斯贵族气派小篆的冲击。诏版是小篆的行书化，于结构未有根本改变，根基仍是李斯之篆，或可称之为"行篆"，这类行篆未能发展为隶书，但影响了人们的书写意识，对隶书的出现起了推波助澜的作用。

3.在秦篆之前，商代篆书不羁而雄放，西周则开始趋向工艺化和秩序化。春秋战国时期的帛书是篆书向隶书转化的开始，取势方式由纵向变为横向，字形由纵向方块转而为横向方块。书写时的横向取势，为"一波三折"和"雁尾"的出现提供了条件。因此快写而成隶书的篆书是秦以前的篆书，而非秦代李斯的小篆。

4.战国晚期，人们开始大量采用竹简作为书写载体，书写的内容多为抄录文献资料、记录事务账册等，书体越来越需要向简易方向发展。普通竹简一般长23厘米，宽1厘米，也有宽至2.8厘米的，可写两行字，称作"两行"。因为宽度有限，所以快速书写遇到一些主要笔画，就不能尽情地向左右舒展，点画写至末端时需要紧急"刹车"，于是出现重笔或笔锋向上翻转的现象。这些上翘翻升的笔画即是隶书"雁尾"的雏形。大量例子存在于战国秦简以及秦汉帛书之中。

5.篆书多圆折，隶书多方折，篆书向隶书转化，很自然地出现不方不圆、或起

或伏、曲直相间、相合的现象，一个崭新的书法美学概念——一波三折的大门自此开启。

6.木简的宽度要大于竹简，便于书写一些极具抒情色彩与装饰趣味的点画，隶书的一波三折与雁尾得到了进一步夸大与强调。

7.左手执简，右手执笔，一波三折的形成还可能与这一特殊的书写姿势有关。简执于手，稳定性远比不上置之于案，书写时需要左右手配合，"波折"的出现既是必然，同时又能降低书写的难度。

8. 汉人浪漫、朴素、豪放，在书写方面自由而大胆。西汉时，与雁尾同时被夸张和强调的还有一些长长的竖画，出奇的长而粗重，构成了书法美学史上一道奇异的风景。这一现象同时说明：在西汉时，一波三折与雁尾还不是隶书美学特征的所有选项。

9.随着隶书也不断向秩序化方向发展，隶书中有利于快速书写的行、草成分渐次淡出，最后几乎荡然无存。贵族阶级的意志与审美趣味开始得到一步体现。同时，书写载体中又有了宽大庄严的石碑的加入，于是像《礼器》《乙瑛》《曹全》《刘熊》《樊敏》这样或典雅或雄浑的汉隶碑刻纷纷诞生。一波三折与雁尾，作为隶书的主要特征以及美的装饰被固定了下来，隶变过程中那种富有生命气息、体现生命意志的灵变之美则逐渐消退。

10.一波三折，作为线条美的一个重要发明，具有十分丰富的美学和哲学内涵，在楷书、行书和草书中也都得到了运用和发展。而雁尾，后来在古雅的章草中大放异彩。

附三

八分书

所谓"八分书"，实际上就是篆意较浓的隶书，也即由篆向隶进化过程中的早期隶书。

"八分书"，类似于人在正式上学前所叫的乳名。汉代早期的简帛书，如昭宣时的定县汉简、五凤刻石（前56年）、《开通褒斜道刻石》、《夏承碑》等应该就是八分书。后来的汉隶作品中也夹杂有篆意颇浓的隶书，当为八分之孑遗。明代篆刻家吾邱衍在《学古编》中说：

"八分者，汉隶之未有挑法者也。比秦隶则易识，比汉隶则微似篆，若用篆笔作汉隶字，即得之矣。"据此说，则秦权上偶见八分书之影子，亦顺理而成章矣。

前述篆意颇浓之"分"是"分数"之"分"。[据蔡文姬言：八分书是割程（邈）隶书八分取二分，割李（斯）篆二分取八分，即隶二篆八。]

又有人言"分"乃"分别"之分。"分别"之分，其字若人之相背作分别状，又隶之撇捺，其状若"八"字，与篆书作圆转平直中正有别，故名"八分"。

楷书

魏锺繇荐关内侯季直表

晋王羲之东方朔画赞

晋王献之洛神赋十三行

南北朝瘗鹤铭

南北朝始平公造像记

南北朝杨大眼为孝文皇帝造像题记

南北朝魏灵藏、薛法绍造像题记

南北朝广川王祖母太妃侯造像题记

南北朝比丘尼慈香、慧政造窟碑记

唐褚遂良大字阴符经

唐张旭严府君墓志

唐颜真卿罗氏墓志

唐颜真卿告身帖

清石涛千字大人颂

近现代宗白华柏溪夏晚归棹

唐 《田行墓志》第一砖

楷　书

　　书法有五体：篆、隶、楷、行、草。学书法从何体入手为佳？自古众说纷纭。愚以为唯从草书或行书入手不很适宜。道理很简单：正书如站，行书如走，草书如奔，站还不会，怎么能去赛跑狂奔呢？苏东坡对此也有一比："书法备于正书，溢而为行草。未能正书，而能行草，犹未尝庄语，而辄放言，无是道也。"（《东坡集》）

　　正书也叫真书，是篆、隶、楷三体的统称。主张从此三体入手的，各有各的理由，其中以主张从楷书入手的人最多，所持之理似也最为他人信服。宋高宗赵构在《翰墨志》中说："士于书法，必先学正书，以八法皆备，不相附丽。"这里的"正书"，专指楷书，因紧随其后的"八法"二字，是指写楷书的"永字八法"。梁闻山说："学书宜少年时将楷书写定，始是第一层手。"（《学书论》）临写楷书，应是一个贯穿一生的功课，时时回顾，可免堕入油滑。临习楷书，可以根据实际情况，有选择、分阶段学，也可以与其他书体交叉、并行着学。

　　楷书有唐楷样式、魏晋样式和北碑样式。初学以唐楷样式为佳。

　　有人担心唐楷法度严，易入而难出，有一定道理，但因噎废食，总不足取。唐楷法则是唐代书家将前人楷书书写经验和规律与自身实践相结合的产物，是

图111　唐　《田行墓志》第一砖（局部）

为广大学书者打开的一扇方便之门，可以说是一种"束缚"，但同时又何尝不是一双助人飞翔的翅膀？实践证明：从唐楷入手，可以快速进入正确轨道，举手投足，有板有眼，方整宽博，正大堂皇，挺然奇伟，激昂发扬。唐代楷书，沿袭北碑很多，须活临而不死摹。如唐《田行墓志》（图111），用笔率性自由，结字既端正又灵活。死摹是指专抠其形，写不到九分十分像决不罢休；活学是指理解后去学，知其运笔之理，明其结构之法，然后依理临之，以意行之，若一时学不像，也不要紧，放一放，过一段时间再临再学。

北碑一碑一个风格，行笔结体自由，不足处是存世北碑众多，良莠不齐，初

学者常不分优劣。学北碑首重奇与活，感受点画间的金石质感，可为自家笔墨添几分生辣飒爽之气，若把握不好，也会失于粗野支离。也曾见力学北碑中某一两种碑刻的，点画结构被"归纳"成了统一格式，野性生命张力消退，奇逸趣味消失，只有刻板与世俗。

魏晋样式的楷书是一个艺术思想大放光芒的宝库，如江似海，后世学习者，大多力有不逮，致使内涵韵味细化为支流的支流。初学者、心得不多者如果直接师法创始者如钟繇、王羲之、王献之之辈，一时恐难窥门径，更别说深入堂奥。此类人的书作，每点必异，万字不同，神合契匠，冥运天矩。似无法实有法，似有法又似无法，其法直接肇自自然之根本大法，故似简易实大难。钟繇说："吾精思三十余载，行坐未尝忘此。常读他书未能终尽，惟学其字，每见万类，悉书象之。""书象之"就是指字中蕴含有"万类之象"的意思。由此也可知王羲之的老师卫夫人《笔阵图》中说写横画要"如千里阵云"，写点要如"高峰坠石"之类，绝非玄虚或空自标榜，而是她对书法的认识和理解。如是故，魏晋人的楷书，宜放在较高阶段来学，是追本，是提升。当然也可以先学，有所了解以后时时加以温习，时加参悟，观变化，悟大法，清气质，以奇情壮采养精神、高境界。

学楷书先宜把字写大，勿先作小楷，以充实腕力，壮大格局；学楷又须通篆隶，以知源流。规矩在心，变化在手，智则无涯，勿为所囿。

魏　锺繇　荐关内侯季直表

　　卫铄《笔阵图》说："初学先大书，不得从小。"想当年王羲之投其门下，应该也是先写"大书"的吧。初学楷书，字写多大为佳？我以为当在五六厘米以上。一来可以有较为充分的距离和空间练习起承转合、撇竖钩，养成用笔变化丰富的习惯；二来因为字写得大，运笔和结字过程中的细节可以看得清清楚楚，好的、不足的，都会暴露出来，有利于习书者发现问题，及时纠正或调整。也有人主张从小楷入手，用小笔，写小字，控制较易，整齐秀气，易招人喜欢。字径太小，运笔过程中的变化手段就不可能得到充分的施展，一些不足也因为体量太小不易见而被忽略。忽略不等于不存在，待需要放大了书写时，便会捉襟见肘、直白肤浅。写大字有了相当的基础后，又宜习一段时间小楷，以求用笔结构之精到。东坡先生说："凡世之所贵，必贵其难。真书难于飘扬，草书难于严重，大字难于结密而无间，小字难于宽绰而有余。"拎出其中两个关键词"飘扬"与"宽绰"，便是写好小楷的秘诀。

　　飘扬即飞扬生动，活泼泼地，颠颠倒倒而不失仪范。宽绰即宽大广阔、畅行无碍、游刃有余。锺繇的小楷《荐关内侯季直表》（图112），便可作为这类小楷作品的典范。

　　《荐关内侯季直表》是现存最早的楷书，是锺繇写给魏文帝曹丕的奏章，作于魏黄初二年（221）八月，主要内容为：曾为曹操立下汗马功劳的山阳太守、

历代书法名迹临习指要

关内侯季直今被罢任，旅食许下，生活清苦。恳望皇帝能怜悯季直，指令一个州让他任职。季直力气尚壮，相信他一定能为民做个好官。

此帖是写给皇帝的表章，因此在帖尾说："臣皇恐皇恐，顿首顿首。"但事实是从落笔起，锺繇就无战战兢兢之色，不失庄重，又很自在，难怪萧衍要说锺繇的字像"群鸿戏海，云鹤游天"了。此帖字法自然自由，带有较浓的行书笔意笔趣，这是临习者首先应该注意到的。对于这种行书笔意，不宜以勾模逼真的办法去学习，略取其意即可。

唐代张怀瓘《书断》说锺繇："点画之间，多有异趣，可谓幽深无际，古雅有余。"清刘熙载《艺概》说他"如盛德君子，容貌若愚"。两者所述均是由书作而起的"联想"，书法艺术的真正意义与感染力就在于看它能引起他人多少联想，联想什么。书法是既抽象又仿佛具象的艺术，书法之意在"象"外。

该帖结字很少平直整齐。左右结构的，常借偏旁的互相支撑达到重心的平衡，如"腹""残""毁""绝""清""录""报""效"等字。上下结构的字部首间也不作垂直状，多偏斜错动，如"当""帝""实""穷""事""委"等字。用笔方面，粗短敦厚间有灵巧之笔，又与带有浓厚抒情色彩的长笔画相搭配，所呈现的美感极为丰富灵奇，如"安""之""不""今""素""许""欲""老"等字。最让人吃惊的是"不差豪发先帝赏以封爵授以剧郡今直罢任旅食许下"一段，先是一笔一顿，到后来又欲现飞动之势，可以想象锺繇在书写这一段时，内心一定强抑着冲动。

《荐关内侯季直表》写得十分真诚、本色，布局有行无列，错落有致，与扁厚圆活的结体交相辉映。锺繇学书师曹喜、蔡邕、刘德升，在书学史上，曹、蔡、刘三人于篆、隶、行三体中均属探索者、开创者一类人物，此类人物创造的灵感与自然万物的关系较为密切，不像后来的书者，从技到技，从法到法，不关注也不懂得从自然生命中获取艺术创作的激情和灵感，因此艺术活力日益羸弱。锺繇楷书，有初看不够精熟严谨的一面，但细味此处真是艺术反映生命之真实处，古雅、直接、雄奇、旺盛的生命张力正因此而生。

锺繇（151—230），字元常，世称"锺太傅"，豫州颍川（今河南长葛市）人，三国魏著名书法家，唐朝张怀瓘《书断》评："真书古雅，道合神明，则元常第一。"

图112 魏 钟繇《荐关内侯季直表》

图113 王玉洁 临作

点评：

锺繇的小楷，从隶书中化出，又有浓浓的行书味道，所以临习者宜同时要在隶、行上下些功夫。

王玉洁的临作（图113）好在笔致流畅，富有变化，又有几分古雅的气息，有些字临得很是精彩。建议以后临习时注意结构再宽绰些，不要太过强调斜向右上取势，这样会显得更平和大气。另，不要因为是写小楷，就拘谨，宜从容自然。

晋 王羲之 东方朔画赞

　　孙过庭说王羲之的书法之所以广受人们喜爱，不仅是他能会古通今，更在于他能做到情深调合。孙过庭在《书谱》中列举王羲之的作品说："止如《乐毅论》《黄庭经》《东方朔画赞》《太师箴》《兰亭集序》《告誓文》，斯并代俗所传，真行绝致者也。写《乐毅》则情多怫郁，书《画赞》则意涉瑰奇，《黄庭经》则怡怿虚无，《太师箴》又纵横争折。暨乎兰亭兴集，思逸神超；私门诫誓，情拘志惨。所谓涉乐方笑，言哀已叹。"孙过庭列举的数帖，除《兰亭集序》是行书外，均为小楷精品。有人认为孙过庭对王羲之的那些评论是臆评，无确凿的证据，我则不敢苟同。我临羲之小楷《孝女曹娥碑》时，越临越觉书写者在书写时是多么一往情深。此正是书圣之所以高出吾辈许多处。创作与欣赏是两个对等的主体，只有相互呼应，艺术的感染力才会被发现，并产生效应。美国作家梭罗在《瓦尔登湖》中感叹说："晨风永远吹拂，创造性的诗篇永不中断，但能够听见这种乐音的耳朵却不多。"

　　王羲之小楷《东方朔画赞》（图114），西晋夏侯湛撰文，赞美了西汉辞赋家东方朔的高尚品格。孙过庭评羲之此作"意涉瑰奇"。书法与文学有所不同，文学对于某种意识或情绪，作者如果有意避开或遮掩，可以通过选择"文辞"的方式达到或接近目的；书法则不能，它是"心画"，一点一画一字，已见其心。

　　该帖笔法并不复杂，大多是露锋入纸，回锋收束，简捷中有屈曲，不放一笔轻

历代书法名迹临习指要

捷之辨枝離覆譎詭之數経脉藥石之藝射御書計
之術乃研精而究其理不習而盡其巧経目而諷於口聵
耳而闇於心夫其明濟開豁苞含弘大淩轢卿相謭
咍豪傑戲萬乗若賓友視疇列如草芥雄節卓
倫高氣盖世可謂拔乎其萃逴方之外者也談者
先生嘘吸冲和吐故納新蝉蜕龍變棄世登仙神交
造化靈為星辰此又奇怪惚恍不可備論者也
此國僕自京都言歸定省覩先生之縣邑想
風俳佪路寢見先生之遺像逍遥城郭観生之祠

图114 晋 王羲之《东方朔画赞》(局部)

过而又简捷，故有简朴兼明丽之美。

此帖的结字看上去平平无奇，实则最为奇妙莫测，如图114所示中的第一行中的"枝"，谁能想到右侧中上部会作如此倾侧加弧线的处理？再如第一行中的"覆"字，左下部突然左倾；第二行中的"精"字，中下部突然让开留出空白；第三行中的"豁"字，左上耸右下拉；第四行中的"啥"，"含"的中下部向右下方伸展，态势呈向左倾侧。这些出人意料的处理，由于通篇都有一股奇逸之气在，所以不但不让人感到突兀不适，反让人感到新奇、新鲜、美好、超逸不群，真如晨风吹拂一般。黄庭坚在《山谷题跋》中赞叹说："右军笔法如孟子言性，庄周谈自然，纵说横说无不如意，非复可以常理待之。"如此之笔墨，必寄寓有不一般的心思情意。刘熙载在《艺概》中赞同孙过庭的说法，言孙过庭的评论是"推极情意神思之微……亦为知本已"。真是知音之言。

《东方朔画赞》的章法有行无列，魏晋人的作品均有此潇洒自如的做派与风度。到了唐代，写楷书大多要行列分明，碑刻须要打好格子，每个字都各安其位。写楷书有行无列的好处是易于自由生动，大小变化可以随机地做出调整，但若不是自信自然的书写，瞻前顾后、患得患失，则通篇气息便不能和谐融通。今人写小楷多行列分明，为的是避难就易，以整齐划一而迎合大众审美。

王羲之的那个时代，小楷的法度已较为完备，但当时的书家相对而言更为关注书法的"源"与"理"。如蔡邕《九势》说："夫书肇于自然，自然既立，阴阳生焉，阴阳既生，形势出矣。藏头护尾，力在字中，下笔用力，肌肤之丽。故曰：势来不可止，势去不可遏，惟笔软则奇怪生焉。"既讲"源"，又讲"理"。王羲之老师卫夫人的《笔阵图》，也既讲意象之源，又讲用笔之道。羲之循源用法，还不为法所囿，一点一画，仿佛都是一个新的开始。"群籁虽参差，适我无非新。"

李嗣真《书后品》说："元常每点多异，羲之万字不同，后之学者恐徒伤筋膂耳。"他的意思是：钟元常（繇）的字点画姿态多不相同，王羲之的字各有各的面貌，后代学书者下死劲去学，也很难学到，白白地浪费气力。那么怎么办？把重点放在学他们的理念上，心里有数后以"理"去"仿佛其书"，也许会有意想不到的收获。

王羲之（303—361），字逸少，琅琊临沂（今山东临沂）人。早年为官，38岁卸任赋闲家中研习书法，书名震动朝野。48岁任会稽内史，拜右军将军，故世称"王右军"，后世尊其为"书圣"。

晋　王献之　洛神赋十三行

　　宋曹《书法约言》说到楷字结构时说："盖作楷先须令字内间架明称，得其字形，再会以法，自然合度。然大小、繁简、长短、广狭，不得概使平直如算子状，但能就其本体，尽其形势，不拘拘于笔画之间，而遏其意趣。使笔笔着力，字字异形，行行殊致，极其自然，乃为有法。"宋曹这段话的核心意思是说：楷书之法，就是要依据每个字本来的特点，尽量发挥它们各自体势和意趣的优势，做到点画有力、多变，而又自然和谐。促使我动笔分析此碑的原因，是目睹当今楷、隶、篆创作，均出现了一股以平直、光滑、简单为尚，以细琐、匀齐为美的倾向，这是对正书艺术的误解，是新时代的馆阁体。古人不屑于如此。林蕴《拨镫序》说："大凡点画，不在拘之长短远近，但无遏其势。……若平直相似，状如算子，此画尔，非书也。"姜夔《续书谱》说："'真书以平正为善'，此世俗之论，唐人之失也。古今真书之神妙，无出锺元常，其次则王逸少。"

　　王献之小楷《洛神赋十三行》（图115），为书史上的经典之作，被誉为小楷之极则。据说原迹写于麻纸之上，流传到唐代时散佚，只存十三行。后原迹九行为宋高宗所得，宰相贾似道又得四行，于是将此十三行刻石存于"半闲堂"。半闲堂是贾似道在杭州西湖葛岭修建的别墅。我们现在看到的刻本，即贾似道所

刻的碧玉本。石纵29厘米，横26厘米，此处试撷取局部略作描述。

"晋中□令王献之书"数字字形均较正，只有"王"字向右上倾斜过于常态。接下来的"嬉"字可谓奇特：左边"女"旁紧缩上提，右侧"喜"左倾，紧靠于左，最下端之"口"稍向右伸，肥而大，于是左右达到平衡。此字写法很有趣

图115　晋　王献之《洛神赋十三行》（局部）

历代书法名迹临习指要

味。再下面的"左"字，左侧一长撇，长得出奇，猛利而势不可挡，似乎书写时绝未考虑过此字其他部位的安排，相形之下，右下方的"工"便有摇摇欲坠之感。且随它去。接下来的"倚采旄右"四字大体是沉稳的，所以"嬉左"两字的骚动不安于大局的平稳没有产生大的影响。需要关注的是："倚"字两长竖，均曲而直，有媚态；"采"字一撇一捺，不作对称，右下作捺画处，疏朗空旷，一长捺若无所依，更显飞扬跌宕。"桂棋攘"三字是平正端丽的，但"桂"字上面的那个"荫"字却不，貌似端庄，实不宁静，似有清气可掬，且不说该字草字头的大幅向右上如风筝一样上升飞翔，其下部之"阴"，细味之则笔笔不够安分。清代张廷济在《清议阁题跋》中评此作曰："风骨凝厚，精采动人。"又："然风神骀荡，气骨雄骏，固已无美不臻。"骀荡必与雄骏相配，方压得住，不然骀荡即成轻浮与佻巧矣。

王献之的《洛神赋》与他父亲王羲之的小楷名作《黄庭经》《乐毅论》相比，更为清奇风流，富于时代之新美，这也正是王献之价值之所在。

书法艺术不同于一般的写字，就是因为务求生动有趣味，说到底就是要把字写得像人一样有"生命"，如果做不到这一点，也就无资格称为艺术。清代王澍在《论书剩语》中说："古人书，鲜有不具姿态者，虽峭劲如率更，遒古如鲁公，要其风度，正自和明悦畅，一涉枯朽，则筋骨而具，精神亡矣；作字如人然，筋骨血肉，精神气脉，八者备而后可为人。"因此，只有奇正相生，依字之本体，尽其姿态，字之筋骨血肉方活方通，精神气脉方畅方旺，此亦正是本文开头所引宋曹议论中所说的"乃为有法"的作书之法。

王献之（344—386），字子敬，王羲之第七子。官至中书令，人称"王大令"。工书，尤精行草，与王羲之并称"二王"。

图116 吴颖 临作

点评：

吴颖临的《洛神赋十三行》（图116）还是得了几分原作的"形神"的，气质温婉不俗。所可惜者，基础不扎实，点画不劲挺，无法很好地传达晋人高蹈独立的风姿。建议以后在临习时参看原碑刻痕照片，体会刚劲含婀娜的美感。

南北朝　瘗鹤铭

　　在中国书法史上,《瘗鹤铭》被捧为"大字之祖",具有坐标意义。经专家考证,铭文全文约为160字。现剩残石5块,计存字93,其中全字81,残字12。

　　宋代黄庭坚对《瘗鹤铭》很感兴趣,其书法亦从中获益。他曾多次谈到这件摩崖石刻:"顷见京口断崖中《瘗鹤铭》大字,右军书,其胜处乃不可名貌。以此观之,良非右军笔画也。若《瘗鹤碑》断为右军书,端使人不疑。如欧、薛、颜、柳数公书,最为端劲,然才得《瘗鹤铭》仿佛尔。惟鲁公《宋开府碑》瘦健清拔,在四五间。"又说:"右军尝戏为龙爪书,今不复见。余观《瘗鹤铭》,势若飞动,岂其遗法邪? 欧阳公以鲁公书《宋文贞碑》得《瘗鹤铭》法,详观其用笔意,审如公说。"(《山谷论书》)在《题<乐毅论>后》他又提到了《瘗鹤铭》,"小字莫作痴冻蝇,《乐毅论》胜《遗教经》,大字无过《瘗鹤铭》。随人作计终后人,自成一家始逼真"。"大字无过《瘗鹤铭》"的艺术地位,"势若飞动"的审美描述,遂被一再袭用,似成定论。

　　从服务于临帖的角度出发,我们在这里只讨论黄庭坚对《瘗鹤铭》的审美描述。

　　"势若飞动"之"若"是"像"的意思。这四个字的意思是:字势就像在飞

腾运动。把"飞动"二字拆开来理解,飞即飞翔。飞的本义是指鸟类在空中拍翅的动作。动的本义是行动,为实现一定意图而活动。引申为一切与动有关的称法,如移动、晃动、运动、飞动、振动等。为叙述方便,这里分析字势时以鹤作为拟人对象。

鹤在正常飞行时,双翅全部展开,降落于地后,活动时出于平衡身体的需要,有时也会展开翅膀,但左右翅展开的幅度、角度会有所不同。

字形表现如鹤飞行之势,主要办法是舒展撇捺两种笔画。也即卫恒《四体书势》中所谓:"或引笔奋力,若鸿鹄高飞,邈邈翩翩。"我们看一下《瘗鹤铭》中有哪些字的长笔画作扩张性的舒展的:

两个"岁"字戈钩向右下伸展,"朱"字有向左右舒展之笔画,"禽"字上部作大撇大捺,残字"降"有长笔画向右伸展,"外"字有左右尽情伸展之长笔画。这样统计下来,93个字中有6个字有像飞行之状的可能。对这6个字再细加观察,发现两个"岁"字只有右边一笔全伸,左边一撇半伸,这个样子显然"飞"不起来。"朱"与"禽"二字,前者"双翅"左短右长,后者左长右短,双翅不对称,要在空中飞翔也有难度,若是把这两个字想象成是仙鹤在地上扇动翅膀,小跑几步,倒是一个不错的镜头。残字"降",右部一捺甚长,一撇则匆匆收束。只有"外"字,基本上可以想象成是仙鹤向上飞行的姿势。93个字,只有一个字符合正在飞翔的特征(图117)。

图117 《瘗鹤铭》选字(1)

　　再看《瘗鹤铭》中其他一些字。"上"字如鹤在左顾右盼（图118）；"皇"字似鹤伸颈向天鸣叫（图118）；第一个"岁"字如一足独立，一足斜伸并作理翅状（图117）；"于"字（图118）与第二个"岁"字（图117），如鹤在小跑；"浚""流""爽""垲""势""掩""丹"（图118）及"朱""乃""黄""旌""事""篆""不""禽""亦"等字，都可想象为鹤在振翅欲飞前的种种动作。如此看来，"势若飞动"的审美描述的重点应该落在"动"字上的，而非"飞"字。这是临习时须要加以注意的。

图118 《瘗鹤铭》选字（2）

《瘗鹤铭》的字法与《石门铭》《郑文公》等实属一脉，然点画稍腴，结密无间，在态势上也有所不同。《瘗鹤铭》多敛与藏，显得含蓄有韵味，如"岁""得"二字的左撇，"遂"字的走字底，还有"仿佛"二字都放弃了可以伸展作长撇以显风神的机会。"荡""宁"二字右部中间的横画奇短，"家""爱"二字下部也未尽情舒展，而是蓄势待发，意到即止。以较为内敛之形在似不经意间显生动之势，是《瘗鹤铭》最了不起处，美感之余味因此而绵绵不尽。孙过庭说子敬以下的书家，无不狠命地努力，希望能创立某种体裁，《瘗鹤铭》恰恰与此相反，用笔结字似多不着意，无意张扬。黄庭坚说《瘗鹤铭》"其胜处乃不可名貌"，正道出其平易淡定，却掩饰不住内蕴风流的特点。

南齐书家王僧虔（426—485）提出书法当以"神采为上，形质次之"。南齐画家谢赫在《古画品录》中列"气韵生动"为"六法"之首。"气"乃生命活力之象征，"韵"是心灵与自然感应之节奏。梁书画家袁昂（461—540）《古今书评》、梁武帝萧衍（464—549）《古今书人优劣评》，都用大量人、物的形象来类比书法，揭示书法与书家人格、人品、精神气象之间的关系。《瘗鹤铭》正是此种美学思潮下的产物。

也有学者推论《瘗鹤铭》的作者是陶弘景（456—536）。黄伯思《东观余论》说："今审定文格字法殊类陶弘景，宏景自称华阳隐居，今曰真逸者，岂其别号欤。"黄伯思还从时间上考证出陶弘景在梁天监十一、十三年都在华阳（句容茅山），而《瘗鹤铭》所在的镇江焦山与茅山是近邻。陶弘景在《与梁武帝论书启》中谈到言、意、书之间的关系，他说："窃恐既以言发意，意则应言，而手随意运，笔与手会，故益得谐称，下情叹仰，宝奉愈至。"这一段话可以启发我们从内容与形式相统一的角度来理解《瘗鹤铭》的铭文书法，为什么不是飞腾高举，而是情绪压抑内含？

一个"瘗"字，答案尽在其中矣。

《瘗鹤铭》为南朝物，铭文顺序自左向右竖写，与古碑刻自右向左竖写的常例相反。

图119 杨谔 临作

自评：

《瘗鹤铭》最近几年在书坛走俏，但大多数学习者把它写得沉稳有余而逸动不足。这件临作（图119）在一张四尺整纸上写八个字，也可谓大字了。临者注意到了沉雄，也考虑到了飞动，方法是在沉雄的笔画中相机作势轻灵，如"势"字的右上部分，"掩"字的右下部分以及"爱""亭"等。以一种笔调写字是容易让人感到乏味厌倦的。

南北朝 始平公造像记

《始平公造像记》额有"始平公像一区"（图120）六字，让人一见倾心。既斩钉截铁、大力雄浑、气象肃然，又文质彬彬、举止潇洒自如，加上向右上仰的结构方式，给人以凭虚欲仙的遐想。在与这六个字目遇神接的一刹那间，我就断定：《始平公造像记》之美，最美在气质，而非外在的雄浑与森严（图121）。

如果要讲书法点画的粗壮厚实，莫过于此记，然偏偏此记又有畅适灵逸和文雅之气，两者兼具得如此之好，在中国传统书法宝库中极为少见。正文部分，即使字势相对平正，点画一如既往地雄强，但仍有秀润之气绰约在

图120 《始平公造像记》选字（1）

图121　北魏　《始平公造像记》　民国拓立轴

眉宇间，这一点，历来注意者不多，但恰恰是这一点，是成就此记绝非凡品的关键（图122）。质而不野，进而能文，这样的艺术才走得远。这是《始平公造像记》美之一。

　　康有为《广艺舟双楫》评价《始平公造像记》说："气象挥霍，体格凝重。"又，"遍临诸品，终之《始平公》，极意峻宕，骨格成，形体定，得其势雄力厚，一身无靡弱之病，且学之亦易似。""气象挥霍"与"体格凝重"，我理解即为肃穆森然之美。此碑为少见的阳文，又把笔法与刀法都体现得如此精准充分，无论是稍作平正的，还是有意倾侧取妍的，都揖让有度，落落大方，节奏稳健，如人之不苟言笑。一派肃穆森严气象。此记之肃穆森严，因杂有流畅与婉转，所以不是冷漠和沉默，而是发自内在的对某种大规则的自觉遵守，高贵而又儒雅。这是《始平公造像记》美之二。

图122　《始平公造像记》选字（2）

　　清杨守敬《平碑记》说："《始平公》以宽博胜。"清胡鼻山跋说："字形大小如星散天，体势顾盼如鱼戏水，方笔雄健，允为北碑第一。"杨景曾在《二十四书品·宽博》中写道："如天斯空，如海斯阔，鱼跃鸢飞，机神活泼。不束不疏，非深非抹，博带峨冠，褐裘披葛。"胡鼻山所谓"鱼戏水"与"星散天"，正有言其宽博之意。一般来说，宽博在书法结体上与结密是相反的风格范畴，但此记却在结密处不显局促，而是宽绰从容、不慌不忙，横竖撇捺都能纵心奔放，有指点江山、挥斥方遒之慨，凸显出书者内心的博大强劲与无碍。此即《始平公造像记》美之三。

写到这里不妨再说说我所理解的"金石气"。生辣是金石气，高古浑茫也是金石气。金石气是一种只有识者才能感受得到的气息，它是高贵的、有历史感的、迥异时俗的、坚定如金石一般的精神。

《始平公造像记》全称《比丘慧成为亡父洛州刺史始平公造像记》，北魏太和二十二年（498）九月刻。后署"孟广达文，朱义章书"。比丘慧成是孝文帝的堂兄弟，其父始平公为使持节、光禄大夫、洛州刺史。

《始平公造像题记》是一个历来备受关注的著名碑刻。启功《论书绝句》有句云："题记龙门字势雄，就中尤属《始平公》。"一是由于其是少见的阳刻，二是由于其雄强的体势。后世许多篆刻家也取法于它，或用此字体刻印文，或用此碑形式刻边款。

由此题记我首先联想到的是当今作为"实用书法"的新魏体，两者外形很为相似，然为什么新魏体不能称作书法，而《始平公造像记》却被奉为圭臬呢？"规范"是艺术创造的天敌，经过反复的临习和比较，我发现它与"新魏体"有三个不同之处：

一是《始平公造像记》点画多纵意夸张。如"真""使""奄""遗""于"（图123）等字的有些笔画故意拉长，甚至穿插入其他部首。"丘""蔑""玄""逢"（图124）等字的有些笔画则故意紧缩。再如"下""有""同""恩""则"（图125）等字有些笔画故意特别加粗，既增强了气势，又产生了跌宕变化。

图123 《始平公造像记》选字（3）

图124 《始平公造像记》选字（4）

图125 《始平公造像记》选字（5）

图126 《始平公造像记》选字（6）

图127 《始平公造像记》选字（7）

二是《始平公造像记》体势顾盼生姿。清包世臣《艺舟双楫》评《始平公造像记》："出孔羡，具龙威虎震之规。"清胡鼻山评其："字形大小如星散天，体势顾盼如鱼戏水，方笔雄健，允为北碑第一。"方笔雄强方棱有威，此是刚，触目皆是；顾盼生姿、眉目传情，是柔，如风一样游走于字里行间。在致柔方面，就单个字而言，如"始""秀""母""寻"（图126）等字；字与字之间的深情顾盼，该碑竖向第二、第三行的中下部，第九、第十行的上、中部，尤为精妙。

三是沉着飞动。康有为《广艺舟双楫》评此碑："气象挥霍，体格凝重。"吴昌硕评此碑："此刻用笔沉猛，所谓郁勃纵横如古隶。"我们看"平""父""启""照"（图127）等字，笔致翩翩欲飞，表现出一种生命活力。沉着而能飞动，两者并存，实为大难，而《始平公造像记》却在不动声色间做到了。

此三点，对于以超乎寻常的雄强峻厚面目示人的《始平公造像记》来说，犹如辛弃疾作词，既能"沙场秋点兵"，又能"敲破离愁"，真堪称"大师手

历代书法名迹临习指要

段"。我们除体会其势雄力厚,可去人靡弱之病外,更宜体会其严肃活泼、刚柔抑扬的矛盾统一。

造就《始平公造像记》的独特面目,成就其书史上崇高地位的主要原因,我以为不在书丹者朱义章,而是那位不知姓名的刻工,是刻工的大刀阔斧、纵意所如的艺术气质和精准纯熟的技巧,完善提升了丹书的精神面貌,甚至可以说,是刻工的再创造才化"庸凡"为神奇。有过"刻字"(包括篆刻)经历的人当知我言下非虚。碑中有几个风貌很特殊的字,这几个字最大程度地保留了书丹的本来面目,这几个字是:"神""腾""飞""慧""则""仰""千"(图128),因为我们可以从这几个字,以及"躬"(图128)等字的部分笔画中发现,此碑的笔画及结体原来没有现在这样斩钉截铁、茂密恣肆,而是很有些后来唐楷的特征,并且显得有些拖泥带水,气格也不那么挺拔。

学习此碑,在结字和用笔上有几点要注意:

一是结字,通常作等腰梯形状,非正方形,很多竖笔作倾斜状。这种字形,《安定王元燮为亡祖等造像题记》表现得更为突出。二是用笔,运笔宜缓,缓能着力、凝重,因笔画粗,故锋棱不能少,否则字之精神为之大减。撇笔通常曲而舒展,故宜用中锋,转角则宜用侧,折后收锋时又宜回正,用中锋,捺笔的顿驻宜早不宜迟,迟则笔画更为延伸放纵,与此碑纵势内含的特点相背。

题记高89厘米,宽39厘米。

始平公是何许人也,说法有好几种,但均无法考定。

图128 《始平公造像记》选字(8)

南北朝 杨大眼为孝文皇帝造像题记

　　王肃弟子秉之初归国也，谓大眼曰："在南闻君之名，以为眼如车轮。及见，乃不异人。"大眼曰："旗鼓相望，瞋眸奋发，足使君目不能视，何必大如车轮？"上述是《二十五史·魏书》中的一段记载。

　　不管是看现在的效果还是"透过刀锋"看笔锋，《杨大眼为孝文皇帝造像题记》的整体布局、结字用笔都应说是相当成熟的。但不知是书丹已是如此，还是经雕刻后才如此。可能是太想把此题记制作得精美些，使得我们现在看到的此题记的每一点每一画都是那么丝毫不苟且，尤其是开首的一些字，十分拘谨，反倒让人觉得有些像拼凑的积木。道理可能就像踢足球，如果这个球队里的每个队员争到球后都想自己去射门，那么这个球队肯定败北。我们几乎可以

图129 《杨大眼为孝文皇帝造像题记》选字（1）

从此题记中随便拈出一个字，稍加分析，便会发觉，这里的每个字的每个笔画都是想"射门"的，如"挺""弱""九""来""显"（图129）等。由这一现象带出的审美结果，让我们可以悟到这样一个道理：一个字中笔画有主次，形有方圆，意有刚柔，而其精、神、气其实也需要有强弱之分的，而且为了整个字整幅字的阴阳调和，有的字、有的点画就要懦些、奴些，"锋芒内敛"些。

　　由于此题记笔笔"用心"，因此题记中的提按、着力、疏密等，倒是很能锻炼初学者的运笔造型能力的，如"衢""禀""遂""著""像"（图130）等字的提按十分精彩，干净利落而又劲力充沛。再如"厥""永""以""功""及"（图131）等字，力至笔画之末时，仍如利箭脱弦之初。还有像"扫""南""澄""直""泫"（图132）等字，大疏大密，大胆而又大方，殊为难得。其疏密处理之自然与高明，颇类北魏正始元年（504）的《比丘法雅与宗那邑等一千人为孝文皇帝造九级浮图碑》，可能是由于权臣所使，又涉及皇帝，所以书丹与雕刻者均极为用心。

图130 《杨大眼为孝文皇帝造像题记》选字（2）

图131 《杨大眼为孝文皇帝造像题记》选字（3）

图132 《杨大眼为孝文皇帝造像题记》选字（4）

石刻文字，由于经过了"刻"这一道工序，所以往往会出现"气断"的现象，尤其是字与字之间的"气断"更为明显。沈曾植写北碑因在字中注入了"气"，稍自由其形，故能写活北碑。这可与生物进化中的遗传和变异作比。遗传是体现着与该物种保持同一趋势，在书法上则是继承北碑传统；变异则体现着与该物种的相异和排斥的趋势，在书法上是有所摒弃与增加。如果只有遗传而不包含变异，那么物种就永远不会变，在书法上就是古碑帖的翻版，如果只有变异没有遗传，就不会有明确的物种，于书法，也就如不会有碑派与帖派。

题记高95厘米，宽41厘米。

杨大眼，武都氐难当之孙，少有胆气，跳走如飞。然系侧室所生，故不为其宗亲顾待。高祖自代将南伐，杨大眼往求尚书李冲，得用，"从高祖征宛、叶、穰、邓、九江、钟离之间，所经战阵，莫不勇冠六军。世宗初，裴叔业以寿春内附，大眼与奚康生等率众先入，次功封安成县开国子，食邑三百户。除直阁将军，寻加辅国将军、游击将军。""巡抚士卒，呼为儿子，及见伤痍，为之流泣。自为将帅，恒先兵士……""大眼虽不学，恒遣人读书，坐而听之，悉皆记识。"此则题记刊于景明元年以功封安成县开国子，除直阁将军，辅国将军之后。完工之时在正始元年，杨大眼大破东荆州反蛮樊季安等回军之际，"南秽既澄"即指大破樊季安。后面的"震旅归阙""览先皇之明踪，睹盛圣之丽迹""泫然流感"等语，均为实话，皆非套语与夸饰。

此题记名为孝文皇帝造像，实是邑主仇池杨大眼为自己记功。

图133　胡杨　临作

点评：

胡杨的临作（图133），用笔值得肯定，一点一画，均力达末梢，点画中段也不力怯。不足之处在结字：缺少势的变化。一个字、一行字、整幅，都一个方向取势。另，有些字的有些部分，由于点画聚得太拢，导致整个字重心不稳，如"如""以""爱"；有的又分得太开，显得松垮，如"应""著"等。

南北朝 魏灵藏、薛法绍造像题记

　　《魏灵藏、薛法绍造像题记》表面上看是峻利方劲、气势强猛，其实它是属于特色并不鲜明的作品，也没有做到成熟和精美。对于这类作品我们应取的学习态度是涉猎了解，取其中我们所要者即可。就像读书，天底下书很多，好书少些，经典更少些，除去与自己主攻方向无关的，这样就更少。那么对于大部分书，即使是不错的书，我们也不必本本去精读，只要在大体了解之后，择其中自己所需者，作一重点阅读即可。有时是一章，有时可能就只是一节或几句话。

　　此刻的笔画形态，让人想起著名的《爨宝子碑》，但特色没有《爨宝子碑》强烈。《爨宝子碑》的笔画两头粗而上翘，结字随心所欲，天真自然，多取不稳定的形状，故姿态横生，因"过分"而"特色"鲜明。而此题记结字走北魏流行的谨严一路，比较中庸。配以《爨宝子碑》式个性较强的上翘笔画后，显得有些生硬不和谐。同样残存隶意，笔画两头微微上翘的《枳杨阳神道阙》，则统幅茂重和谐，被康有为称为"诚非常之瑰宝"。我们如果弱化《魏灵藏、薛法绍造像题记》的笔画特点，其结构特点也即随即消失，而如果我们弱化《爨宝子碑》的笔画特征，其结体特色、美学意趣仍很强烈，这就表明《魏灵藏、薛法绍造像

题记》峻利方劲的特点，其实只是披在人身上的一件道具而已，这就引起我们这样一个思考：楷书的美的特色也不是由外在形式所能决定的，只有内容与形式达到真正和谐统一的作品，才会具有恒久的艺术魅力。

学习这种碑刻，我们不妨采用"拆零"的方法，譬如，那些用笔结体均成熟美妙的，如"藏""希""迹""敷""双"（图134）等，我们不妨把它们单独拎出来把玩临习。而有的字如"花""龙""舍""周""峰"（图135）等，属粗疏拙劣的，很有点"娟娟发屋"的味道，我们可以从反面来分析其不美的原因。另外，此题记漏刻笔画的字很多，异体字、"奇"字（莫名其妙的字）也很多，也需稍加注意。至于许多字的多个笔画排列在一起，不加变化、十分相似的特点，我以为可能跟刻工凿刻的顺序有关，也许他不是按笔顺刻完一笔再刻接下来的第二笔，而是上、下笔或上下几笔同方向的笔画，他是一气刻下来的，有点像如今有人刻篆刻的边款，一个字有多个横画或竖画，刻者先刻出全部或大部分该字的横画或竖画，再刻其他笔画（图136）。

题记，高91厘米，宽38厘米。

图134 《魏灵藏、薛法绍造像题记》选字（1）

图135 《魏灵藏、薛法绍造像题记》选字（2）

图136 《魏灵藏、薛法绍造像题记》选字（3）

太和十七年九月，孝文帝定迁都洛阳之计，诏征司空穆亮、尚书李冲与将作大师董爵经始洛京。太和十九年九月，六宫及文武尽迁洛阳。古阳洞也是在太和十七年后被大规模经营开发，当时中央大员在洛阳的还不多，地方官如魏灵藏等就近水楼台，占有利地形造像为己祈福。

图137 李叔同 临作

图138 袁瑞成 临作

点评：

李叔同临的《魏灵藏、薛法绍造像题记》（图137），严整华美，字法、笔法都经过了"文化"改造，北地原有的野气、苍茫以及寓于倔强之中的柔情都没有了，那些独特的生命气息被李叔同以"文""化"无了。

李叔同按自己的趣味去改造性地临碑，出于本性，经历使然。许多大名家都是如此任性地临帖，可以看作是临帖之一法，但此法不适合初、中级阶段的学书者。

袁瑞成临的《魏灵藏、薛法绍造像题记》（图138）碑味很浓，也还生动。不足之处是有的字重心不稳。由于字一般是斜向右上取势的，所以重要的长竖画不能再向右倾斜。

南北朝 广川王祖母太妃侯造像题记

　　童真美让人无邪,青春美能让人激动,成熟美能让人回味,圆融通透的夕阳之美让人沉思与升腾。《广川王祖母太妃侯造像题记》展示的是一种成熟之美。它虽不能以其个性特色来吸引人的眼球,但其既雄且秀、沉着得体,儒雅豪侠的风格犹如金庸小说中的侠士,足可让人数日不知肉味。

　　此题记作为正书已相当成熟,结字与《郑文公碑》《石门铭》《爨龙颜碑》相仿佛,可能是由于幅面不大的缘故,所以没有上述几碑雄肆开张,当然这也与书、刻人的气度有关。用笔千古不易,结字因时而异。从书法史上来看,书法出新的一条最宽的路就是在字形结体、笔画特征上出高招、出新招,即使有的在用笔用墨上具一特色,如米芾、黄庭坚、张瑞图、杨维桢、陈洪绶、王铎、李瑞清、林散之等,但最后落脚点还是在于书法"形体"这一"有意味"的形式上的出新,然后凭借这"心画"的文化含量来在文化史上争一属于自己的地位。《广川王祖母太妃侯造像题记》因没有独特贡献于书史,故其在书史上无独特之席位,但不独特并不妨碍其成熟与精美,也不妨碍其达到较高的艺术水准,更不妨碍其成为后世学书者临习的上佳范本。

　　临摹是学好书法的必由途径,临摹的目的是掌握用笔、用墨、结字乃至谋

篇布局的规律，提高使用毛笔的能力。因此临帖对象不一定非要有特色，但必须有较为成熟的、高水准的艺术语言，临摹是过程和手段，不是目的，是一个学习用书法来表达自己内心情感的过程。独特风格的实现，艺术思维的创新，靠的是心与历史规律的契合，仅靠手追是不能实现的。创新最大的本钱是天分与智慧，而不是知识，于创新而言，知识是需要的，而智慧则是必需的。

《广川王祖母太妃侯造像题记》对传统对成法表现出一种认同，而《马振拜等卅四人为皇帝造像题记》表现出的是一种无畏与突破。传统的成规是一种现成的经验，因此如果独立地割裂地看这两种题记的书法，《广川王祖母太妃侯造像题记》显得成熟、完美、雅俗共赏得多。人们历来喜欢赞美的是一种符合传统规范的美。

北魏的书法由于地域、文化等原因，自有一种拙朴、雄迈的成分在，因为其未完全定型，故还有很多余地可供发挥，可供欣赏者、学习者去想象。这一点唐楷做不到，唐楷的法则太完备，可说已到了极则，便无余地空间，对于艺术发展本身，从另一角度看，是一种窒息。此题记典雅而又轻松随意，有一种"土生土长"的"草根性"的可爱，如"联""寂""就"（图139）等字。此题记"秀"的成分是靠敦厚朴实的结字中随处可见的"精"与"巧"来实现的，如"侯""喻""除"等字右上部的撇捺，"孤"字的最后一笔（图140）等。我们再可细味题记的"横画"，往往一波三折，如"苦""景""母""远""薄"（图141）等字，如射箭拉弓，引而不发，为作品增添了不少秀色。雄而无秀与秀而无雄，都是一种缺憾，这件作品，在这方面是无憾的。

图139 《广川王祖母太妃侯造像题记》选字（1）

图140 《广川王祖母太妃侯造像题记》选字（2）

图141 《广川王祖母太妃侯造像题记》选字（3）

题记高25厘米，宽82厘米。

南北朝 比丘尼慈香、慧政造窟碑记

　　欣赏临习此碑时，我首先想到了金庸笔下的丐帮帮主洪七公，又想到了老顽童周伯通，还想到了影视剧中的神医喜来乐、济公以及周星驰扮演的许多搞笑的角色和场景。真真假假、假假真真，滑稽、夸张、搞笑，但这类角色的本质却都是纯真且善良的，是美的。其次，我又联想起杂技、马戏和武术、舞蹈以及可爱的孩童形象。有些字仿佛是一位武师，门户大开，挺身奋力一击；有些字如狗熊踩球，憨态可掬；有些字是舞蹈者劈腿腾空，如鹰展翅；有些字像一个小胖子，因不好意思而摸耳搔头；有些字则如杂技演员纵身立于马背之上，马仍在疾驰。如果关于书法，则联想起了《爨宝子碑》和郑板桥的"乱石铺街体"。

　　我总疑心《比丘尼慈香、慧政造窟碑记》的书手和刻手，都是书法造诣极高且又性情洒脱、浪漫天真的人物。《庄子·渔父》说："礼者，世俗之所为也；真者，所以受于天也，自然不可易也。故圣人法天贵真，不拘于俗。"天性纯真的人，自然心地单纯，性情率放，无拘无束，敢作敢为，毫不矫饰。此碑记写刻的不是字，而是性情和趣味，是写刻他们"砰砰"乱跳的心。他们完全不顾及世俗的眼光和感受，一味沉浸在自己的艺术世界里。

历代书法名迹临习指要

碑记的点画粗细、曲直、纵敛反差极大，似纷乱实有秩序，无不精致，曲尽其态，这是高妙于用笔的缘故。构成书法艺术诸要素中，用笔在作为基础的诸要素中是最为重要的，胜过结体、用墨，其原因不仅是因为"用笔千古不易"。唐代元和年间的书家林蕴自曝用笔诀窍说："蕴窃慕小学，因师于卢公子弟安期。岁余，卢公忽相谓曰：'子学吾书，但求其力尔。殊不知用笔之力，不在力；用于力，笔死矣。'"以此碑记之用笔来体悟林蕴之说，正相合也。笔力不是物理学上的力，笔力是一种感觉，是书者在穷年累月中逐步掌握和驾驭毛笔的控制能力，是一种巧力。在此碑记中，"邃"字多为细线条，但每一折都毫不含糊，充满劲力感。"像"字粗细、轻重的线条杂糅在一起，表情生动，浑融无间。再如"泽"字，粗犷的三点水有生辣感，最后一竖壮实如定海神针，另外一些长横画和短竖笔，仿佛只是意到而已，若有若无，若隐若现，但均坚挺如铁，有虚虚实实、时刚时柔、梦幻一般的美。而这样的高妙用笔，通篇都是（例字均见图142所示）。

再说结体。有的正大茂密，仿佛山野里利用山体开凿的坚固而又简陋拙朴的建筑，有一种不与人争高，独立于天地之间的自信和威严，如"迹""道""建""表""幽""宋""且""闻""石"等字。有的则夸张支离，稚态横生，如"真""美""仰""形""无"等字（例字均见图142所示）。

此碑记名为楷书，其实写意的意趣很浓，也正因为有极浓的"写"（行书）意味，所以自由、灵活、多变、洒脱。从字里行间透漏出的意味看，书者、刻者，不仅不拘于俗，而且还有极强的"反俗"意识。在临写这件碑记的时候，感觉毛笔的锋尖突然坚挺灵动起来，需要不停地在纸上做种种舞蹈一般的动作，充满新奇，充满快意，充满了神奇的体验，不敢有万分之一的懈怠和不敬。

由《比丘尼慈香、慧政造窟碑记》，自然而然地联想到了当今的楷书创作。当今功力深厚者不少，但大多是把优秀的传统往死里写，往刻板里写。动辄长长一大片，成百成千字，但若想找到一个生机蓬勃、充满想象力和生命力的字却很难。

像《比丘尼慈香、慧政造窟碑记》这样风格的作品，人们认识它、欣赏它、接受它还需要一个过程，因为它多多少少融入了一些不为人所认可的"畸形"的、"丑"的成分，但事实证明，它恰恰是人类天真、纯洁的反映，在艺术上是一

种创造,对于如今的书坛,尤其具有借鉴意义,因为它为大家提供了一个由"出格"而晋级为"出新"的样本。

碑记高、宽各37厘米,一般认为它是《龙门二十品》中最晚的,刻于北魏孝明帝神龟三年(520)。

图142 南北朝 《比丘尼慈香、慧政造窟碑记》

图143 杨谔 临作

自评：

　　临作（图143）还是嫌平了些，不敢弄险。从来"奇"的字，都是敢于犯险的结果。不奇不险，有未能观察注意到的原因，有习惯性的原因，也有书者艺术认识与艺术气质的原因，还有功利、顾忌、在乎他人议论的原因。

唐　褚遂良　大字阴符经

　　在楷法森严的唐代，初唐楷书四大家之一的褚遂良楷法别致，举手投足之间，源于王羲之《兰亭序》的行楷之味款款而来。他的笔触是无处不在地流动着的，扬眉瞬目之间有一种"从山阴道上行，如在镜中游"式的美，这是他的楷书代表作《雁塔圣教序》给我留下的印象。及至看到《大字阴符经》（图144），更有一种"千岩竞秀，万壑争流"的感觉，这是一件立足于"真"和"性情"的楷书，有变动无拘的特点，因此我愿意称他为"意楷"。

　　褚遂良随父自隋入唐后，深得太宗皇帝的器重，政治上也颇有作为，以骨鲠风采，得千古美名。褚遂良生活的年代，离魏晋六朝不远，他学书取法"锺王"便是很自然的事，再加上唐太宗当时特别推崇王羲之，因此，魏晋人生活上、人格上的自然主义和个性主义乃至对解放和自由精神的追求，构成了褚遂良书法艺术最初的底色。宗白华先生在《论〈世说新语〉和晋人的美》一文中总结说："汉末魏晋六朝是中国政治上最混乱、社会上最苦痛的时代，然而却是精神史上极自由、极解放、最富于智慧、最浓于热情的一个时代。因此也就是最富有艺术精神的一个时代。"

　　现对褚遂良的《大字阴符经》作如下赏析。

图144 褚遂良《大字阴符经》（局部）

（1）很随意又很讲究。《大字阴符经》的用笔、结体很随意。如"心"字（图145），第一笔重重一点，第二笔突然从那么高处以极细之笔承接，最后两点，是一个极为潇洒的翻转，仿佛兴之所至时一个漂亮的抽球，又仿佛小鱼儿快乐至极时在水里"卖弄"鱼肚，无任何"经心"的迹象。再如"在"字（图145）的第一笔横，及第二笔撇的前半段，没有起伏、提按、快慢的变化，这样，导致这

些细直线略显单调寡味。再如"行""不""动"等字的结构，也仿佛心不在焉，"行"字过平，后两字的"点"和"撇"又过分下坠（图145）。

图145 《大字阴符经》选字（1）

但是他又分明很讲究。比如"于"字右下两点，饱满、从容、贯气而又各具风姿。同样是"心"字，写得多么劲艳洒脱，状如飞鸿之高翔。再如"数"字的用笔，一笔不苟，流丽之余，又有斩钉截铁之美，结构左右相倚，互相穿插而又时断时续，如阳光之洒入漏窗，斑驳横斜，真正天然图画（图146）。

图146 《大字阴符经》选字（2）

（2）以曲线反衬力之美。大家知道，写竖画，如一味作直形线，反会给人以僵直易折、使不上劲的感觉。若作微曲，则让人有劲力内含之感。人评褚遂良，有言其似不胜罗绮，增华绰约，浮薄后学的，如张怀瓘、梁闻山。但大部分评家则看到了他瘦劲而媚的特点。如宋董逌《广川书跋》："褚河南书本学逸少而能自成家法，疏瘦劲练又似西汉，往往不减铜简等书，故非后世所能及也。昔逸少所受书法，有谓多骨微肉者筋书，多肉微骨者墨猪，多力丰筋者圣，无力无筋者病。河南岂所谓瘦硬通神者邪。"清杨宾《大瓢偶笔》："余谓登善（褚遂良字登善）本领全在瘦劲，瘦劲之极而媚生焉，今但言其媚则失之矣。"

"所"字，共六笔，笔笔作曲，第一笔为稍曲，余均为大曲，更有趣的是第三、四、五三笔，作细若游丝般的"曲"，此三笔之曲，极尽阴柔之美，似柔弱无骨，又似钢丝之曲，与粗壮平直微曲之第一笔、袅娜而又沉着之第二笔、粗豪饱满腴润之第三笔形成鲜明对比，越觉刚处更刚，厚处更厚，而柔处更柔也。再如两个帖中相邻的"根"字，若右侧竖线作直笔，则此字无有奇处，如今则作两个不同程度的弧曲之笔，让人在欣赏时不知不觉地和书者一道，紧提笔，憋住了一口气，大提大按，雄健豪迈。再如"其""才"两字，中间一长横这样的"直中有曲"，给人以何其俊爽劲丽而又舒畅的感觉啊（图147）！

（3）以聚合正侧追求动态美。如"安"字，疏阔其上部，紧缩其下部，加密其中间，要紧的一横从中部迅利划过，微上仰，顿时使这个字如同一个人一样急匆匆地走动了起来。"故"字，密其左，且厚重之，疏其右，且轻快之，全字欲动未动，既厚重又飘逸。再如"静"字，左正右侧，正者"青"中又有上右倾下左倚之别，滑稽生动；右侧"争"字关键的一竖钩，突然敧斜不稳，让人猝不及防，造成全字中下方的突然结密，整个字便摇摇晃晃，犹如醉汉一般。"发"字中下部本来笔画就较多，现在又作两处特重之笔，使之更密，但由于极重之一捺有动感，所以全字又如一辆停久了的机车，开始缓缓地动了起来（图148）。

（4）从心所欲的潇洒之美。晋人的风神潇洒、不滞于物一直是我们评判艺术的美学标准之一。宗白华认为，书法中的行草书最能表达士人优美自由的心灵。这种天马行空、悠游自在的情状是别的书体所无法替代的。褚遂良虽是作楷书，但在忘乎所以的时候，常常流露出行草的特性来，如"机""于""天"（图149）等字，神采飞扬，天净月明，不见丝缕尘滓。

图147 《大字阴符经》选字（3）

图148 《大字阴符经》选字（4）

图149　《大字阴符经》选字（5）

　　褚遂良的楷书，是一种"苟能通其意"后的不为"法"之所囿的楷书，法随意转，是魏晋士人自由潇洒、个性张扬的体现。

　　修养，是一个人精神的长相；书迹，是一个人精神的折光。

　　褚遂良（596—659），字登善，钱塘（今浙江杭州）人。太宗时历官谏议大夫、起居郎、中书舍人等。封河南郡公，人称"褚河南"。精楷书，人称"褚体"。唐初四大家之一。

图150 赵鑫宇 临作

点评：

褚遂良的《大字阴符经》，大家临帖时往往将注意力集中在它结字宽媚多姿与用笔的精致劲美上了，写出来的褚体如搔首弄姿的村妇，原帖的高华自然之气渺不可寻。

赵鑫宇的临作（图150）用笔精到，有不少字写得精彩，如"经""篇""施"等字。也许是注意力过分集中在用笔技巧上了，所以在结构方面反而显得拘谨，导致有些字的局部之间长短、大小比例失调，如"者""昌""手"等字。有的字则过于谨慎，变成了局促，站立不稳，如"阴"、"行"（第二行）、"宇"等字。

用笔的精致、妍美、多变最好是建立在灵活自然的用笔之上，这样字之结构才会轻松、宽绰、活泼。

唐 张旭 严府君墓志

　　五体之中，楷、隶、篆最类于建筑，草与行则更多舞蹈精神。楷书之妙者，初遇能见其生命之动，再见能感其生命之情，终而能敬其生命之格。动与情易致，而高格则难求。书法史上有不少著名的楷书碑帖，其中以颜真卿晚年的楷书人格特征最为明显，刚烈壮伟，罕有其匹。王羲之的《黄庭经》有道家气，洒脱高蹈之人格绰约于书迹中；王献之的《洛神赋》则为楷书中最为清拔风流者。

　　说到唐代的张旭，人们马上会想到他的狂草，杜甫《饮中八仙歌》说他："张旭三杯草圣传，脱帽露顶王公前，挥毫落纸如云烟。"又由他的狂草，联想到与他的草书相反的极致之作——楷书《郎官厅壁记》。这是一件无可争议的楷书杰作，从中可见其楷书功力之深。黄庭坚在《山谷题跋》中高度评价说："张长史《郎官厅壁记》，唐人正书无能出其右者。"苏东坡说张旭的楷书风格简远，如晋宋间人。宋代董逌在《广州书跋》中感慨道："备尽楷法，隐约深严，筋脉结密毫发不失，乃知楷法之严如此而放乎神者，天解也"。与《郎官厅壁记》的宁静简远不同，张旭的《唐故绛州龙门县尉严府君墓志铭并序》（以下简称《严府君墓志》）（图151）却是一件很见张旭性情本色的楷书作品。

图151　唐　张旭《严府君墓志》

2021年11月上旬，大唐著名石刻志铭拓本81种在苏州名城艺术馆亮相。展厅里，张旭的《严府君墓志》一下子就引起了我的注意，说起来似乎有点可笑，开始吸引我的竟是该墓志中散布于各处的略显粗重抢眼的点画，以及由这些点画传达出的不受拘束的信息。如第三行中的"英"，第五行中的"依""仁"，第六行中的"史""父"，第九行中的"奥"，第十行中的"霄"，以及倒数第二行中的"宅"，倒数第四行中的"曰"字等（图152）。

图152　《严府君墓志》选字（1）

展出的这81件唐人志铭，大多出于名手，技法高妙，气息清雅，绝大多数字体工整、点画匀齐而又生动多姿。细看张旭的《严府君墓志》，最能反映活泼鲜明的生命状态，除有些字的点画有些"任性"之外，其结构亦颇多欹侧振荡，与别的碑稳中寓险不同，它是险中求稳。这一与众不同、违反常规的做法临习时应该加以注意，作为一种艺术思想也值得我们思考，不能视而不见。另外，临习时不能以一种平稳不变的心理去摹写此碑，而要像面对一群活泼好动的年轻人，由于他们随时都有可能整出些意外，所以须打理起全副精神去对待。以墓志的第四行为例，全行21字，其中的"谟""纶""柱""国""宁""立""言""殁"等8个字不依常规（图153）。再如第十一行，全行21字，其中有"挺""见""而""器""知""有""循""美""提""引"等10个字有异常（图154）。

图153 《严府君墓志》选字（2）

图154 《严府君墓志》选字（3）

不但点画、结构颇多"异常"。《严府君墓志》中字形的大小也颇多悬殊，许多小字为1.5厘米见方，算是小楷，又有许多大字，超2厘米见方，最大的竟达2.5厘米。如此处理，真如"大珠小珠落玉盘"一般，在唐人墓志中极为少见。名列"饮中八仙"的草圣张旭，果然"不同凡响"！

传统是丰富多彩的，有待我们继续去发现，去继承，去触类旁通地创造出新的节奏和形式。艺术离不开生命的表达，书法也不例外。艺术如果离开了生命与情感，便只是空洞机械的形式而已。

张旭（约685—约759），字伯高，吴县（今江苏苏州）人。官金吾长史，人称"张长史""张颠"。精通楷法，尤长草书，有"草圣"之誉。唐文宗时以李白歌诗、裴旻剑舞、张旭狂草为"三绝"。

唐　颜真卿　罗氏墓志

　　唐玄宗天宝五年（746）四月，三十八岁的颜真卿因为王鉷的荐举，由醴泉县尉升任长安县尉，天宝六年（747），又以长安县尉迁监察御史。书写《大唐故朝议郎行绛州龙门县令长护军元府君夫人罗氏墓志铭并序》（后面简称为《罗氏墓志》）（图155）时，颜真卿正在长安尉任上。

　　《罗氏墓志》的书风，以继承端庄、清秀、劲挺一路的北碑为主，轻柔处如丝绸之滑落，劲捷处似轻鯈之跃波，又似一女在作浅浅的舞蹈。属于颜真卿个人的颜楷书风，正处在孕育过程中。端庄杂流丽，刚劲含婀娜，颇具几分青春气象。后人评价颜楷，多着眼于他成熟时期的作品，老健朴厚，少言寡笑，不以形式技巧吸引人，而以内涵境界感染人。宋欧阳修在《集古录》中评价说："斯人忠义出于天性，故其字画刚劲，独立不袭前迹，挺然奇伟，有似其为人。"宋朱长文《续书断》说："其发于笔翰，则刚毅雄特，体严法备，如忠臣义士，正色立朝，临大节而不可夺也。……故观《中兴颂》，则阂伟发扬，状其功德之盛；观《家庙碑》，则庄严笃实，见夫承家之谨；观《仙坛记》，则秀颖超举，象其志气之妙；观《元次山铭》，则淳涵深厚，见其业履之纯，余皆可以类考。点如坠石，画如夏云，钩如屈金，戈如发弩，纵横有象，低昂有态，自羲、献以来，未有如公

图155 唐 颜真卿《罗氏墓志》

者也。"艺术是人生的反映，书法是有意味的形式，欧阳修与朱长文所论的颜书，是正经历着及已经经历了波澜壮阔的社会大事件之后的颜真卿。那个时候的颜真卿，已经是一位老练成熟的政治家、军事家、地方长官，在他的书法中，富含人生百味，折射着闳约深博的思想内涵，故令人回味不尽。

如果仅从点画结构方面进行比较分析，《罗氏墓志》与写于天宝十一年的《夫子庙堂记残碑》《大唐西京千福寺多宝佛塔感应碑文》风格差异明显。后两者的点画外形已经初步具备了颜体特征：横细竖粗、竖画左细右粗、缺口捺、外拓笔法等，尽管从境界上论还没有达到相当的高度。

《罗氏墓志》尚无明显的颜体特征，具有较大的可变性与不确定性，是颜真卿早期书风的一个样本，此碑的学术价值与艺术价值也正在于此。结合考察书家的一生，该墓志书法所溢出的气息，与书家当时的心理状况、生理年龄相契合，可用"青春飞扬"四字来概括。

临习时，我们首先应该关注的是用笔结字法度的谨严——起讫收束，穿插呼应，干净利落，有板有眼。既生动多变，又一丝不苟。用笔的干净，不仅仅可以产生形式上的美感，还会反映出书家内在精神状况。

其次还应该认真体察书家运笔过程中的笔致之美。颜真卿在《述张长史笔法十二意》一文中讲到的笔法之秘，在《罗氏墓志》中都有精彩的体现：写横画，皆须纵横有象，即要有起伏，不拖沓，线条点画有感觉有弹性；写竖画必纵之不令邪曲，即竖画要与横画在姿态上有呼应，不能与横画构成生硬的垂直；写横折拐角处，须在拐点处稍向右再回锋于拐点，调锋而下；写两个笔画连接处出现的牵丝时，要毫不怯滞。

古人认为，凡好的楷书，都须有行书的笔意。《罗氏墓志》笔势流畅，一字以及整幅，都能贯成一气。楷书结构，最忌四平八稳，状如算子。曾与一个搞建筑设计的朋友聊天，他说建筑艺术也讲究矛盾的统一，先制造矛盾，再解决矛盾，不能整齐平直，须和中有违，违而不犯，这样才能生动。有人认为，小楷因为小，写得均匀端庄即可，无须多少变化，这是一个误区。《罗氏墓志》属小楷，正因为像书写大字一样去经营着意，所以才有生动纵横之象。一点一画中有提按起伏，一字之中有错落正侧之变，有时还有打破齐平、出人意料之举，趣味盎然。第三行中的"其""先"二字，上下部均不作平均对等，但字的重心却是

稳定的；"之"字最后一笔，极纵放，向右拉长，整个字一下子变得惊险起来，但由于其周边的字都较为平正规矩，所以无须担忧。再如第五行中的"岁"字，下部突如其来地作一肥笔，且作向右堪堪欲倒状，整个字却更见稳固；"号"字左旁微向右倾，右旁微向左侧，相互支撑，达到平衡。第十行的"譬""囊"二字，下部都忽右移；第十一行的"樣"字，最右部的下半部忽作将要倾倒的姿态（图156）。

日常生活中，一直无奇闻奇事发生，便会觉生活无趣；一件书作，若无奇笔奇字，则也难免乏味。但若多作奇字，则易堕入花哨、俗气的陷阱。

图156 《罗氏墓志》选字

颜真卿（709—784），字清臣，出生于京兆万年（今陕西西安）。官至吏部尚书，封鲁郡公，世称"颜鲁公"。擅真、行、草书，开一代新风，对后世影响极大，人称"颜体"。

唐　颜真卿　告身帖

　　据我目力所及，社会上的书法基础教学培训，以及学校书法教学（包括高校师范专业，不包含美术、书法专业）学颜楷大多采用《多宝塔碑》作范本，学隶书则推荐《曹全碑》。《多宝塔碑》虽是唐代的"干禄书"，点画仍旧保持生动，但在现今具体的书法教学中，教师与学生却合力把它往物理意义的"横平竖直"上推，这股"潮流"如今又扩展到了篆书与隶书。至此，"横平竖直"简直就成了平板化、简单化的"形象大使"。经过这类训练的学生，接手的老师往往一筹莫展，因为要想改变他们的"审美"与"习惯"何其难也！为什么许多人都喜欢简单的"横平竖直"？一是因为简单易学，二是因为这样的字最得大众的喜欢。古希腊作家普卢塔克在《伯里克利传》中说："每一个人的心灵在活动的时候，只要自己愿意，在任何情况下都有避而不视的能力，都可以毫不费力地转向自己决定要观看的事物。"趋易避难与寻求赞美是人之常情。

　　但是，作为艺术的书法必须是超越大众审美的，必须是富于变化而又和谐的，如此才能带给人以丰富多彩和新鲜的审美体验。以楷书为例，破除横平竖直这一平庸陋习的有效方法就是"横不平""竖不直"，即"于不平中求

平"，颜真卿《告身帖》就是这样一个典范。下面从点画、结构、布局三个方面作简单分析。

点画

在一个字中，遇有同样的多个点画，力求变化。如"柱""真""崇"（图157）三个字。"柱"字右侧有三横画，分别作长短、粗细、仰卧、曲直之变；左侧"木"旁上面一横，与右侧三横又有不同。"真"字上中部"直"中间是三短横，有意地写出区别。"崇"字中的每一笔横画、每一笔竖画都有不同的形姿。"开"字中长长短短共有六笔竖画，外框左竖短而直，分量稍轻；右侧长，曲媚浑健，重而稳；中间两竖作悬针法，但有弯曲程度和粗细、长短的不同。再比如"羽"字四点，向背姿态的变化很明显，当是书者有意为之（图157）。

图157 《告身帖》选字（1）

此帖中几乎每一个字的起笔和收笔，都注意到了藏、露、轻、重、方、圆的不同变化。从训练技法的角度看，此帖真是个绝佳范本。

历代书法名迹临习指要

结构

先说大疏大密。"颜""德""忠"三字。"颜"字左中下部空疏，"德""忠"二字下部"心"字点画少反而占地奇大，如此处理，相信都是出于艺术的考虑。"学""万"二字，"学"字中部有意结密无间，"万"字上中部亦如此。一个字中，有了强烈的疏密对比，字的奇趣就产生了（图158）。

图158 《告身帖》选字（2）

次说错落参差。"睦"字若按常规，则左侧之"目"旁不当作大幅度向下拉的处理，而在这里偏偏如此。两个"教"字，左右之间也都写成了不同的参差之状（图159）。

图159 《告身帖》选字（3）

再说欹侧。此帖字之结体几乎都作似欹实正之状，根本不给"横平竖直"以丝毫机会。"公""全""立"三字，点画少，最易写得四平八稳，在此帖中都作向右上取势的处理。"卿"字是左右正，中间欹；"将"字是左正而右欹，"稽"字甚奇，左、上正而右下欹。在此帖中，欹笔是祛除平直板滞之弊的灵丹妙药。正因为有这么多欹笔，所以《告身帖》的美学特色才那么明显（图160）。

图160 《告身帖》选字（4）

布局

《告身帖》（图161）有行无列，字之大小甚为悬殊，但错落自然犹如繁星丽天，让人不禁联想起王献之的小楷《洛神赋》，同样有此繁富、跌宕、自然之美。当今楷书创作，章法布局束缚过多，已鲜见如此自由之精神。

《告身帖》是不是颜真卿的真迹？宋代蔡襄和米友仁都说是的。明代董其昌跋曰："官告世多传本，然唐时如颜平原书者绝少。平原如此卷之奇古豪荡者又绝少。米元晖、蔡君谟既已赏鉴矣，余何容赞一言。"当代有学者读完董其昌此段跋语后得出董氏也认为此帖是颜鲁公真迹的结论，我的读后感却不同，认为董其昌的言外之意是：颜真卿写这类风格书作的可能性很小，但既然蔡、米二位前辈大师已经说是真的了，我也就不多啰唆了。董其昌在自己临《告身帖》

（图162）的落款中又有《告身帖》真迹在吴门韩宗伯家一语。他的临作，范帖特色已被淡化，平淡老辣中稍现几分"不平正"，是其一贯的"抄帖"风格，初学者只可作为参考，不必以之为"范本"或依据。当代学者曹宝麟、朱关田经过多方考证，认为《告身帖》是颜氏后人所书。我比较赞同曹、朱二位的观点。颜真卿是颜楷风格的创立者，风格于他，像自己的背影一样，因此他不可能也不必要在用笔、结构等方面如此努力地强调突出自己的风格特征，反而只有以颜楷为学习范本者，才会一味地直往风格特征上去靠，甚至有意地作"过分"的强调。

在唐代，告身也被称作官告（诰）、告牒、告命等，是朝廷发给官员们身份、职务的证明文书。此帖全名应当是《建中元年授颜真卿太子少师充礼仪使告身》。颜真卿在此之前是刑部尚书，正三品，因得罪权相而明升暗降，太子少师是从二品。本帖是一份抄件。

图161　唐　颜真卿《告身帖》（局部）

勅：國儲為天下之本，師莫乃元良之教，將以本固必由教先，非求忠賢，何以審諭。光祿大夫行吏部尚書充禮儀使上柱國魯郡開國公顏真卿，立德踐行，當四科之首，懿文碩學，為百氏之宗，忠謹罄于臣節，貞規存乎士範，述職中外，服勞社稷，靜專由其直方，動用謂之懸解，山公啟事，清彼品流，嗣孫禮光我王度。

魯公告身帖真蹟在吳門韓宗伯家，米元章重顏行而不許顏真書，亦是偏見。張長史郎官壁記，逈狂草之篥基也。 其昌

图162　明　董其昌　临《告身帖》

图163 胡建平 临作

图164 沈佩凤 临作

图165 王佳祺 临作

点评：

胡建平的临作（图163）形神兼备，好！不过我想，若是写得轻松自由些，有一、二分不像，或许会更有魅力。

沈佩凤有抓住该帖神气的能力（图164），如"下""良""上""柱""公""颜"等字，很有意思。继续努力，他日定有所成。

王佳祺的临作（图165）自由生动，气息清新，可惜的是有的字形被拉得过长了，如"静""用"。临帖时应注意把控，不能信马由缰。

清　石涛　千字大人颂

石涛小楷手卷《千字大人颂》，纵27.7厘米，横289.7厘米，现藏于美国萨克勒美术馆。手卷共60行，一开笔便有一股亢奋的激情流淌在字里行间，盘旋跳荡，到即将结束时，始有所收敛，然情还在。卷尾三行题跋（图166），表面平静，字法沉稳劲健超过开首部分，然其中包容蛰伏的情感实质更为强烈。储小俊先生在《小议石涛〈千字大人颂〉卷》中简述该文的文学价值时说：《千字大人颂》中的"大人"，是一名理想的君子。文中说"二百余年，我皇陟位。河澄宝出，凤举毛从。虞云雨旦，汉日再中"，指的是1368年朱元璋称帝，全文是对圣明的明代帝王的赞颂。石涛是明宗室靖江王朱赞仪之十世孙，父亲朱亨嘉为九世靖江王。抄写这篇赞颂自己先祖的文章时，时序虽已到了清代，但石涛的情绪不可能不激动，也不可能不复杂，所以在最后的跋文中发出"半个何在？"的长叹。

手卷另有三个特点。

（1）气象大。

艺术作品的大气象，我以为可从两个方面去衡量：一是恢宏宽大。如李白诗："叹息此人去，萧条徐泗空。"（《经下坯圮桥怀张子房》）"青山欲衔半边

日""起看秋月坠江波"（《乌栖曲》）。外面的景象进得来，里面的出得去。具体到书法，即用笔自由灵活兼具奇特之美，结构章法空廓处见严密，对比强烈。如此手卷正文中第六行中的"闭""门""七""长"；第七行中的"自""周""忽""此"等字（图167）。虚旷处有出乎意料的空，但空而不空，空中有万象在也，"空故纳万景"。还有一种是"深"。如杜甫诗"国破山河在，城春草木深。"（《春望》）让人起无限的感慨。"莫思身外无穷事，且尽生前有限杯。"（《漫兴九首》之四）看似平常，实为大大的不平常，其中多有沉痛在。石涛此卷的气象大，主要表现为前者，但也略具后者之"深"。

（2）舞蹈美。

草书具舞蹈美易，小楷具舞蹈美难。

吴湖帆《眼福篇》中说："右石涛小楷千字大人颂一卷绝似倪元镇。"石涛许多小楷作品的风格造型，确如吴湖帆所言，也许正因如此，储小俊先生对吴湖帆的断言很是服膺。但我认为，此件手卷并非如此，石涛是循"倪书"而直探源头，直接锺繇、"二王"、褚遂良及汉隶。石涛的起、收笔多有与倪元镇相类似的装饰，然倪为凝重，而石涛则趣味繁富，多作非同寻常的、程度很高的飞动。石涛许多字起笔时的"曲势"，似从褚遂良《大字阴符经》中来。由于心情亢奋的缘故，运笔时行书意味更浓，有许多地方对"行味"作有意的强调，有意别构，故更具舞蹈美。准确

图166 《千字大人颂》题跋

地说此卷所有字都有舞蹈性，只是有的字表现得更为强烈而已。如第一行中的"取""本"，第二行中的"君""予""去"，第三行中的"於""止""今"，第四行中的"之""也""为""见"等字（图167）。更为难能的是，"舞蹈"过程中的舒展收束、飞扬顿抑、疾徐刚柔，即使至毫末处，仍绝不含糊，干净利落，纤屑分明，力贯始终。

图167　清　石涛《千字大人颂》

（3）用笔、结体自由。

石涛是山水画大师，笔底烟霞明灭，山川纵横，这是置身自然的结果。此卷小楷，字随情迁，纵笔写去，变化万千，无不与自然相契合。他不刻意使用"一字多样"的书写手法，而是顺从日常，因为他知道最自然、最纯正的美就在"日常"的结字中。如手卷中反复多次出现的"也""作""不""为"等字，在"同一"中化出"不同"，越发显出他手段的高超，越发让人领悟到臻于自然的艺术作品的美妙。

石涛好友李驎《大涤子传》说石涛的书法："集古人法帖纵观之，于东坡丑字法有所悟，遂弃董不学，冥心屏虑，上溯魏晋至秦汉，与古为徒。"在此手卷中，我们还能看到他学习多种书体和诸家风貌的"痕迹"，但这些痕迹，犹如武林高手过招，某派某招，一闪即过，绝不把招式使"老"。

近现代　宗白华　柏溪夏晚归棹

　　第一次看到宗白华这件作品（图168）的时候，就觉得眼前一亮。后来又再观、复观多次，不由得从心底里发出这样的赞叹：真美！

　　那是他用心画成的一幅画：叠叠的远山、静阔的江流、绕帆的白鸥、葳蕤的林木、世外的村舍、斑驳的光影。博大，宁静。

　　那是他从心底里流出的一首诗："我生命的流/是海洋上的云波/永远地照见了海天的蔚蓝无尽/……/我生命的流/是琴弦上的音波/永远地绕住了松间的秋星明月……"（宗白华《生命的流》）

　　昔王子敬云："从山阴道上行，山川自相映发，使人应接不暇。若秋冬之际，尤难为怀！"（《世说新语》）欣赏宗老此作，如行山阴道上。

　　宗白华是一位大美学家，他对中国当代美学的影响无人可与之匹敌。他又是一位出色的诗人，在新诗创作和理论研究上都有杰出的贡献。此帧书法的书写起因是他的老友恽君向他索书，恽君说：书法足以代表一个人的特点。对中国书法深有研究的宗白华大概也赞同这个观点，于是他录了一首写于日寇投降之前的旧作。苍秀、简静，落落大方而又奇趣横生。这让人想起"游戏精神"一说。宗白华写此，如儿童游戏，绝无一点功利之念想，即使面对假想的"故

历代书法名迹临习指要

图168 当代 宗白华 柏溪夏晚归棹

事"，仍旧专注认真。宗白华曾论述晋人艺术境界造诣之高的原因时说："不仅是基于他们的意趣超越，深入玄境，尊重个性，生机活泼，更主要的还是他们的一往情深！"（宗白华《论〈世说新语〉和晋人的美》）宗白华作书，又何尝不是如此的一往情深？明道先生曾谓："某书字时甚敬，非是要字好。"（汪挺《书法粹言》）敬什么？敬人生！敬艺术！敬美！项穆《书法雅言·心相》亦云："人由心正，书由笔正，即《诗》云'思无邪'，《礼》云'毋不敬'，书法大旨，一语括之矣。"人如此，书亦如此，其美亦如此。

1962年，《光明日报》召开"漫谈艺术形式美"的座谈会，宗白华在座谈会上指出："形式美没有固定的格式，这是一种创造。同一题材可以出现不同的作品，以形式给题材新的意义，又表现了作者人格个性"，"艺术品能够感动人，不但依靠新内容，也要依靠新形式"；"所谓形象就是内容和形式"，而"形象可以造成无穷的艺术魅力，可以给人以无穷的体会，探索不尽，又不是神秘莫测不可理解"。（王德胜《宗白华》，湖北人民出版社）宗老此作，胸罗宇宙，思接千古。无论是作为整体书作大章法的布局形式，还是作为小章法的结字特

点，都堪称是一种新的创造。此作的文字内容与意蕴之美，是宗老一贯的美学风格的体现。形式与内容的完美结合，孕育出了一个既空灵又敦厚的意境，犹如月下缓缓的大江和静谧的高山。

论书如论相，观书如观人。项穆《书法雅言》中有一段论书之品格的文字，以之品评宗老此作甚切，录如下："大要开卷之初，犹高人君子之远来，遥而望之，标格威仪，清秀端伟，飘飘若神仙，魁梧如尊贵矣。及其入门，近而察之，气体充和，容止雍穆，厚德若虚愚，威重如山岳矣。迨其在席，器宇恢乎有容，辞气溢然倾听。挫之不怒，惕之不惊，诱之不移，陵之不屈，道气德辉，蔼然服众，令人鄙吝自消矣。"

宗白华（1897—1986），本名之櫆，字白华、伯华，江苏常熟人。曾任南京大学、北京大学教授，当代著名美学家、诗人。

晋王羲之范新妇帖

晋王献之廿九日帖等

唐李邕麓山寺碑

行书

宋苏东坡 颍州祷雨帖

宋黄庭坚经伏波神祠诗

宋米芾米帖数种

宋米芾学书帖

元赵孟頫楚辞·远游

明陈道复滕王阁序

明王宠韩愈送李愿归盘谷序

明陈洪绶梅花书屋拥兵车

明徐渭女芙馆十咏

清傅山贺毓青丈五十二得子诗卷

清傅山哭子诗

清八大山人河上花歌

清郑板桥诗叙册

清赵之谦吴镇诗墨迹

清吴昌硕墨迹两帧

近现代黄宾虹古玺印释文稿本

晋　王献之《廿九日帖》

行 书

　　我们若把行书的书写状态和造型风格细分一下，发现除如苏东坡的《黄州寒食诗帖》、欧阳询的《卜商帖》这样不偏楷也不偏草的标准行书写法外，还有行楷和行草两种。行楷是指楷意居多的行书，如王羲之的《兰亭序》、杨凝式的《韭花帖》。行草是指书写时带有较浓草意的行书，有的字直接就是草书的写法，如王献之的《中秋帖》、蔡襄的《山居帖》。

　　行书的出现，在最初是出于提高书写速度的实用需要，后来随着表现技法的不断丰富，书者审美、创造意识的不断增强，行书的艺术特质被不断地巩固和发掘的同时，行书的艺术表现力、抒情性也得到了更充分发挥，大大提高了书法艺术的抒情性和表现力，到魏晋时达到高峰。宗白华先生说行书是最适合表现魏晋风度的一种艺术形式。李泽厚先生说陶渊明和阮籍在魏晋时代分别创造了两种迥然不同的艺术境界，魏晋风度最高最优秀的代表不是"建安七子"，不是何晏、王弼，也不是刘琨和郭璞、"二王"，而是陶和阮。陶是高度的超然冲淡，阮是高度的忧愤任气，可分别对应行书中的行楷与行草。

　　为书写的贯气和便捷，行书的笔顺有时会打破既定的顺序，这是我们在临习时必须注意到的。对于不同的范本，须要用不同的心理、手段、速度等去体

悟学习，以变应变，不能用书写楷、隶的方法来临写行书。初学时用笔可以慢一些，先把笔顺、结构等问题搞清楚，稍稍熟悉后，就要连起来书写，即把点画与点画、字与字之间不断气地连起来书写，像行云流水。可以慢，甚至也可以偶尔短暂地停驻、回顾，但贯穿于点画、字里行间的气不能断。

　　行书是实用性很强的书体，历来广受人们的喜爱，普及率极高，大众审美对初学者产生的影响也会最大，因此每一个学习者对如何选择、如何定位都须早做思想准备。

晋　王羲之　范新妇帖

除《兰亭序》《二谢帖》《奉橘帖》《丧乱帖》《上虞帖》《姨母帖》等世人耳熟能详的名帖外，书圣王羲之还有不少精彩的书帖，如《范新妇帖》（图169）《闲者帖》《误坠地帖》《百姓帖》《小园帖》《十月七日帖》等。前一类帖与后一类相比，知名度相差甚大，这可能与世人重墨迹轻刻帖的观念有关，虽然前一类所谓墨迹，亦非真迹，只是后人的摹本而已。

宗白华先生在《论〈世说新语〉和晋人的美》一文中有这样一段话："晋人风神潇洒，不滞于物，这优美的自由的心灵找到一种最适宜于表现他自己的艺术，这就是书法中的行草。行草艺术纯系一片神机，无法而有法，全在于下笔时点画自如，一点一拂皆有情趣，从头至尾，一气呵成，如天马行空，游行自在。又如庖丁之中肯綮，神行于虚。这种超妙的艺术，只有晋人萧散超脱的心灵，才能心手相应，登峰造极。魏晋书法的特点，是能尽各字的真态。"摘录一下这段话中的几个关键词："不滞于物、无法而有法、一气呵成、游行自在、神行于虚、真态。"这几个关键词，正是进入"二王"父子及其他晋人书法艺术世界的钥匙。

图169　晋 王羲之《范新妇帖》

《范新妇帖》，6行，54字。由此帖我们很自然地联想到怀仁的《集王字圣教序》。两者都是行楷、行草混搭，相信《集王字圣教序》中的有些字，就来自于《范新妇帖》。书法是组合汉字（点画）的艺术，所谓组合实质就是大大小小的章法安排。像《范新妇帖》这样的书札，作者书写时应该是文不加点，如水银泻地一般的。由于作者是一位造诣精深的书家，因此书札的章法都是以"自然"为法，以无法为法，字与字、行与行之间，虚实、揖让、留白，自有一股神气贯穿其中。就像一棵果实累累的桃树，桃子有大小之别，成熟程度也不一样，由于是自然挂枝，所以让人感到无不妥帖佳妙。整件书帖就像是一棵树，而所有的"局部"和"细节"都是"生长"出来的。《集王字圣教序》，尽管在选择安排字势时注意到了衔接呼应，但"集字"毕竟是"集字"，是拼接的结果，所以无论看整体还是大局部、小局部，均无法做到一气呵成、浑然一体。字与字、行与行之间，是独立的、"断气"的。临习者学习这样的碑帖时间一长，有可能会出现两种情况：一是把注意力只放在单个字的结构与点画上，时间一久便养成了习惯。二是在后来的创作中很难再有一气呵成的意识。

　　为什么在临习时要强调"气"？强调"气连"？强调"一气呵成"？因为一幅字好比一个生命，唯有气息不断，血脉通畅才能活，活了才会生动。连绵不断的气能帮助书者随势生字，尽字的真态。我们看《范新妇帖》，确实是神机一片，而《集王字圣教序》，字字俊美，如珠宝累累然，其中并无生气与神气。

图170 夏文倩 临作

点评：

夏文倩临的羲之帖（图170）气息古雅，难得！希望在将来的日子里，依然能保持住这一份纯正，不受时风污染。

建议以后临帖时把握好字距和行距，检查一下自己所用的纸和笔是否适合临写羲之此类风格的书帖。纸、笔、墨、帖，再加上临习者的性情，若能做到"五合"交臻，则可事半功倍。

晋 王献之 廿九日帖等

　　王羲之的书法既雄逸又蕴藉，王献之则张扬加俊逸。献之的张扬是相对于羲之而言的，较之当代书法的张扬，献之仍属蕴藉一类。需要明白的是：张扬的书作若无蕴藉作底，则多半是草莽流寇式的粗鲁、浅薄之作。

　　王献之的《廿九日帖》（图171）有很醒目的粗重点画，转折处常作方整状，与其说他因师法锺繇而如此，毋宁说是直接从北派中汲取了风格因子。类似的风貌，在王羲之及当时其他书家的作品中也有出现，但都没有像献之表现得那么强烈与无所顾忌，对王献之新风的确立起到了推动作用。

　　王献之用笔极尽精微，强调同中有异：如"遂"字中部两撇，第一撇微曲，第二笔趋直，寓变化于统一之中；"遂"字右侧两点，一长一短，细至牵丝的轨迹，都精活生动。粗重的点画，如"廿九日""白""恨""中"等字的转折，挺括光洁，犹如刀削而成，如此大胆地追求通俗美，在当时是要有相当大的勇气的。《廿九日帖》与王羲之的《何如帖》（图172）都是短札，不足三行，其中又都有"白""之""不""中""体""复""何如"等字，通过比较后发现，在笔势上，献之的字通常会得到更充分的释放，如"白""不""体""中""复"等字，更多欹侧与错落变化，更显俊朗清爽，具有更强的舞蹈性。

图171 晋 王献之《廿九日帖》　　　　图172 晋 王羲之《何如帖》

　　王羲之的行书多为出自本真的随意书写，王献之的行书则是经过了人工"构思"后的"自然"。虽然两者最后都达到了天然的境界，但羲之的更高，"自然"二字在羲之是与生俱来的，而献之似乎并非如此，父子俩在书法中所体现的"天然"的深层趣味还是有区别的。唐代张怀瓘在《书议》中说献之在行草之外更开一门："无藉因循，宁拘制则；挺然秀出，务于简易；情驰神纵，超逸优游；临事制宜，从意适便。有若风行雨散，润色开花，笔法体势之中，最为风流者也。"这一段描述，于王献之的《廿九日帖》《中秋帖》及《鹅群帖》一类墨迹

非常合适。

王献之的《东山帖》（图173），结字用笔都新。结字以散为聚，用笔以简率纵放而得奇崛之美，放弃了用笔的技巧规范，任性旷放，开宋代米芾"刷笔"一脉。献之的《地黄汤帖》（图174），沈尹默先生评曰："体多媚趣、妍润圆腴"，"惟未得遒丽"，正如梁萧衍在《古今书人优劣评》中所描述的那样："如河朔少年，皆悉充悦，举体沓拖而不可耐。"

献之存世墨迹风格变化较多，可见他是一个富有创新精神的书家，我们在临习时必须注意到这一点，对不同的作品，不能以一副笔墨、一种心情去理解临

图173 晋 王献之《东山帖》

图174 晋 王献之《地黄汤帖》

学，要因帖制宜，因帖施法。王献之其人，在当时士林，被称为一时之标，《世说新语》中有关他的"记载"不少，兹摘几则，以助对他书作的理解：

"王子敬云：'从山阴道上行，山川自相映发，使人应接不暇。若秋冬之际，尤难为怀。'"（《世说新语·言语第二》）

"谢公问王子敬：'君书何如君家尊？'答曰：'固当不同。'公曰：'外人论殊不尔。'王曰：'外人那得知！'"（《世说新语·品藻第九》）

"王子敬自会稽经吴，闻顾辟疆有名园，先不识主人，径往其家。值顾方集宾友酣燕，而王游历既毕，指麾好恶，傍若无人。顾勃然不堪曰：'傲主人，非礼也；以贵骄人，非道也。失此二者，不足齿之伧耳！'便驱其左右出门。王独在舆上，回转顾望，左右移时不至。然后令送着门外，怡然不屑。"（《世说新语·简傲第二十四》）晋时，吴人称中州人为"伧"，"伧"者，粗俗之人耳。

"王令诣谢公，值习凿齿已在坐，当与并榻。王徙倚不坐，公引之与对榻。去后，语胡儿曰：'子敬实自清立，但人为尔，多矜咳，殊足损其自然。'"（《世说新语·忿狷第三十一》）胡儿即谢朗，是谢安的侄子。矜咳，应为矜硋，是矜持拘执的意思。晋人讲究门第，士庶不同坐，这里谢安因此批评王献之拘于俗礼，为人不够自然。

图175　赵鑫宇　临作

图176　赵鑫宇　临作

点评：

赵鑫宇临的《何如帖》（图175）初看很不错，细看后觉得还有两个地方需饱满些，提按对比强烈些，点画需直中有曲；还要注意字的姿态，"不""奉"及第三行中的"复"等字，不能简单生硬。

赵鑫宇临的《地黄汤帖》（图176）是比较成功的。如果书写时字势向左右再放开些，点画衔接再柔而自然些，就更好了。临帖不仅仅是为了学像点画字形，还要通过模仿学习，让一些好的艺术技巧、思想成为自己的习惯。

唐 李邕 麓山寺碑

　　说起唐代书法，在今人眼里，声名显赫者无外颜真卿、张旭、怀素以及欧、虞、褚、柳等辈。但论学习取法的价值，在有些书法大家眼里却不尽然。林散之对李邕就最为钟情，他在1985年出版的《林散之书法选集·自序》中列举自己平生所学时，着重说到李邕，言于北海学之最久，且反复习之。又高度评价李邕说："世称右军如龙，北海如象，又称北海如金翅劈海，太华奇峰。诸公学之，皆能成就，实南派自王右军后一大宗师也。"朱关田先生也认为：李邕于"二王"体系之外另辟蹊径，金针度人，千载仰慕。明清之际的书家得力于李邕者，见于记载的就有聂大军、祝允明、董其昌、梁巘、钱伯坰、曾国藩、高邕等20多人。

　　李邕出身低微，学书之初，一从时代风气，宗法怀仁所集之《圣教》，从而终身打上了"王氏"烙印。他曾说："似我者俗，学我者死。"此语非单对他人，实亦自我警醒。他的书法出于"二王"又参以北碑之法。他吸取"二王"的灵秀与洒脱风流，又采撷北碑的拙朴与凝重，终于形成了势方而韵圆、笔骏而度缓的自家风貌。唐末吕总《续书评》说他的真行书："如华岳三峰，黄河一曲。"华岳三峰喻其险劲；黄河一曲，喻其古厚中自有丽逸也。李邕的书风，到北宋时大

为风行，苏轼与米芾就深受其影响，黄庭坚曾记述东坡的学书经历说："东坡少时规模徐季海（浩），笔圆而姿媚有余；中年喜临写颜尚书（真卿）真行，造次为之，便欲穷本；晚乃喜李北海书，其豪劲多似之。"

《麓山寺碑》俗称《岳麓寺碑》，唐开元十八年（730）九月十一日刻立。李邕撰文并书。28行，行56字，额篆2行，行2字。碑阴亦为李邕所书，字体较碑阴略小。董其昌说此碑是"方正而有姿韵"，梁巘认为李北海书多以力胜，而此碑为尤得意者。王世贞《弇州山人稿》说："其钩磔波撇，虽不能复寻览，其神情流放，天真烂漫，隐隐残楮断墨间，犹足倾倒眉山、吴兴也。"我认为此碑总体特色，可用"遒丽、开阔"四字来概括。

艺术的魅力常来自矛盾的统一。《麓山寺碑》的"遒"与"丽"似乎是一对矛盾，但细味却又彼此相互依存、相互彰显。此碑"遒"的风味主要来源于对"味"的吸收，通过富有北碑特色的结体（或奇或平实整齐）与用笔（厚、

图177 《麓山寺碑》选字（1）

拙、缓）得以实现。如"居""后""请""聚""莫""墟""智""受"等字（图177）。结构用笔不见任何机巧，有的看上去甚至有些笨拙，但点画之间自有一股忠厚朴茂之气在盘旋，苍茫老成、大巧若拙、大味至淡，这种"味"，直接人心秉性，表明了李邕审美意识的逆进。需要说明的是：唐代楷书宗法北碑，不是

什么独创，我们现在看到的许多唐碑，均有很明显的北碑化体貌特征，这是书法发展过程中很自然的传承的痕迹，所以我们不能片面地认定取法北碑是李邕的独创或其眼力过人。

图178 《麓山寺碑》选字（2）

　　根源于"二王"的结构的参差、欹斜与精确，以及用笔的轻灵与精致，两相合作，产生了"丽"的美学效果。但这种"丽"，是与魏晋士人秀骨清相相一致的风神之美、高贵之美，而非甜俗邀赏的世俗之"媚"。如"外""而""沙""安""花""凭""度""赐"（图178）等字。

　　《麓山寺碑》前面部分，行笔多见沉着凝重，到中后部分时，又时见速度感和舞蹈感，神采奕奕、骨气洞达，于丽姿中显英气，刊落纤秾。如"如彼修""如此""宿志者也"（图179）等字组。难怪杜甫作诗赞美之曰："声华当健笔，洒落富清制。"

　　《麓山寺碑》"开阔"的艺术特色，一源于"势"，二源于"意"。

　　"势"，我们大略可以从形迹上求证。如"大""人"这样笔画极少的字（图180），在他人写来也许甚为犯难，而在李邕，大撇大捺之间，蓄势已如满弓，又似乎天地间唯此数画足矣，无限之大千世界已尽数包含。说到这里不由得想起张炎的《高阳台·西湖春感》一词，讲南宋为蒙古铁骑所灭后西湖荒凉衰败的景象，作者用了"一抹荒烟"四字，写尽此景、此情、此感。"囊括万殊，裁成一

图179 《麓山寺碑》选字（3）

图180 《麓山寺碑》选字（4）

图181 《麓山寺碑》选字（5）

相"。一般来说，简单反比繁缛包含得更多，耐人寻味得多，所谓形有尽而意无穷。所以我认为李邕《麓山寺碑》的"开阔"，主要来自"意"——意的大，也即书者心的大，不然很难解释一些结构非常紧凑严密的字，真正书写起来为什么有一种可以肆意地放开手脚尽情舞蹈的感觉。如"孝""友""摄"（图181）等字。宋代朱长文《续书断》说："邕书如宽大长者，逶迤自肆，而终归于法度，能品之优者也。"考之李邕一生，朱长文所说值得商榷。因为他忽视了李邕心灵世界的广大与心力的强大，这是一个通常的"宽大长者""终归于法度"者所无法想其仿佛的世界。李邕是

图182 《麓山寺碑》选字（6）

历代书法名迹临习指要

胆其大者、技其高者、气其壮者、性情其洒脱者。李邕是一只展翅九万里的巨鸟，不然不会敢于螺蛳壳中做道场，不然就不会在这个碑中，把有的字写到"飞舞"的状态，如"不""能""崩""叹""疲"（图182）等字。

唐玄宗天宝五年（746），李邕72岁。"时邕从侄李之芳自尚书郎出为齐州司马，杜甫再游齐鲁首访之，并邀邕来齐相晤。邕自北海而至，相见甚欢，日与同游。甫与邕杯酒相接之间，纵谈当代文学……时李白初至鲁郡，作《上李邕》诗谒见之。高适时在汶阳，邕驰书相召，适即赴临淄相聚。初秋，甫、适随邕返郡。"（朱关田《唐代书法考评·李邕年谱简表》）所谓物以类聚、人以群分，李白、杜甫、高适都是唐代乃至中国诗史上的顶级大诗人，李白《上李邕》诗写道："大鹏一日同风起，扶摇直上九万里。假令风歇时下来，犹能簸却沧溟水。"本文开头时说到林散之评价李邕书如金翅擘海，太华奇峰，真识者之言。

所以裴休说："观北海书，想见其风采。"

书法最重要的是"质"，最终目的是"味"，但最初的成功与否却往往取决于它的形式。把李邕以及他的《麓山寺碑》放到书法史的长河中去考察，直至今天，它的"形"和"质"，仍有着独立的、新的价值和意义。

李邕（687—747），字泰和，江苏扬州人。晚年官汲郡、北海太守，人称"李北海"。以行书写碑，用笔沉雄，结字峻拔，时称"书中仙手"。对后世影响甚大，有"右军如龙，北海如象"之誉。

夫天之道也東仁而首西義而成故清泰所居相於成事者已地之德也川浮而動岳鎮而安故者於安定者

麓山寺碑目文言劉于藪魯其碑有三熟碑之碍

施亮書

图184　施亮 临作

夫天之道也東仁而首西義而成故清泰所居指於成事者已地之德也川浮而動岳鎮而安故者闇所臨取於安定者已益寺大柯

壬寅夏志凱作麓山寺碑

图183 孟志凯 临作

点评：

　　孟志凯的临作（图183）点画劲练，字法生动，不足处是点画间衔接太紧，如"指""镇"等字，应在紧缩中见宽松。

　　施亮的临作（图184）有苍古气，用笔呼应连续，格局较大，布局也甚好，有巧思。字贵熟后生，施亮习字时间不长，有此开局，可喜可贺。他日熟练了，若能仍保持住现在这种气息，便非凡品。

宋　苏东坡　颍州祷雨帖

北宋元祐六年（1091）三月，东坡由杭州应诏回京。朝廷欲加重用，但东坡固辞，且重申之前屡次之请：乞早除一郡，或除一重难边郡，"惟不愿在禁近，使党人猜疑，别有阴中"。上不许。五月底，东坡到达京城，一心不愿久居京城的他借住在弟弟苏辙的府中。

当时哲宗皇帝对苏东坡到底有多好，我们从一则故事中可以略见一斑。东坡好友王巩《随手杂录》记载说："子瞻自杭召归，过宋，语余曰：在杭时，一日中使至，既行，送之望湖楼上，迟迟不去。时与监司同席，已而曰：'某未行，监司莫可先归？'诸人既去，密语子瞻曰：'某出京师辞官家，官家曰：辞了娘娘了来。'某辞太后殿，复到官家处，引某至一柜子旁，出此一角，密语曰：'赐与苏轼，不得令人知。'遂出所赐，乃茶一斤，封题皆御笔。子瞻具劄子附进称谢。"

皇帝眷遇如此，但东坡担心的事最终还是发生了。八月初，侍御史贾易又重提东坡元丰八年五月一日在扬州题诗的事，还扯上其他，并且牵连到了其弟弟苏辙，接着又有赵君锡上来帮腔。后幸有太皇太后高氏出面主持公道，题诗的论争方得宁息。又过了几天，东坡知颍州的命令发布了，并赐对衣金带马。

这样一件事，一般人碰上了心里也许会郁闷上一段时间，但天性豁达的东坡基本上认为这反倒是一件好事，他一直渴望外放的目的经此一番折腾反而实现了。当然，心中也还是不免怏怏，他在写给好友王巩的信中说：到颍州后要多著书，少自表见于来世。另外，儿子苏迨与苏过，有文章才性，因此自己要亲自督导他们。还有，自己悟到了一些养生之道，也要把它写出来。九月底，儿子苏迈赴任河间令。东坡的《颍州祷雨帖》就是在这样忧喜交织、以喜为主的情况下写出来的（图185）。

书卷分两部分。第一部分是二十六日写的"书遗迨与陈师道（履常）祷张龙公神祠事"。这部分书迹行笔沉稳，结体也颇端庄，意趣虔诚，只有最后两行中的少数字如"少变庶"三字有些放纵，"六日轼"三字有些草率。欣赏者应该注意的是，这些字尽管虔敬、端庄，但挥写时却轻松流畅，连绵不绝，流行坎止，一任自然。想象一下，要把这两种状态的美天衣无缝地兼具，该是多么高而难。

首行十个字，体如颜真卿之《祭侄稿》，其意味如大片开头时徐徐叙述故事背景的画外音，厚重而旷远。接下来，字形之大小、参差、连断，用笔的轻重，笔速的疾徐，交互出现。无大的对比，却有十分鲜明而丰富的节奏之美。临写及欣赏时，如聆听东坡之诵读，心有之，而口不能述其妙——妙不可言也。

另据苏东坡《昭灵侯庙碑》，所谓龙公乃颍上人张路斯，昭灵侯乃龙公封号。又云近岁得龙公蜕骨，因颍州本年秋旱严重，故迎龙公之骨于颍州西湖之行祠，便于吏民祷雨。

书卷的第二部分是写二十八日、二十九日事，记与赵景贶、陈履常同访"二欧阳"，作诗并论诗，文笔生动诙谐，栩栩如生。这一部分墨迹，极有可能是二十九日五人复会于郡斋时，东坡一时兴起，信笔书就，故笔致活泼生动，用笔则沉着而又痛快。最后字越写越大，末三行，放笔为之。苏东坡的真性情于此一览无余。

常见书法之病，病在整齐划一，状若算子；书法之妙，妙在整齐之中，变相迭出，也即和而不同。这一部分墨迹，让人感触最深的有两点：

一是笔势转换频繁，主要通过正侧、离合、提按等手法来实现。

"贶拊掌曰句法甚新前"一行，第一字"贶"向上斜甚，第二字"拊"稍平，依次直至第五字"句"时笔势始正。从第六字"法"字开始，笔势又开始既斜又离，

张力增大，"新"字左右偏旁大离，上下又参差特甚，产生了更大的势。最后一字"前"则返正，但下部却作左密右疏处理。再如"主簿少府我即此法也相"一行，貌似平和温雅，然因提按转换得十分频繁，特别是在一个点画中提按波折转换繁富，令人叹为观止。开头"主簿少"三字还好，"府"字一撇，由弱变壮，戛然而止，右下"寸"字之一竖，也是如此。"我"字左下部竖钩，与右中部之一撇，均不作常规处理。"即"字的提按变化更甚，左部不需多说，右下一竖，行笔至中部时重重地一按又迅速上提。"也""相"两字中的点画也是如此，重按又速提。

二是豪不弃秀。

此卷书迹，可归入豪纵一类。豪纵不等于粗略简单，也不是一味的直，须粗中有细、拙中见巧、直中有曲，豪而秀，于纵情奔放时不忘理性的回归。前面举例时说到的那一行字中的"曰"字，东坡把它写得神采夺目，起笔那纤细的一个弯绕，仿佛春日藤蔓植物头上伸出的一根嫩须。再如"季默曰有之"这五个字中，"季"是沉着干净，"默"字右中部往上一挑，别致精彩，"有之"两字，"有"字起笔的一微露笔痕处，正是承接了上面"曰"字之势，右部一环绕不作纯圆，暗含一折，再有"之"字一点与下面的衔接，也是精妙自然。即使写到神采飞扬处，也不忘精工，这是东坡此作的一大亮点。再如"既叹仰龙公之威""德复嘉诗语之不"这两行，不作一笔简单与直接。"德"字左旁，上部有那么微微的一侧；"嘉"字左中部因了翻手微微的一提，便有了风华绝代的感觉。

豪放的东坡，不拘小节的东坡于细微处的留意，实亦是他伟大人格的一个体现。他给黄庭坚写过一封信，在说了自己对晁补之文章的看法之后叮嘱黄庭坚：不可以直截了当地把意见告诉给晁补之，并不是自己怕什么，而是怕直接讲会伤了晁补之文章中一往无前的豪迈之气。因此他对黄庭坚说："当为朋友讲磨之语，乃宜，不知公谓然否？"

书卷中说到的景贶即赵令畤，当时任签书颍州公事，有《侯鲭录》八卷。"二欧"是指欧阳棐（叔弼）、欧阳辩（季默）兄弟，当时亦闲居于颍，东坡在颍时与他们日相唱和。

苏轼（1037—1101），字子瞻，号东坡。四川眉山人。官至端明殿翰林侍读学士、礼部尚书，工诗文，为"唐宋八大家"之一，书法为"宋四家"之首。

图185 宋 苏东坡《颍州祷雨帖》

图186　孟志凯 临作

点评：

　　孟志凯的这件临作（图186）已有了几分苏东坡的味道，可喜可贺！

　　孟志凯原在李邕行书上下功夫，今初涉东坡帖就能如此，可见天生有一股秀气与东坡相合。有两条建议：一是临长卷最好按范作章法临，章法也是我们须要学习的重要内容。作品中的每一个字都不是孤立存在，它与周边及整体都有关系。二是临习时上下字之间要贯气，左右行之间要有呼应。

宋　黄庭坚　经伏波神祠诗

　　文徵明说黄庭坚行书《经伏波神祠诗》是黄庭坚晚年的得意之作，雄伟绝伦，字中有笔，得"折钗""屋漏"之妙。所谓"字中有笔"，我以为是指落笔干净、肯定，从心所欲而不逾矩，无心自达如庖丁解牛，书写效果非借偶然与侥幸，而是一切尽在掌握中，是笔笔落到实处的水到渠成。到此高度后再往前一小步，即是"道"。

　　黄庭坚此作，有李北海《云麾将军碑》及焦山《瘗鹤铭》形意，但欹侧、大小、纵敛、提按、刚柔变化更多，有强烈的个人风貌。

　　先说一行之中字姿的变化。

　　"下有路上壶"一行五字，每个字的俯仰都有不同；紧挨着的"头汉垒"一行三个字则基本一致；"瓜葛又尝"与紧邻的"分舟济"两行，向右上取势角度略有不同，但左右错动的变化较为明显。再如"不可多作"与"劳得墨潘"两行，均由上左渐次向右下行笔，变化多样又能协调统一（图187）。

　　次说上下字之间的衔接。

　　本帖中上下字之间比较频繁地出现互相穿插的情况，犹如榫卯。如"少游""师洙""来气""不成字""老人""泥深"（图188）等字组，上下字之间，或疏或

图187　《经伏波神祠诗》选字（1）

图188 《经伏波神祠诗》选字（2）

密，点画相互嵌合，使得行气松紧自如，如风筝不断线。

独个字的造型，中宫紧缩，四面开张，呈辐射状，且多奇姿。一字之中，有特别富有神妙趣味的留空：如"竹"字左右偏旁间的空白，"像"字左下之空，"舟"字左侧上下部之空，"淮""须"二字的左中下之空，"涨"字的左下之空等。帖中以三点水作偏旁的字有十八处之多，写法无一相同。这种似无意而实有意的变化意识，是李北海与《瘗鹤铭》所不具备的。苏东坡说黄庭坚是以平等观作欹侧字，以真实相出游戏法，也许其中的"欹侧"与"游戏"，恰恰是黄庭

图189 《经伏波神祠诗》选字（3）

坚艺术主张之所在（图189）。

超长的舒展之笔与大胆的断笔，是黄庭坚点画书写的两大特点。前者利于造势取妍，后者能增加字的含蓄之美。前者如"余""都""沙""少""会"（图190）等字，风神洒荡，势若飞动，似有苍凉之感。有人提出黄庭坚的这种"长枪大戟"式笔法是一种习气，也易使后学者形成习气。这个问题不能一概而论，要看如何学如何用，好比火药，有人用来开矿，有人用于战争，有人用来制作烟花爆竹，运用之妙，存乎一心。李刚田先生曾对我说："我当年学黄庭坚，很多人觉得不妥，有非议，但现在看，如果没有学黄庭坚，就没有现在的李刚田。"黄庭坚的这两个特点，应该是师法自然的结果。据其自述："及来僰道，舟中观长年荡桨，群丁拨棹，乃觉少进，意之所到，辄能用笔。"黄庭坚师法"长年荡桨"与"群丁拨棹"，师法的不是桨与棹的外在形式，而是这一自然（人事）现象的完整过程，这是一个活的生命运动过程。字法实而劲，劲而活，俊美之极，或如苍鹰展翅，或如潮卷潮涌；章法波动奋发，绵绵不绝，富有生命的节奏之美。后者如"流""阅""乡""多""壶"（图191）等字的断笔处，一如荡桨时拉桨至最靠近身子时的停顿转换间歇，又如收棹时双手交换位置时

图190 《经伏波神祠诗》选字（4）

图191 《经伏波神祠诗》选字（5）

的间歇。一字之中断处有多有少，有略呈走向者，有省略者，有在行进过程中若断若连者。断并非无，是简是藏，是化实为虚，是暗示，是谈话中间的静默，是乐曲中的休止。

明代张丑《清河书画舫》载有一则《经伏波神祠诗》跋语："山谷晚年书法大成，如此帖毫发无遗恨矣。心手和调，笔墨又如人意，譬泰豆之御，内得于中，外合马志，六辔沃若，两骖如舞，锡鸾肃雍，自应武象。既不入驱驰之范，亦非诡遇者之所知也。范成大至能题于此。"此帖确实无愧于黄庭坚的得意作，要在健、厚、活、劲、新、雅，用笔结字、布局运意，无不自然如意，分寸把握得恰到好处，与他的另一件行书名作《寒山子庞居士诗》不相伯仲。

临习此帖，当首重点画之美，尤其是长笔画，须中实而活，波动自然，劲力达至笔尖，不能怯懦苟且。断笔须似无实有，笔断意连，形去气存。又宜重其姿态生动，关注留白的多样、随机、巧妙。

黄庭坚的书法富有韵味，然韵味非形求而能得，近年学黄庭坚者甚多，但大多如枯蛇桂树，乏味单调，气格寒俭。清代周星莲《临池管见》说："黄山谷清癯雅脱，古淡绝伦，超卓之中，寄托深远，是名贵气象。凡此皆字如其人，自然流露者。"书外功夫，技进乎道，不必多言。

黄庭坚（1045—1105），字鲁直，号涪翁、山谷，洪州分宁（江西修水）人。官吏部员外郎，与苏轼并称"苏黄"。工真、行、草书，为"宋四家"之一。

图192 孟志凯 临作

点评:

孟志凯这件临作(图192)有姿态,也有精神,所须切记者:一行为整件作品之一局部,一幅当为一浑然之整体。

附四

长年荡桨　群丁拔棹

黄庭坚,与苏东坡、米芾、蔡襄并称为"宋四家"。他曾自述学书经历说:"及来僰道,舟中观长年荡桨,群丁拔棹,乃觉少进,意之所到,辄能用笔。"以前碰到这一段文字,联想到的只是黄庭坚书法中的那些写得超长的笔画,如撇、捺、横、竖,像划船的桨、撑船的篙。近日为写一新书,反复临写黄庭坚行书《经伏波神祠诗》,忽悟那段话中的"长年荡桨,群丁拔棹"八字不简单,大可玩味。

荡桨的动作主要是双臂尽力前伸然后用力回拉，对应到书法用笔，分别是纵和敛。尽力前伸——纵，轻而快；拉回身边——敛，沉而缓。手臂及桨的运动轨迹，是一个完整的椭圆，笔力和行气随动作呈多变的曲线状，包裹流转，并不外泄。由此联想到黄庭坚的行书：结构中宫紧缩而四面开张，呈辐射状；紧缩处密不透风，开张处海阔天空；运笔时急时缓，时轻时重，时刚时柔，富有强烈的节奏之美。正好可与荡桨动作相对应。黄庭坚的字极具姿态美，一行之内，数个字的气势走向、欹侧大小也多变化，上下字之间，多作榫卯状的嵌合，不禁让人联想起荡桨人随着荡桨动作而不断变换着的身姿。看黄庭坚的一行字，则真像一幅《长年荡桨图》。

"棹"字在这个语境中当指其本义，船用撑杆，也就是我们常说的撑船用的篙子。棹在水中有浮力，所以拨棹的动作轻快麻利，又由于是"群丁"，即撑船人非止一个而是数个，所以每一个"丁"在拨棹时都要快、准、稳，丝毫不能乱，不然棹与棹会碰撞打架，影响行船的速度与安全。有了这样的认识后，再看黄庭坚书作中那些纵放而互不相犯的超长笔画，尤其是那些超长的横画，起起伏伏，如流水般前行，书写它们时的感觉不就是活脱脱的"群丁拨棹"吗？如此，再欣赏黄庭坚的晚年精品《跋黄州寒食诗》《松风阁诗》，眼前分明是一幅幅精彩生动的《峡江棹歌图》！

黄庭坚是宋代文化伟人，他的诗与苏东坡并称"苏黄"，江西诗派的后人称杜甫与他、陈与义、陈师道为一祖三宗。他的影响不仅在士林，还渗透到了禅门，南宋初僧人可观的《自赞》诗："反着袜多王梵志，得人憎是孔方兄。灰头垢面只如此，也好一枚村里僧。"诗中前两句的用典与句法，就来自黄庭坚。黄庭坚的书法经历过四个阶段：开始的20年以周越为师，抖擞俗气不脱；后来看到苏子美真迹，遂得古人笔意；再后来又看到张旭、怀素、高闲的墨迹，悟得笔法；最后是由自然造化而悟书法，自铸新风，观长年荡桨而得笔法即此类。他曾自言寓居开元寺之怡偲堂，坐见江山，于此中作草，似得江山之助。

宋　米芾　米帖数种

米芾书风清新开朗，与用笔时提按反差大有关系。以《蜀素帖》中的"吴江垂虹亭作"一段为例（图193），提按起伏之变化遍及每一个字、每一个点画，且幅度都不小。变化如此之丰富，涉及每一个字，却能整体和谐，其中定有诀窍。米芾自己总结说："吾书小字行书，有如大字。唯家藏真迹跋尾，间或有之，不以与求书者。心既贮之，随意落笔，皆得自然，备其古雅。"又总结自己写大字的经验说："世人多写大字时用力捉笔，字愈无筋骨神气，作圆笔头如蒸饼，大可鄙笑。要须如小字，锋势备至，却无刻意做作乃佳。"这两段话中的关键句子是"随意落笔，皆得自然"以及"锋势备全，却无刻意做作乃佳"。稍作阐释：写小字行书要像写大字一样了无挂碍，天高地阔，不要因"小"而局促、心慌，要有在螺蛳壳里做道场的胆气与手段。写大字时则要像写小字一样轻松，不能胆怯紧张，畏之如虎，抓笔时就像抓住了救命稻草一般。总之，要胸有成竹，既藐视之，又重视之，放胆写去又自然而然。米芾在《多景楼》诗帖中把一个"鳌"（图194）字左中部的"方"放到最后写，堪称"奇葩"，大概就是他这种艺术思想结出来的果。

米书墨法的要诀在一个"活"字，书写时墨色不能太一致，通篇漆黑，会让人产生闷气的感觉。墨法的活与笔法的活是息息相关的，要有流动感，不然即使有枯湿浓淡的变化，也是死墨和败墨。墨气随笔势而动，笔势随书家的心意而动。具体到操作，待用之墨不一定事先在砚台里按水墨比例调匀，每一次蘸墨蘸水要不均等，书写时也不要稍见乏墨即去蘸墨，要随机而为，笔随心动，墨随笔化，墨法便活。米芾说："字要有骨格，肉须裹筋，筋须藏肉，秀润生布置，稳不俗，险不怪，老不枯，润不肥。"这一段话似也可用来谈墨法。

学习米书，首先怕不想（不思考），其次怕想得太多。许多学书者属于后者。曾有一个朋友，在短短的10天之内，除不断地向我发送临米作品外，还向我打听过的碑帖有《松风阁》、《书谱》、北碑、《峄山碑》等，还希望我谈谈书法与音乐的关系，同时给我发来别人有关临帖的链接。贪多反乱，过急多失。应该先把手头的

图193 《蜀素帖》选段

图194 《多景楼》选字

图195 《吴江舟中作》选字

图196 《临沂使君帖》最后两行

"米字"一点点地学好，有个初步的体会，在用笔、结构上打下初步的基本功，再用这些积累加上别的学科的积累，去琢磨学习新的经典作品，这才是扎实的做法。联想到眼下各地每年都要搞那么多学术讲座，听的人不少，人的信息量是大了，但不坐下来认真读书，因此能几个人有真正的进步？倒是不少人把"浮夸"两字学会了。具体到临帖，就两点：注意笔的提按以及字法的于不平中求平。道理正如王阳明所谓："凡工夫只是要简易真切。愈真切，愈简易；愈简易，愈真切。"

学的时候最怕把经典简单化，笔法、字法、章法、墨法、书写状态、艺术思想都应在关注研究之列。运用于创作的时候又怕把问题复杂化，其实只要保持良好自然的创作状态即可。

米芾的书风浪漫生动，他有一诗云："要之皆一戏，不当问拙工。意足我自足，放笔一戏空。"他的名帖《吴江舟中作》中一个大大的"战"字（图195），《临沂使君帖》中的最后两行（图196），如果没有"游戏"的心态，根本不可能有此等新奇创造之美出现。这首诗是解开他书法魔术之美的一把钥匙。

米芾（1051—1107），初名黻，字元章，号襄阳漫士、海岳外史等。祖籍太原，迁居襄阳，后定居镇江。以其母侍奉宣仁皇后藩邸旧恩，得补含光尉。曾任书画博士和礼部员外郎，人称"米南宫"。狂放有洁癖，故又称"米颠"。行草书得力于王献之，有"风樯阵马，沉着痛快"之评。

图197 王玉洁 临作

图198 张伟 临作

图199 吕昆彦 临作

图200　孟志凯 临作

点评：

　　王玉洁临的《多景楼诗帖》（图197）率性爽利又不失文雅，通篇浑然一气。如果注意一下提按，特别是"按"得再大胆一些，相信会更佳。

　　从张伟的临作（图198）中可以看出他写行草的才情，"笔"和"形"都手到擒来。有些撑大的点画显得不够充实，空空落落，如"未""翼""移"等字。笔不到气亦应充满。

　　吕昆彦临的《蜀素帖》（图199）墨气饱满，笔法结体自由中有理性，入乎其中又能出乎自由，这是一个非常理想的临帖状态。有点像吴琚学米书。今后要注意行和列的安排规律，写这一类行书，行列还是分明一些为好。

　　孟志凯临的《蜀素帖》（图200）比较逼真。平时做事的细密风格也体现在这一件临作中。或许将来的孟氏书风会以此帖为基础再发展开去也未可知。有两条建议：一是临帖要注意细节，又不能为细节所拘。二是需要学一些厚朴风格的汉隶，以强骨骼实内涵。

宋 米芾 学书帖

宋代大书家米芾行书《学书帖》是学习行书的极佳范本，其对技法的演绎和书写时风度的展示，胜过被誉为他书写成就双璧的《苕溪诗帖》与《蜀素帖》。

图201 《学书帖》选字（1）

《学书帖》字法俊美，风神洒脱，如一彬彬儒雅又生动活泼的青年男子。提按纵敛，把握得恰到好处，有抑扬顿挫之美。

纵者必尽其势：如图201中"奴"字的第二笔全力向右上伸出；"泽"字最末一笔往下尽力拉伸；"使"字最后两笔撇和捺，形态和力感均异于常情；"成"字有一个长长的斜勾，势如破竹，痛快淋漓。

敛者必凝其气：如图202中"书"字中下部密而有序；"筋"字上、下各自团成一气，中间留出的空地仿佛有气流盘旋其中，联结上下；"颜"字左右偏旁如人两额相抵抱吻；"紧"字自起笔至最后一笔，气流有多次起伏开合，但不外泄。

还有的在一字之中有伸有缩，互相配合，妙趣横生。如图203中"趣"字，最下方一笔为纵笔，中间的"耳"则表现为敛；"慕"字，均上下放纵，中间收敛。也有似纵非纵，似敛非敛的，如图204中"锺""师""学""相"，仿佛是"欲说还休，却道天凉好个秋"。

图202 《学书帖》选字（2）

图203 《学书帖》选字（3）

图204 《学书帖》选字（4）

　　《学书帖》在布局方面的疏密变化主要靠字形的大小错落、姿势变换所体现的字与字之间的揖让关系获得。或如蹲，或如倚，或如立，或如行，或如奔，似有作者的匠心安排，又似原本如此。随着《学书帖》的笔触作纵横驰骋，就像在跳一支明快的舞蹈，身心俱爽。字组"风神皆全"（图205）是抬头、挺胸、甩手、身子上耸；"犹如一佳"（图206）则是舞者在作快乐的旋转。有时又如一幅美丽的画，截取"锺方"至"也篆"一段（图207）试加以想象："锺方而师"四字是神圣的音乐从远处飘来，"师宜官"三字是在乐声的伴送下出浴的男女，"刘宽碑"三字仿佛壮伟茂密的大树营造出清幽的环境，"篆"字好像长满了林木的石坡，"是也"二字则是水雾缥缈的池塘，是整个画面的眼睛。让人不禁想起美国哈德逊河画派阿瑟·杜兰德的名作《山毛榉》。

　　米芾曾入宣和内府，得以遍观古人名迹，又工于临移，至于乱真。对于人称其书为"集古字"，他是这样"解释"的："盖取诸长处，总而

图205 《学书帖》选字（5）

图207 《学书帖》选段

图206 《学书帖》选字（6）

成之，既老，始自成家，人见之不知以何为祖也。"（米芾《海岳名言》）学书法必须从学习优秀传统始，不"集古字"，则所见必不广，所学必不扎实，日后想总而成之，自成一家，必少坚实的基础和充足的底气。"集古字"不是泥古不化，入而不出，甘做古人之奴，"集古字"是学好书法必须经历的一个过程。当今不少学书者以"集古字"为最终目标，投机而取巧，侥幸而获成功，最后葬送的却是自己。

从《学书帖》的字法和笔法看，米芾通过"集古字"这一方式，汲取古人的智慧，以期烂熟于心，然后结合自性，自由无碍地随意落笔，如水入海，自然精进，终于卓然成家。这条成功之路，就是老一辈书家常说的"水到渠成""不求

新而自新"。

美国作家爱默生在其成名作《论自然》一书中说："艺术是经过人类加工的自然。在艺术作品里，人类将自然之物原初的美展现出来。"书圣王羲之的书法，展现的是汉字书法原初的美，就像一处经过人类适当修剪整理后的风景；米芾展现的是书法的"艺术"美，是用自然之法对已有的"人工"进行美化，以期取得犹如回到原初一般的天成之美。《学书帖》的最后几个字"大不取也"，无疑已实现了穿越，达到其至超越了这一境界。王羲之与米芾，所处时代不同，成功的路径也有别，但追求的目的始终都指向书法的"艺术美"。现在早已不是王羲之的魏晋，也大不同于米芾的宋朝，学书者面临的更多是"人工"而非"自然"，米芾用"自然"来改造"人工"，最后达到"自然"的方法无疑是有启示意义的，这就是我之所以举此帖为学习行书最佳范本的理由。

《学书帖》的文字内容亲切如话家常，是米芾珍贵的学书心得，录如下：

学书贵弄翰，谓把笔轻，自然手心虚，振迅天真，出于意外，所以古人书各各不同。若一一相似，则奴书也。其次要得笔，谓骨筋、皮肉、脂泽、风神皆全，犹如一佳士也。又笔笔不同，三字三画异，故作异；重轻不同，出于天真，自然异。又书非以使毫，使毫行墨而已，其浑然天成，如蓴丝是也。又得笔，则虽细为髭发亦圆；不得笔，虽粗如椽亦褊，此虽心得，亦可学。入学之理，在先写壁，作字必悬手，锋抵壁，久之必自得趣也。

余初学颜，七八岁也，字至大一幅，写简不成。见柳而慕紧结，乃学柳《金刚经》，久之，知出于欧，乃学欧。久之，如印板排算，乃慕褚而学最久。又慕段季转折肥美，八面皆全。久之，觉段全绎展《兰亭》，遂并看《法帖》，入晋魏平淡，弃钟方而师师宜官，《刘宽碑》是也。篆便爱《咀楚》《石鼓文》，又悟竹简以竹聿行漆，而鼎铭妙古老焉。其书壁以沈传师为主，小字，大不取也，大不取也。

元 赵孟頫 楚辞·远游

大家都知道学习书法应该"取法乎上",但一般意义的"取法乎上"并不能适用于所有情况,必须辅之以"对症下药""因材施教",方会有好的效果。处于不同阶段、不同层次,目的不同、"才性"不同的学书者,需要接受训练的重点应该是不同的。有的偏向于用笔的技巧法则,有的偏向于结构造型,有的偏向于体势变化,有的偏向于风格追求,有的偏向于对书作内在意蕴的关注⋯⋯

元代大书家赵孟頫(1254—1322),字子昂,号松雪,于诗、文、书、画、音乐都有精深造诣。赵孟頫五体均擅,尤以真、行二体成就最高,对于那些在笔法、结字方面渴望达到精致级别的学书者,赵孟頫的小行书通常都是不错的范本,如他的行书《楚辞·远游》。该作纵27.5厘米,横289厘米,劲朗俊美,从体量上考量,也是字数众多,足供临池取法之用。

赵孟頫曾有一句名言:"书法以用笔为上,而结字亦须用工。盖结字因时相传,用笔千古不易。"《兰亭十三跋》中赵孟頫的用笔,中锋为主,很少侧锋,即使用侧锋,也多为微侧,这就保证了他笔下的点画有纯粹俊朗之美。此卷用笔提按相当频繁,每一个字中都含有许多程度不同的提按,此一字组与彼一字

组，此一字与彼一字，提按效果各有不同，试析数例：

图208中第一行，"勤往者余"四字的提按属中性程度，变化不大；接下来的"弗及兮来者吾"数字，以相对的重按为主，按中有提；"不闻步"三字又处于中间状态；第二行中的"徙倚而遥"数字以提为主，提中有按，其中尤以"倚"字变化最大。

图208 《楚辞·远游》选段

历代书法名迹临习指要

又有一个字中提按对比反差强烈的,如"娟""倏""女""郁""举"(图209)等字。这类字字数不多,但星布其间,顿增趣味。

图209 《楚辞·远游》选字(1)

还有以极精细之笔触书写,给人以妩媚、灵活、精绝的鉴赏体验。如"逝""长""衡""咸""乡""骖"(图210)等字。

图210 《楚辞·远游》选字(2)

也有整个字都笔画粗壮的,如"进""二""惝""承""耿"(图211)等字,出现次数较多,为整件作品增添了阳刚之美。

图211 《楚辞·远游》选字(3)

相信以上这些都是他书写技巧的一个部分。赵孟頫的小行书单个字一般都有丰富的变化,这是临习者需要关注、学习的重点,但从整件作品看,字与字之间变化不多,一字万同,有平淡无奇之嫌,但刚才所评析的他的那些做法,多

多少少能破除一些因雷同而产生的塞闷之感。

《楚辞·远游》是一篇思想比较复杂的作品，有学者认为不是屈原的作品，清人胡濬源认为："屈子一书，虽及周流四荒，乘云天上，皆设想寓言，并无一句说神仙事。""《远游》一篇，杂引王乔、赤松，且及秦始皇时之方士韩众，则明系汉人所作。"细味诗歌，想象恢宏，情感沉郁热烈，低回哀怨，诗境则云光霞彩，繁复凄迷。这样的诗歌，本不能采用一般的笔调去写，但赵孟頫于此似乎视而不见，毫不在意，照样平静从容，娟美流绮。此作笔墨形式与文学内容没能做到统一，更没有互相激发，孕育出奇异的艺术之花。

形式与内容的关系，是所有艺术的中心问题。书法作品的形式（用笔、结构、布局、墨色）同时又属于作品内蕴的一个部分，但远不是全部，也不是特别重要的组成部分，以此而论，赵孟頫此作便不是一件十分成功的作品，但这不妨碍我们仍可从中学习他的用笔技巧。

赵孟頫是一个熟练且高明的书手，对于《远游》一诗中频繁出现、笔画简少的"兮""而""之""以"等字，不刻意变换写法，不避重复，只在点画的粗细、笔姿的仰策等方面做些随性自然的变化，同中有异，有从容和谐之美。

赵孟頫（1254—1322），字子昂，号松雪。浙江湖州人，官翰林学士承旨，荣禄大夫。博学多识，书画成就尤高。书法诸体皆擅，出晋入唐，结字秀丽，对后世影响很大。

明　陈道复　滕王阁序

　　一般而言，五体之中草书最具有抒情性，行书则最易表达丰富、复杂的情感。《滕王阁序》为"初唐四杰"之一王勃所作，仰观天地，俯察万类，若以篆、隶、楷三体书之，则很难表现文章的阔大雄放。若以草书书之，与王勃的灵气才气倒也相合，但会因过于放纵无迹而与文学内容难以契合；现以行草书之，则既能表现千里逢迎、高朋满座的热闹，桂殿兰宫、绣闼雕甍的繁华；又能物与情融，表现落霞孤鹜、秋水长天的辽远虚旷，唱那胜地不常、盛筵难再的无可奈何之歌。

　　册页共16开32页，纵约29.2厘米，横17厘米。从开始到最后一笔，全部笼罩在浓浓的情绪氛围中，因此对此作之章法不能做一般性的技术分析，因为它是书家此时此刻情感的产物，章法字法，为情所驭，神出鬼没，难以理出头绪，找出规律。换个说法：若让陈道复再书《滕王阁序》，章法节奏将会与此作有很大的差异。纵情而书的作品大多有此种特点。

　　作者用笔，完全不受技法规则所约束，不避败笔、险笔甚至俗笔，任心自运，以写情怀。在此作中，我们找不到对起承转合的遵守，满眼都是不确定的、

图212 《滕王阁序》选段

饱蘸浓情的点画线条在纸上狼奔豕突。但我们又必须注意到：作者出身于诗书之家，家藏名帖甚富，于书法之技巧受过极为严格与高明的训练，此作中那些看似毫无法则的挥运、任其自然的变化，实是对原有技法突破后在高段位上的另类回归。极重极粗之笔与极轻极细之笔魔方般的组合，让人享受到一种全新的审美体验——素面朝天与变幻莫测，其底气是才情的高、人格的真和情操的美。这种美是那些循规蹈矩的书者做梦都无法想见的。若单论笔法，似有多处不足，如从"命途多舛"至"窜梁鸿"（图212）一页，"途"字中下部迟重含混，"飞"字右下方一上提生硬单薄，"封"字又疏放无力。然其又何尝不精于笔法？如"多"字之圆浑劲健，"谊"字之提按有致刚柔相济，"窜"字之沉着翻折，"舛""于"之精妙入于毫发。

此作结字，亦由情感来控制和驾驭。有时极"笨"，如"发""眄""樽"（图213）等字；有时极"巧"，如"势""峦""水""汀"（图214）等字；有时极纵肆，如"无""声""川""纤"（图215）等字；有时极轻捷，如"彭""珠""霞""与""书""云"（图216）等字；有时是极美的创造，如"泉""彭""齐""雕"（图217）等字。还有形状极相近的字，在精细处有着精准的区分，如"胜"与"滕"（图218）二字，在右下部有极微小的区别。当然也有如汽车飞驰一时刹车不住而造成的"败"笔，如"云""意""海"（图219）等字。

图213 《滕王阁序》选字（1）

图214 《滕王阁序》选字（2）

图215 《滕王阁序》选字（3）

图216 《滕王阁序》选字（4）

图217 《滕王阁序》选字（5）

图218 《滕王阁序》选字（6）

图219 《滕王阁序》选字（7）

　　玩味此作，不得不佩服陈道复在倾情书写时还兼顾到的种种区别与变化。无论是用笔还是结字，镇定和谐，放达而不粗糙，纵情而不紊乱，这种豪情气度，绝非一般书家所能有。临习此作，最好用"意临"之法。

　　多年前初见此，不甚爱。后有事无事，取出翻翻，或临上一两遍。开始是取其笔法之灵活多变，后关注其字法的不落常形，现在则会随着其笔触之起落，或血脉偾张，或喟然长叹。会心其不落常情矣。

　　陈道复（1483—1544），名淳，字道复，别号白阳山人。江苏苏州人。其书初学文徵明，行书学杨凝式、林藻，草书学怀素，不为人所役。经学、古文、诗词、书画皆入妙，写意花鸟一路，画史上有巨大影响，与其后的徐渭被并称"白阳青藤"。

明 王宠 韩愈送李愿归盘谷序

　　王宠的行草长卷《韩愈送李愿归盘谷序》在他的作品中是一个异类，也是明代书法中的一个奇迹。长卷为纸本，154行，509字，尺寸为25.8厘米×1107.1厘米，现藏台北"故宫博物院"。

　　印象中王宠的书法是温雅敦厚的，属于笑不露齿一类，鲜以张扬开放、盘旋飞腾的形象示人，此卷可用书情并茂、神采飞扬来概括，究其因，是韩愈的文，深深地打动了王宠的心，点燃了他雪藏已久的人生梦想和激情。

　　长卷开始没多久，大约在整个长卷的四分之一处，写李愿对"大丈夫"的"言说"，大概是触动了书家的人生之痛，引发了对自己人生遭际的联想，他突然变得激动起来。在书写大丈夫居于朝堂，佐天子出令，出巡时则威风八面那一段文字时，书迹点画遒纵、飞动、张扬与结字布局的紧密、拙重相间杂，当是其复杂心理的体现（图220）。在写到大丈夫因不得意于时，穷居而野处时，那些龙腾虎跃般的线条是多么清新、壮健而美妙啊！仿佛是在书写自己理想中的生活，是在赞美自己高洁的节操（图221）。当书写完那段描述为求官而伺候于公卿之门者种种丑态的文字之后，他又一次用阔大飞舞、如入无人之境的书迹来表达自己对高洁情操的肯定，对处污秽而不知羞者极度的不屑（图222）。

图220 《韩愈送李愿归盘谷序》选字（1）

图221 《韩愈送李愿归盘谷序》选字（2）

图222　《韩愈送李愿归盘谷序》选字（3）

　　王宠与兄履约早年同学于蔡羽，居洞庭三年，后又读书于石湖之上20年，非省侍不入城市。其所交者皆一时名流，如文徵仲、唐伯虎、祝枝山，又受知于郡守胡孝思，可是科考八次，八次铩羽而归。文徵仲长王宠24岁，折辈行与之定交，说他志之所存，不仅仅以文传。由此可见，青年王宠原本是想于国于民有所作为的，可命运却偏不如其意，不仅为他堵死了入仕之正途——科考，还给了他一个善病多病的身。履吉履吉，吉在何方？

　　王宠此卷不仅精神气势不同以往，于字法也多有创新，除因得"意"而忘"形"这一因素外，也与他不同于时人的取法古人的途径和方法有关。明代学书者面对的书法传统较为丰富，有以锺繇、"二王"为主的晋人传统，有以赵孟頫为代表的元人传统，还有取法宋人的，如董其昌、王铎等书家。王宠心高气傲，于宋人之后一字不窥，把主要精力集中在对晋人之法的吸取上，他专注的宝藏是《淳化阁帖》。每遇阁帖不尽如人意处，便加入自己的理解和想象，于是新意由此而生。长卷中的"甘""我""出""秀""眉""妍""有命"（图223）等字即是。这一条出新之路还可以给我们以更多的启示，比如如何面对民间书法文化遗产？如何面对有明显不足却又有独特之处的书法遗存？

图223 《韩愈送李愿归盘谷序》选字（4）

图224 《韩愈送李愿归盘谷序》选字（5）

图225　《韩愈送李愿归盘谷序》选字（6）

　　综合起来看，无论在生活中还是在艺术创作上，王宠不像祝枝山，他不是一个放浪于形骸之外的人。相对单纯的人生经历，使得他的点画有一种纯真之美。他谨守古训、古法，比如碰到同样的字，尽量避免雷同。长卷中有一段，有四个"不"字正好聚在一起，而且还同时处于行首，王宠于是施展了变化手段（图224）。还有几个相邻的"于"字，他也有意做了变化处理（图225）。可见他在创作时，即使处于情绪奔涌的状态，也要保持着相当一部分"理性"。

　　频繁的"行""草"交替穿插，也是此卷的特色之一。作行书时是很本色的"行"，甚至是行楷；作草书时是很本色的"草"，甚至是大草、狂草。字随情生，转换自然，在客观上起到了丰富形象、强化节奏的作用，产生了堪称完美的"沉着痛快"的艺术效果。

　　王宠（1494—1533），字履仁，后改履吉，号雅宜山人。江苏苏州人。累试不第，以诸生入太学，世称"王贡生"，书法楷、行、草皆精。

明　陈洪绶　梅花书屋拥兵车

设想如果把历代书法名迹张挂于一室之中，正巧其中又有明末陈洪绶的行书七言绝句《梅花书屋拥兵车》一作（图226），这件作品在气势冲击力上不占优势，但在美学风格上无疑十分独特与抢眼。尤其是书作弥漫出的仙佛气，犹如一张无形的大网，兜头罩将下来，使人无可遁逃。

此作如深山老梅，矫矫虬逸，虚静简远。黄钺《二十四画品》"冲和"一品系诗曰："暮春晚霁，赪霞日消。风语虚铎，籁过洞箫……举之可见，求之已遥。得非力致，失因意骄。"正可谓此也。

此作字形，瘦削、奇古、自然，有的字若弱不禁风、不胜罗绮，然分明劲力内敛，神采奕奕。如第二行的"有""梅"及第三行的"霜"、第四行的"华"等字。

在字之结构的疏密安排方面，有意无意地加大疏密反差。如第一行中的"梅"字，左右偏旁相离较开，右偏旁上部又有意加密；"花"字上部紧缩，下部夸大；"屋"字中部一小块有意密不透风，上下却疏。再如第二行中的"无"字下半部，突然拉出一大片空白，又不规则，构成一个奇妙的空间。再有第三行中的"浓""霜"，第四行中的"画"等字也是如此。

图226　明　陈洪绶　《梅花书屋拥兵车》

　　另外，运用正侧、错落等手法，制造动感，强化趣味。如第一行中的"拥"，第二行中的"己""无"，第三行中的"醒""浓"，第四行中的"画""梅"等字，设想如作平正端稳的处理，那将是多么乏味。

　　字的结构是小章法，是构成整幅作品布局的"细节"，陈洪绶作为一位书画大师，妙于此法而又不露丝毫痕迹，仿佛"本来即如此"。整幅粗粗看来，似乎均匀疏朗，平平无奇，但在落款处，却出现了"石破天惊逗秋雨"一般的笔墨，即

"洪绶书似"四字。四字虽极小，写得却极草、极灵、极活，若大草地上舞蹈着的几个精灵，诗意盎然，又如暗夜的一颗孤星，被遥遥地无依无靠地抛弃在夜空中，夜幕因之而辽远，因之而顿生光辉。它的出现，打破了原先的均稳平静，诞生了奇宕之美，又使画面产生很深很深的纵深感。

此作行笔，纡徐从容，优游不迫，若山间小溪，缓缓流淌。字里行间，氤氲着一股冲和之气。再有，第一行中的"兵"、第二行中的"家""梅"、第三行中的"雪"等字，柔腴婉美，举手投足间有生气溢出。又有第一行中的"书"、第二行中的"叔"、第三行中的"屋""残"等字，多用折笔、提按之法，瘦硬劲挺，风骨凛然。两相结合，于拙中见媚，美感更臻丰富，耐人寻味。后世弘一法师的行楷书，字形颀长，或许是受了陈洪绶的启发也未可知。

陈洪绶书作中表现出的"冲和"之美，表面上看是"形式"感的问题，其实高下全取决于"不可见只可感"的境界，这是刻意求新者所不能达到的。"举之可见，求之已遥"，"遇之匪深，即之愈稀"。清代包世臣将陈洪绶的书法归在"逸品上"，评之曰："楚调自歌，不谬风雅。"有人经过分析，认为陈洪绶的书法从欧阳通的《道因法师碑》出，中年参学怀素，兼收褚遂良、米芾之长，并得力于颜真卿的"三表"。我认为，像他这样极具创造性的书画家，师法过谁并不重要，因为在他们而言，这些都只是为了锤炼笔墨基本功、通晓艺术基本法则而做的训练而已。他们向来能化己为我，我为主宰。他们的风格，是心性的直接反映，是"吾自写吾字"。陈洪绶曾有《戏书问骆周臣乞笔》诗云："时作近体诗，精工较昔易。日书求政人，人必酌我醉。醉后便疾书，攫书者如市。有此好情怀，书法出新意。"如此的轻描淡写，正显出他内心过人的强大与自信。

陈洪绶（1599—1652），明末清初著名书画家、诗人。字章侯，号老莲。浙江绍兴诸暨人。崇祯年间，曾任内廷供奉。明亡后入云门寺为僧，后还俗，以卖画为生。人评其人物画成就在仇英、唐伯虎之上，"力量气局，超拔磊落"，"明三百年无此笔墨"。

明 徐渭 女芙馆十咏

这是一件非常有趣的作品，欣赏它就像看一出戏，几个角色轮番上场，演员与导演却原来是同一个人。

从标题算起，前面六行，情绪较为稳定，用笔流丽兼沉着，像不紧不慢的开场的锣鼓。从第七、第八行开始，演员完全进入角色，与周边场景融为一体，开始"眉飞色舞"起来，以上是咏芙蓉。第九至第十五行是咏菊花。第九行上半段，书者把情绪稍作归拢，又迅即反弹，较前放纵。第十行一开始一个"遗"字，字法较正，字形也不算大，然平中寓奇，厚重宽博，如大将军登场时威风凛凛的亮相，自有英雄气概激射而出，起到了稳定眼前局面的作用（图227）。接下来的字有的极小极紧，仿佛紧密的鼓点，有的极大极纵，让欣赏者的心一直吊在嗓子眼上，不上又不下，一直到第十四行，方又归于平静。第十六行至第二十二行是咏芭蕉，承袭前面的势态风格，但结字与用笔开始出现小幅度高频率的变化。第二十三行至第三十行为咏玉簪花，章法如其所画之《墨葡萄》，闲抛乱掷野藤中。第二十七行"俱映"二字字法极疏离，第二十八行"一不施"三字作大攲大侧，恰如剧中极紧张的某个瞬间，书作的格局也一下子张大了许多（图

图227 《女芙馆十咏》选段（1）

228）。第三十一至第三十八行是咏谖（萱），剧情复归平静正常，神态从容，演员动作的幅度变大，开合自然轻松。第三十九至第四十六行是咏藜（图229），前面那位自唱自做的演员似乎有些意兴阑珊了（第三十九至第四十二行），一转身，突然换成了另一个角色登场（第四十三至第四十六行）。第四十七至五十四行，角色又换，如一个老生在不紧不慢咿咿呀呀地自唱。此段是咏鸡冠花。第五十五至第六十一行角色再变，这位爷的脾气可不太好，下手也重，幸好一会儿工夫他自个儿觉得有些兴味索然（第六十二至第六十四行）（图230）。第六十五行至第七十二行是咏野葡萄（图231），这回上台表演的是一位老儒，虽然经纶满腹，但是时运不济，屡试不售，好在此刻他气和心平。回顾以往，他觉得自己就像那野葡萄中的一颗，开花结果，由小变大，如今已由青变紫、酸甜正好，可一转眼，就要到自动掉落于黄土的时候了。我怀疑，这一段应该有许多徐渭自我写照的成分。一生坎坷，无奈命运如此，且把这牢骚不平之气收起，从从容容地享受眼前这从葡萄架的缝隙间洒下来的阳光。老儒退场后是一个帮闲模样的人上场，有口无心地念唱了几句，一转身便消失在帷幕之后。这是第七十三行至第八十行，咏土菩提。

图228　《女芙馆十咏》选段（2）

图229　《女芙馆十咏》选段（3）

图230 《女芙馆十咏》选段（4）

荒堦随意绿狺滕
恶棘坏兰稍
菩提五封百颗悬
但笑西功炭亦先点
㺍小魔空黑豆糊

图231 《女芙馆十咏》选段（5）

图232 《女芙馆十咏》选段（6）

十咏写完，该落款了，这回不用扮演，是集编、导、演于一身的徐渭自己要上台说几句。他此刻正在兴头上，一向强调艺术创作要本色的他忍不住龙飞凤舞起来（图232），字儿竟然写得比正文还大。徐渭平素最爱昆腔，曾在《南词叙录》中说："惟'昆山腔'止行于吴中，流丽悠远，出乎三腔（弋阳腔、余姚腔、海盐腔）之上，听之最足荡人，妓女尤妙此，如宋之嘌唱，即旧声而加以泛艳者也。"第八十二行中最后一个字"簪"的中间部分（图232），第八十五行最后一个字"提"的部分点画，完全不是书家的笔法，恰如悠悠远远之昆山腔，万种风情，由此而生，书法之美由此被进一步扩大突破，其中有百般滋味涌出，美感一下子变得无穷无尽起来（图233）。"袅晴丝吹来闲庭院，摇漾春如线。"（汤显祖《牡丹亭》）

徐渭还是一位写意花鸟的大师，其名作《墨花十二段卷》《蔬果卷》，虽然所绘花卉、蔬果品种甚多，然只以一副笔墨贯串始终。《女芙馆十咏》卷之书风一

图233 《女芙馆十咏》选段(7)

变、二变、三变,最后竟有六变七变之多,每一变均为一副新面孔,由此可见其创造力之强。在书法学习上,徐渭主张不直取传统,而是打破前人之法,通过自己的领悟与糅合,而达终于天成之目的。他在《跋张东海草书千字文卷后》说:"夫不学而天成者尚矣,其次则始于学,终于天成。天成者非成于天也,出乎己而不由于人也。敝莫敝于不出乎己而由乎人;尤莫敝于罔乎人而诡乎己之所出,凡事莫不尔,而奚独于书乎哉?"

徐渭(1521—1593),初字文清,更字文长,号天池山人、青藤、天池山人、田水月、青藤老人等。山阴(浙江绍兴)人。天才超逸,诗、文、戏曲、书、画皆工。行草书纵逸飞动,笔意奔放。

图234 孟志凯 临作

点评：

徐渭是一个个性十分强烈的传奇人物，他的书法一如其人。即使是在一个字中，点画的粗细反差也可以很大。结构大开大合，疏可走马，密不容针，且喜欢张扬姿态。

孟志凯的临作（图234）基本抓住了这些特征，但还不够。胆魄可以更大一些，下手更狠一些。碰到像"啼"字最后一竖这样的点画，必须坚挺，不能虎头蛇尾，飘忽不定。

清　傅山　贺毓青丈五十二得子诗卷

　　明末清初，被赵孟頫书风占据的书坛，陷入熟媚绰约的软美一路，傅山针锋相对地提出了著名的"四宁四毋"："宁拙毋巧，宁丑毋媚，宁支离毋轻滑，宁直率毋安排。"卫俊秀先生在《傅山论书法》一书中解释"四宁四毋"说："巧、媚、轻滑、安排，都是历来书家所辟忌的书病。赵体的缺点，就在于此。拙、丑即古拙、硬拙；支离，像是冬月枯树；直率，即信手行去，无布置等当之意。"又引用鲁迅先生给作文"白描法"所下的定义——"有真意，去粉饰，少做作，勿卖弄"相印证。傅山"四宁四毋"，讲的虽然是四组相对立的美学意象，所凸显的实质是书者自然真率和风骨凛然的人书合一的主张。

　　放笔写去，不做安排，这是傅山作书风格的一大特点。他反复提到这一美学主张："汉隶之不可思议处，只是硬拙，初无布置等当之意。凡偏旁、左右、宽窄、疏密，信手行去，一派天机。""唯与钱绸之先生作'毋不敬'三字，尺三四寸大，支离可爱，以其作字时无作字意在中；绸之又其后辈，故能不束缚耳。""写字无奇巧，只有正拙。正极奇生，归于大巧，若拙已矣。不信时，但于落笔时，先萌一意，我要使此为何如一势，及成字后，与意之结构全乖，亦可以知此中天倪，造作不得矣。手熟为能，迩言道破。王铎四十年前字，极力造

作，四十年后，无意合拍，遂成大家。"（均见傅山《霜红龛集》）

傅山行草《贺毓青丈五十二得子诗卷》，绢本，凡86行，计533字，25.4厘米×336.8厘米，现藏于日本。诗卷约书于康熙六年，傅山当时61岁。此作是傅山的代表作，也是他"思行合一"的最好例证。孙过庭《书谱》说："一点成一字之规，一字乃终篇之准。"诗卷第一字"毓"字即如高空坠石，气势骇人，奠定了终篇基调，拔毛连茹，奔腾万状直至卷尾。人们常说"下笔便到"，此即一例。书写时傅山的心情不错，创造的欲望被激起，放笔直扫，宁直率毋安排。诗卷奇字迭出，如开卷第一字"毓"，第二行最末的"阴"，后面又有转折极为夸张的"事"（第九行）、"也"（第十一行）（图235）等字。第十五行第二个字"命"最后一长竖，率性地往下一拉，第三字"岂"字，竟如知了缘柳一般，缘着此长竖而书。这种情况，在倒数第十二行"麟趾"两字（图236）处又再次出现。由此可证傅山书写此卷的激情，直至卷尾，仍未现衰竭之兆。

图235 《贺毓青丈五十二得子诗卷》选字（1）

图236 《贺毓青丈五十二
得子诗卷》选字（2）

图237 《贺毓青丈五十二得子诗卷》选段（1）

率性的书写，笔速一般都是比较快的，因此在小范围内因为惯性的作用，笔画形状的雷同、字势的一律少变化在所难免。第四十三、四十四、四十五、四十六行（图237），字势走向均雷同少变化。第四十三、四十四、四十五、四十六行出现的六根牵丝，形状、方向、手法，显得太过一致与单调。再有第十二行中相邻的"祷""婴"两字（图238）的最后一长撇，在许多动辄讲点画变化，如喜欢讲王羲之的《兰亭序》中"之"字有多少种变化者眼里，估计会被视作犯了重复雷同的毛病。但傅山也许不这么看，他只是信手行去，一切归结于"天"。"天"即天意，即自然而然。他曾说："吾极知书法佳境，第始欲如此而不得如此者，心手、纸笔、主客，互有乖左之故也。期于如此，而能如此者，工也；不期如此，而能如此者，天也。一行有一行之天，一字有一字之天。神至而笔至，天也；笔不至而神至，天也。至与不至，莫非天也。吾复何言？盖难言之。"（傅山《霜红龛集》）

图238 《贺毓青丈五十二得子诗卷》选字（3）

图239 《贺毓青丈五十二得子诗卷》选段（2）

图240 《贺毓青丈五十二得子诗卷》选段（3）

诗卷书风奇拙老丑，为一大特点。尤其在中间部位，如"罴起""自慰""倚蛙"（图239）等行，字形奇古、奇丑、奇朴、奇拙，想象力匪夷所思，然又劲力饱满、内质丰润，特别耐人寻味。用笔天机神行，为第二大特点。诗卷后半部分，从"锣社鼓"至"不知唱甚到"，共四行（图240），再有卷尾最末的七行（图241），如风过茂林，如夏云涌动。两大特点合而为一，你中有我，我中有你，从

而形成了烂漫豪逸的美学特点，成为书法史上一个动人的个案。傅山曾有《索居无笔，偶折柳枝作书，辄成奇字，率意二首》，也许可以借来用作对此卷描述的补充。诗云："腕拙临池不会柔，锋枝秃硬独相求。公权骨力生来足，张绪风流老渐收。隶饿严家却萧散，枯树冬月突颠眵。插花舞女当嫌丑，乞米颜公青许留。"

　　傅山家三世习书，他天资既高，又极勤奋，自述曾习写《黄庭》数千过，加上能遍涉百家，所以终有大成。他作书主张"宁直率毋安排"，但同时也主张"凡事天胜天，不可欺人"；"所恃者中气，所持者敬谨"；"写字只在不放肆，一笔一画，平平稳稳，结构得去，有甚行不得"。两者看似矛盾，其中则自有深理，即"作字先作人，人奇字自古。"字古木于人奇，人奇木于中气。何为"中气"？"盖中气二字，实非可学而能者，惟其抱物外之怀，心神两定，内外交养者，庶乎近之。"（董寿平语）

图241 《贺毓青丈五十二得子诗卷》选段（4）

傅山（1607—1684），字青竹，后改名山，字青主，号公之它、啬庐、石道人、侨黄老人、真山等，山西阳曲人。秉性刚烈，以气节著称。博通经史、医学、工诗文，善书画。书法恣意挥洒，气势澎湃。

图242　杨谔 临作

自评：

　　总的来说，这是一件不错的临作（图242），神采飞扬，确有几分傅青主的味道。以这样四尺整纸的幅面来临，如果字稍小些，字距稍大些，则诗卷的意境会体现得更好。

　　第五与第六行之间漏掉一行。

清　傅山　哭子诗

　　傅山有过一个著名的美学主张——"四宁四毋"，傅山的书法实践与理论主张是相互印证的，与古人及同时代人在风格上拉开了相当大的距离，被后人称为"丑派"书法的鼻祖。他早期书学王羲之、赵孟頫，书风清秀，后因不喜赵孟頫之为人，转恶其书，改学颜真卿，并对颜顶礼膜拜。傅曾批赵曰："妩媚绰约，自是贱态。"到晚年时，对赵字的态识有所转变。

　　明清鼎革，社会、政治、思想意识的大动荡，催生出了诸如王铎、八大山人、倪元璐、张瑞图、黄道周这样的大书家，他们的作品，无不释放着破除偶像迷思的现代意识——自我意识。虽然这种意识可以远绍于魏晋书家王廙、唐代画家张璪，但到了此时，几乎成了优秀艺术家们的共识，涌动为一种社会思潮。大画家石涛（1642—1708）就说："古之须眉，不能生在我之面目，古之肺腑，不能安入我之腹肠。"傅山经历了那个天崩地裂的年代，并曾积极地投身其中，自然亦不例外。

　　行草诗卷《哭子诗》，即使置之于傅山自己的作品集中，其风格也是独一无二的。通篇情感强烈，节奏跌宕，纡徐委曲，俯仰进退，反反复复，哀感顽艳。由于是以情驭字，随机布局，故多奇异之字，不类于他以往之风格。丑拙的如"顶""成""月""随"（图243）等字；流畅、圆润、蕴秀的则如"老母举""我每暗"

"倒旷林翁""世父摩"（图244）等字组，颜书味道很浓；还有的字，笔触线条极其俊美典雅，字却作怪逸状，如"韵秀""举笔即萦柳连扑""雏""侬红裙"（图245）等字或字组。怪怪奇奇、拙拙秀秀，缀于一篇。这一方面体现了傅山的创造性，另一方面体现了他对法度成规的蔑视，更重要的是从中可以看出傅山在书写时心灵上所承受的种种煎熬。

图243 《哭子诗》选字（1）

图244 《哭子诗》选字（2）

历代书法名迹临习指要

图245 《哭子诗》选字（3）

《哭子诗》还有两个特点：

一是书作的整体感特别强。枯湿浓淡，浑成一片，虚虚实实，气理却严密得连针都插不进。有笔墨处妙，无笔墨处也妙；有浓笔湿笔处妙，枯笔隐约飞舞处更妙（图246）。

二是作颓放直露之笔。有些笔画的写法，不合"八法"，似乎是在表现一种极度颓废颓放的心理，仿佛可以听到书家在长叹着说："罢！罢！罢！"如"如疯"（图247）二字的用笔，不避尖、薄、露，翻滚飞腾几近癫狂样，唯"疯"字中部还算沉稳。再如"泪落篇上"（图248）数字，"泪""落""上"三字正常而小，独"篇"字左边一撇，突然且迅利无比，其长度也远超常人之想象。还有"气""红""来""形"（图249）等字，以及前面说到的"顶""成""月"等，突兀地作不合常理之笔，绝不回锋收笔，或突兀地夸大字形。但是，当我们把这些违反常态的字或点画，与诗歌内容、傅山的身世及他当时的处境结合后去理解，那么，这种不合常理便既合情又合理。这些笔触，如同抒情诗的直抒胸臆手法。

《论语·子张》有言曰："君子之过也，如日月之食焉。过也，人皆见之；更

图246 《哭子诗》选段

图248 《哭子诗》选字（5）

图247 《哭子诗》选字（4）

图249 《哭子诗》选字（6）

也，人皆仰之。"行草书《哭子诗》卷，正如日月之悬于天，是一件敞开了心肺的作品，令数百年后的我们在与傅同哭之时，又对傅顿生敬仰之心。《哭子诗》中有句道："法本法无法，吾家文所来。法家谓之野，不野胡为哉？相禅不同形，惟其情与才。尔每论天机，不知所自偕。"敢于破法，敢于立法，在傅家乃是传统。儿子傅眉的才学固然不如傅山，但在众人中，也是鹤立之辈。傅山为早逝的儿子伤心，同时也为自己惋惜，为傅氏家族惋惜。循着他的笔墨，不知不觉间，我们也开始为傅山对儿子的深情而感动，我们与傅山一起为人生难以避开的无奈与厄运而悲。一切由书法始，至此却以人生感怀终，因为此时我们的眼里与心里，已没有了书法，只有那久久难以排遣的复杂情感在涌动，这是此作作为一件书法经典的最成功之处。

像傅山行草书《哭子诗》这样独特的作品，无论如何，我那单薄浅陋的文字是无法说清其中的天机和妙处的。它当然可以作为我们临习的范本，我们或许还可以由此及彼地悟到一些艺术或人生的道理，但它却不适宜作为后人创作所模仿的范本。谁若模仿，便是亵渎！虞世南在《笔髓论》中说："故知书道玄妙，必资神遇，不可以力求也。机巧必须心悟，不可以目取也……字有态度，心之辅也，心悟非心，合于妙也。且如铸铜为镜，明非匠者之明，假笔传心，妙非毫端之妙。"对于这个问题，傅山则说得很直接："作字先作人，人奇字自古。"（《作字示儿孙》）

傅山的《哭子诗》一共有十四首，此行草卷为其随意摘录，内容有哭忠、哭孝、哭赋、哭诗、哭文章、哭志、哭书、哭字、哭画九首。我之所以主张创作时一定要融入情感性情，是因为个人的情感性情具有"唯一性"的特点，它有助于我们摆脱雷同，写出独特，傅山《哭子诗》行草卷就是这样一个典范。

清 八大山人 河上花歌

　　八大山人水墨巨作《河上花图》卷，纵47厘米，横1292.5厘米。画面以千姿百态的荷花为主，又有陡壁山崖、幽壑涧石、垂柳野草、筱竹兰花，洇润渗化，清气满纸，墨彩激射交叠犹如交响乐。行草书《河上花歌》（图250）是在《河上花图》完成后所作的与之配套的题诗，纵47厘米，横374厘米，共有252字。字姿时正时斜，行、草间杂，大小错落，如盘中散珠乱走，与《河上花图》交相辉映，书亦画，画亦书，两者形象、气息如出一辙，创造了中国书画史上的一个奇迹。

图250 《河上花歌》选段

历代书法名迹临习指要

明天启六年（1626），八大山人出生于江西南昌宁藩王府。祖父朱多炡，袭封奉国将军，工诗歌，精书画。父亲朱谋䥾，袭封镇国将军，善山水、花鸟。朱谋垔《画史会要》这样说朱谋䥾："山水花鸟兼文沈周陆之长，而好以名走四方。"八大山人少年时的明王朝，贪腐积弱，父亲的薪俸时常不能准时到手，因此家中并不十分富裕，朱谋䥾常凭自己的书画之长，替人作画，补贴家用。少年八大，天资聪颖，兼之生长在艺术氛围浓郁的环境中，据陈鼎《八大山人传》言："八岁能诗，善书法，工篆刻，尤精绘事。"

八大山人的书法，早年宗法欧阳询、黄庭坚、董其昌，后又师法"二王"、锺繇、索靖等。早年楷书，有黄庭坚长枪大戟的特点，瘦削生秀；行草书有董其昌的闲散冲逸；所书章草则纵意颠倒而不失法度与劲厚。早年多彩的色调，构成了晚年浑朴自然、凝练含蓄、劲厚绵润书风的底色。

观《河上花歌》笔触，似用秃笔书就，行笔从容，节奏快慢变化不大。在临习中发现，若真用秃笔，则墨气无此滋润盈溢与优雅充实，若用不秃不锐之锋，起笔多用藏锋法，行笔多用篆籀法，少作提按、正侧变化，则能接近范本的效果——自然、淡定、醇厚、中实。也许可以这样说：八大山人的浑茫厚拙，主要不是由于使用秃笔的缘故，而是源于其人内在的奇宕与笃厚。

《河上花歌》的字法甚奇，一字一世界。字的姿态，尽管属于形式，然亦能反映书者的美学意识、人生态度，于八大山人尤其如此。

《河上花歌》帖左右结构的字常作左右参差状，绝大多数字打破常规，作疏密、擒纵的变化，绝不平平而过。平平而过对于许多学书者来说是一种常态，也为许多人所喜爱和追求，但对于八大山人来说，打破常规才是他的常态。有过较多书写实践经历的人都知道，平平而过是容易的，而坚持打破常态则需要有胆量、眼光、才气与强毅的心力。

帖中有的字写得特别简齐，部首合而为一，有的部首便只是略呈其意而已，如"呈""底""尺""蕙""片"（图251）等字；又有把大方框如"团圃"（图252）等字、半方框形或其他本作方形半方形的如"高""迈""醉""肠"（图253）等字的某些部首偏旁，随手一挥，画个大圈或半圆以代，恰如他画中的荷叶形象。康熙二十九年（1690），八大山人在一本《山水册》中提出了"画法兼之书法，书法兼之画法"的理论，《河上花歌》与《河上花图》，分明是这一理论的最好注脚。

图251 《河上花歌》选字（1）

图252 《河上花歌》选字（2）　　　　图253 《河上花歌》选字（3）

　　《河上花歌》布局有行无列，行的走向常呈斜向右下的态势，这不是故意的安排，而是八大山人书写习惯与当时书写姿势自然形成的。在他的其他书作中也有类似现象，但不明显。临习时于此"特点"需要加以注意并作适当的纠正，不要亦步亦趋。

　　临帖是学习掌握书法技能的一个手段。不仅如此，书者通过对范帖用笔、用墨、结字、布局的模仿、体验，学成规矩，增加功力，理解其中的美学道理，由此及彼，最后达到接近乃至进入先贤心灵的目的。临帖不光是模拟，还要有想象、分析、甄别和创造，也可以有疑问、扬弃甚至否定。否定是另一种形式的学习和接受。"艺术家的可贵不在于迎合既往的审美情趣，而在于发现和表现新的审美领域。"（李正天《艺术心理学论纲》）

　　《河上花图》卷及《河上花歌》作于康熙三十七年（1698），八大当时73岁。周时奋传记小说《八大山人画传》说，此画是八大为酬谢好友蕙岩先生为其义女小翠屏说了一门好亲事而作，是精品中的精品。《河上花歌》堪称书法巨作，诗歌内容从写歌的缘起说起，继而咏荷花的百态千姿，又想象李白对画的评价，又述说了自己对荷花的看法，以及由此而生出的沧桑之感。无论书、画，其中都有大块噫气寄寓其中。

　　朱耷为何以"八大"为号？钟银兰在《论画僧八大山人》中有这样一段解释："八大山人弃僧还俗初期，生活上的艰苦，精神上的折磨，内心焦灼忧虑，为了

适应艰难清苦的生活，他致力于书画创作，在艺术实践中领悟真知，在禅学的空静中发现了自我哲学观。他取《大涅槃经》中'八大自在我'，无我才是大我，大我才能自在，自在则为大我。"拙著《城外笔谈·"八大山人"是几个人》则采纳了另一种说法："在介冈，朱耷有一好友叫饶宇朴，藏有元代赵之昂的真迹《八大觉经》，……这'八大觉'是指八大觉悟，即：世间无常、多欲为苦、心无餍足、懈怠堕落、愚痴生死、贫苦多怨、五欲过患、生死炽然。……因此饶宇朴建议：'八'是佛家的一个重要法数，八者，梵语读作'阿西耷'，正好与朱耷之名相合，何不以'八大'为号。"

八大山人（约1626—约1705），姓朱名耷，谱名统，号刃庵、传綮、个衲、灌园长老、雪个、个山、人屋、驴屋等。江西南昌人。朱耷在明亡后隐姓埋名，剃发为僧。其绘画为"清初四高僧"之一，书法结字夸张，于奇逸中见高古浑穆，独成一格。

图254　杨谔 临作

自评：

临八大山人的作品，难度极高，不在外相，而在内涵。

八大此作，字字断开，字距又大，似乎也无姿态上的承接，然细察之则可见毫末上的呼应，又有一种特殊的节奏之美。点画遒润，气息浑融，洗尽铅华，于无声处而有雷音。让人难以望其项背。

临作（图254）基本抓住了范作的章法、字法特征，但未能入其内里，气息与格调、意境相差甚远，此亦似非人力所能求得。

清　郑板桥　诗叙册

《诗叙》册叙了些什么？

　　郑板桥行书《诗叙》册，纸本，纵25.2厘米，横40.2厘米，共12页。书于乾隆二十五年庚辰（1760），郑板桥时年68岁。原作现藏于故宫博物院。

　　《诗叙》册主要追叙学词的大概经历、词作的流传和旁人的评价。板桥说："都人士皆曰'诗不如词'；扬州人亦曰'词好于诗'。即我亦不敢辩也。""都人士"是指当时的京中士人。事实胜于雄辩，因此板桥便举例叙说自己的词在社会多个阶层受到欢迎并广为传唱，流露出"人争识之，并以与之结识为荣"的意思。这不禁令人想起怀素《自叙帖》中"江岭之间，其名大著。故吏部侍郎韦公陟睹其笔力，勖以有成。今礼部侍郎张公谓赏其不羁，引以游处"等语。在追叙过程中，板桥又自评己词，大有远胜迦陵（陈维崧，清初著名词人），比肩"秦黄"之意。如："板桥居士好填词，盖其童而习之也。十余岁游金陵书肆，得其年陈先生《迦陵词》半册，喜其辞繁气茂，遂学之，然已突过其顶。"又曰："迦陵好用成语，此则自铸伟词（指板桥送顾万峰之山东词），神清骨锐，恐非迦陵所能到也。"自负如此。板桥在自举其《渔父》词时又言："遂作《渔父》一首，倍其

调为双叠,亦自立门户之意也。"接着还补充说:"渔父双叠,后半又拗一字,盖师其意,不师其词。"这段话中的"师其"之"其",指秦少游。怀素在《自叙帖》中曾借他人之口言曰:"向使师得亲承善诱,函挹规模,则入室之宾,舍子奚适?"板桥与怀素,口吻何其相似乃尔?

叙词而外,板桥又略叙自己之书画,亦是大受欢迎、广获赞许。如:"游西湖,谒杭州太守吴公作哲,出纸二幅,索书画,一画竹,一写字。湖州太守李公堂见而讶之曰:'公何得有此?'遂攫之而去。"又叙:"高丽国索拙书,其相李艮来投刺……"

《诗叙》文笔优美生动,堪称绝妙小品。

谁对《诗叙》册的书风影响较大?

板桥在《诗叙》册中介绍自己此册书法时说:"板桥书法以汉八分杂入楷、行、草,以颜鲁公《座位稿》为行款,亦是怒不同人之意。"

他没提苏东坡,也没提怀素,但此册书法,显然受此两家的影响最大。

图255 《诗叙》册 首页

《诗叙册》首页(图255),板桥刻意把多种书体掺合在一起,虽然这种手法他已操作得很熟练,但由于不是出于天然和源于本色,所以我们还是能比较强烈地感受到他的"刻意"。此页笔触跳荡,转换快,动感足,腾挪闪躲,犹

如孙悟空被念了紧箍咒，翻筋斗、竖蜻蜓。第二页（图256），以行楷为主，书风安静，有意制作"六分半书"的意识开始减弱，书风敦厚，有类东坡的《前赤壁赋》。第三页起，书风渐趋率意流畅，第三页（图257）的第四、第五行，尤其是"吴公作哲"等字，与坡公之字形神兼似。第四页（图258）的第三行开始，行笔轻松洒脱，偶然有一些黄山谷的意思，但主要还是学坡公；第六行到第十行，结体肥扁，斜向右上取势，朴实中见灵秀，与坡公的《黄州寒食诗帖》惊人地相似，东坡诗帖里"苇""纸"两字中特别耀眼的长竖，在板桥写到"茸"字时也出现了，曲折提按与风神均极相似，由此也可见板桥在坡公书体上所下的功夫。

图256 《诗叙》册 第二页

图257 《诗叙》册 第三页

图258 《诗叙》册 第四页

上海博物馆藏有一件郑板桥《行书论书》轴，其中有语云："平生爱学高司寇且园先生书法，而且园实出于坡公，故坡公书为吾远祖也。赵公肥厚短悍，不得其秀，恐至于蠢，故又学山谷书，飘飘有欹侧之势，风乎云乎，玉条瘦乎！元章多草书，神出鬼没，不知何处起何处落，其颠放殆天授，非人力不能学、不敢学。东坡以谓超妙入神，岂不信然？"又南京博物院藏板桥行书《笔谈一则》横幅云："苏学士用宣城诸葛齐锋笔作字，疏疏密密，无不如意。后至惠州、儋耳，囊中笔罄，乃用三钱鸡毛笔，心手俱不相应，亦苦矣。余不喜湖豪，多用画家羊毛著色，尤以泰州郑氏羊豪散卓为贵。婉转飞动，乍沉乍浮，无不如意，其亦宣城诸葛之齐锋乎？予何敢妄拟东坡，而用笔作书，皆爱肥不爱瘦，亦坡之意也。"从以上两则出自板桥行书作品的论书语可以看出：板桥其实深爱坡公！第一则中，认坡公为远祖，并言之所以又学山谷，是因为"赵公肥厚短悍"，恐不得其秀，以至于蠢的缘故。非是不爱，实是爱极而生忧。第二则，表面上是说笔，实质上是谈书法；表面上声明不敢妄拟东坡，实际上是字字句句在拟东坡。自己所用之笔因使转无不如意，就联想到了东坡用宣城诸葛齐锋笔作字得心应手的事；自己作书爱肥不爱瘦这一点也与东坡同。板桥之心仪东坡，是何其真、何其诚、何其痴也！况且，凭板桥的见识、性格以及自立门户的雄心，又怎么可

能仅仅满足于通过高司寇来学东坡呢? 因此, 其后板桥直探东坡应该是情理之中的事。

　　板桥既在《诗叙》册之开头言明自己书法的组成成分, 又声明如此做是为了"怒不同人", 所以在书写过程中他就要说话算话, 各种书体多多少少都要取一点, 树立其独特的"板桥体"——"六分半书"的形象。第五页、第六页、第八页等, 就是在这种思想指导下经营的结果。但接着又会发现, 一旦他写得顺畅了, 或是放松了对自己"诺言"的警惕, 坡公的影子就会马上活跃在他的字里行间, 如前面提到的第二页及第三、第四页局部, 以及第十页的局部、第十一页的后半部分、第十二页的前半部分等。至于册中的"行款", 也不是板桥说的"以颜鲁公座位"为之, 倒是坡公意多于鲁公意。

　　《诗叙》册在文章做法上多处仿效《自叙帖》。怀素一口气说出了一大串高官的名字, 还一口气背诵出一长溜他们称扬自己的诗, 而板桥则只以"传至京师, 幼女招哥首唱之, 老僧起林又唱之, 诸贵亦颇传诵"数语含糊过去。这是为何? 想来是人事背景上两人大不相同。怀素和尚来头大, 气场也大, 所以作狂草, 而且还狂得没边。板桥只能作行书, 并且要时时提醒自己: 怒不同人。尽管板桥心里有很多的委屈与不平, 但说到得意风光处, 这个"貌寝陋"的人还是忍不住有翩翩起舞的冲动的。如第三页, 说到自己的字、画为湖州李太守所喜, 并"攫之而去", 杭州太守又愿意介绍李太守去访板桥时, 板桥的笔墨就飞动起来了: "书画"两字及"人"字特大特张扬, "人"字前一行下部"不难得是"四字如阪上走丸, 意气风发, 得意忘形。后面叙述到次日李太守泛舟相访, 置酒湖上: "醉后即唱予《道情》以相娱乐, 云: '十年前得之临清王知州处, 即爱慕至今, 不知今日得会于此!' 遂邀至湖, 游苕溪、霅溪、卞山、白雀, 而道场山尤胜也。"已复为草民的板桥, 重得官家知音, 一时喜不自胜! 此处"欢醉"二字, 大有醉态及醉意; "以相娱"三字, 又极类人间游戏娱乐状。又, 第十二页(图259), 写至"石三郎歌予诗词, 飘飘有云外之音, 予爱之"时, "飘"与"爱"两字均作异构。板桥情绪极度兴奋时的结字法, 与怀素喜极而书时的结字法大不相同。怀素能忘形, 且不觉间已忘形, 于是我们看到的便只有怀素和尚的性情, 妙到毫巅。而板桥则不能, 只能玩玩"变形"而已。

　　郑銮《跋郑燮破格书兰亭序》云: "公少习怀素, 笔势奇妙, 惜不多见。"从

此《诗叙》册来看，板桥学怀素不假，但得其法，未得其心与性。故学书法，得法与形易，得心与性难。只有得了心与性，才可算得了这个人的精神、气质，得了这个人的"核心"。

图259 《诗叙》册 第十二页

如何评价《诗叙》册的书法？

《诗叙》册最成功之处是布局。不论是端庄与流丽错杂的（如第一页、第七页、第八页），还是沉着有序的（如第二页、第四页），甚至是诡异莫测的［如第五页（图260）、第九页（图261）］，都能得自然之妙。以同一种书体作多达十二页的册子，如果字法、布局缺少变化，没有新意，很容易引起欣赏者的厌倦。也许是因为板桥同时又是一位画家的缘故，他的字法富有表情，长于变化，布局别具匠心，富有画意，绘画的布局技巧在他的书法中多有呈现，如第六页和第九页。第六页上下天地空得很开，字行的排列上部作斜行向上，而下脚却呈曲线状。第九页上下天地也甚空阔，每行的长度参差特甚，而且每行中字距及字之大小相差悬殊，形成的疏密空间颇为奇妙，犹如山坡上野生的兰竹，清新、野气、苗壮，让人浮想联翩。如果细分，此册布局页页不同，各有千秋，合起来却是一个和谐的整体。它们是鲜活生动的，仿佛一座生机盎然的野山，不断地向我们展现新的画面和色彩。

图260 《诗叙》册 第五页

图261 《诗叙》册 第九页

　　板桥此册的意趣也好，究其根源，是因为有情感贯穿始终。表现方式或高扬或低回，或沉郁或洒脱，或急切或从容，情感始终是有韧性地、劲力充沛地奔突流淌在他的笔墨间。其快乐得意处的笔墨已如前述，这里另举两例：

　　第五页（图260），猛一看画面拙而细碎，字形较为规正，但笔速明显较快，横竖撇捺间掩饰不住的是洋溢其中的自得与陶醉。"自得与陶醉"是一种比较

"文雅"的情绪表达方式，比较适合于板桥。此页后面几行，字形没有前面几行变化大，笔画运转中不见丝毫涩意，即使本该收敛、转折、顿挫的，也都放意为之，神采飞扬，奇形异状，纷至沓来，如"空""嶂""虫鱼怪异"等字。字之结构，也明显变得宽松与恣肆，如"迦""辞""迹""怪""须""临""观""好"等字。再如第六页，笔致一下子平稳下来，大概是板桥平复了一下激动不已的心情后的结果！当然，也有可能是板桥故作矜持。

尽管如此，《诗叙》册在板桥的书作中不能算是上上之品，原因是他在书写过程中时不时太过用心、太过用力。黄庭坚论书说："凡书要拙多于巧。近世少年作字，如新妇子妆梳，百种点缀，终无烈妇态也。"板桥"妆梳"，是为了自立门户，怒不同人。由于有时"过"于求"新"，就变成了刻意求巧，这样就有欠自然。这在很大程度上又是他异于常人的求新途径所决定的。他要把多种字体的形、味、意，甚至绘画之法都"和"在一起。这样做如果没有"天工"般的磨合熔铸之工，焉能做到完全的融洽与和谐？构成"板桥体"的八分、楷、行、草等多种书体，各有特质，产生、成熟的时间、环境以及用途都不一样。它们的出现，不是纵向一条线式先后发展的模式，而是呈扇形放射状。因此，要化合它们，有时要去异存同，有时则要化异为同，因此做起来不可能简单。不像苏轼的行书、怀素的草书任谁怎么变，作品中每个字的天生性质都是一类的。因此，苏轼、怀素的字，尽管也变化万千，但仍具高度的纯正和谐之美。

此册中有时书写的笔势正好，气息也流畅，味道也醇正，却突然来了一个"复合"成的"六分半书"，像一群好友畅谈时突然闯进来一个陌生人，必然是暂时的冷场；又像朗诵时突然碰到一个自己把握不准读音的字，于是行气断了，和谐没了。如第二页（图256）第七行中的"道""首"，第八行中的两个"年"字，按正常状态书写，不应出现如此的"口吃"，但是板桥为了与众不同，突然融入了"篆意"，又加了"隶势"。再如第五页（图260）第十三行中的"铸"字、第14行中的"神"字也有此病。既为行书，笔意笔势就要"行"起来，如果笔意笔势仍然是隶或篆的，那就不是行书。好比走路，左脚是慢步，右脚是急走，人能不跌倒么？

苏东坡的字好，好在自自然然，看似肥扁，却自有一股秀气，秀气之中又自有一股豪迈之气、正气、敦厚之气，这一点板桥是无法做到的，是怕"重了"东

坡的么？所以要另辟蹊径。怀素的《自叙帖》也好，好在能把人带到不见字形、唯观神采的境界。板桥写字时想着这种书体加几分，那种书体加几分，犹如配中药，煎熬功夫又没有下足，这怎么能做到水乳交融、天衣无缝呢？

因为刻意，所以《诗叙》册有些美中不足。不刻意时的板桥"无意于佳而佳"，写得如行云流水一般，这是东坡推崇并自诩的。板桥的行草书《道情十首》、行书《判牍》还有那些有"乱石铺街"特征的行书如《十二月思情卷》等，都写得花开花落，云卷云舒。

板桥的"乱石铺街体"在"新"之外，又体现了一个"巧"字。不巧何以能有如此的组合？不巧无以成"六分半书"，不巧又怎能吸引人的眼球？如他的"云因·风为"联（图262），包世臣说："平和简净，遒丽天成"（神品）、"酝酿无迹，横直相安"（妙品）。（《艺舟双楫》）此"两品"看来均与板桥此册无关。正可谓成也"新巧"败也"新巧"。士人审美是"拙者胜巧"，而大众审美却与之相反。"世之厌常以喜新者，每舍正而慕奇。"（项穆《书法雅言·正奇》）

板桥是聪明的，世间的一切似乎都得清清楚楚。士人审美那一套，他可以暂时不管。如果没有"六分半书"，他在艺术史上的地位会那么高么？如果没有那些令人发噱又大快人心的传说，他的知名度会那么高么？

板桥就是板桥，他一开始就走"群众路线"。群众是创造并书写历史的，所

图262　郑板桥　"云因·风为"联

以板桥也进入了历史。

郑燮（1693—1765），字克柔，号板桥。江苏兴化人。曾任山东范县、潍县知县，后居扬州卖画，为"扬州八怪"之一。以诗、书、画三绝著称，书法以篆隶参入行楷，自称"六分半书"，人称"乱石铺街体"。

图263 杨谔 临作

自评：

郑板桥的"乱石铺街体"是"非正常"书写，不能以常规的方法去临。于板桥本人，习惯成了自然；于临习者，写每一笔都在努力地"做"。什么时候做到习惯成自然了，方可说是学成了。

这件临作（图263）很明显是以常规方式去临的，所以若加细察，不少细部用笔与郑板桥原作有出入，如"云"字头的横折，"因"字的横折，"为"字的右中部及下部的四点，"狂"字的用墨、线条对比等。但我想这未尝不可以作为一种需要"特殊对待"的方式而存在。临作上联中的"教""澹"有几处芜杂臃肿，而范作却是很精练的。

清 赵之谦 吴镇诗墨迹

　　像赵之谦这样的艺术天才，注定几百年才能出一个。书法方面，他在《与梦醒书》中自评道："于书仅能作正书，篆则多率，隶则多懈，草本不擅长，行书亦未学过，仅能稿书而已。然平生因学篆而能隶，学隶始能为正书。""因学篆而能隶，学隶始能为正书"一句，我们可以视作他对自己篆、隶、正三体书的自矜。试想：隶由篆化来，正书由隶书变来，渊源有自，何等高古？"草本不擅长，行书亦未学过，仅能稿书而已"一句，人以为其自谦，我则以为此句虽有自谦的成分，但更多的是实情。

　　稿书，也就是我们平时说的信札体。信札体实质就是"家常体""自由体"。谁会在给至亲好友写信拉家常，或平时记录抄写时摆出书家创作的架子，或动取法哪家如何表现一类的"艺术念头"？赵之谦行草书《吴镇诗墨迹》（图264），是放大了的赵之谦的自由体（稿书）。从他频繁蘸墨这一迹象推测，他书写这件作品时是用小笔写大字。有时写一个字蘸墨有两次之多，为了尽力铺开字势，运笔用"拖"，翻折的动作也十分明显，因而有时会出现字字独立、节目孤露、字与字之间气息阻断的情况，与通常行草书所具备的如行云流水的

图264　清 赵之谦 《吴镇诗墨迹》

特点不俟。

　　才气高的人通常都很自信，即使是自己的短板也会设法翻出些与众不同的花样来，赵之谦此作就是一个现成的例子。结字方面，他充分展示了自己在绘画方面的天分，如画似字，奇趣百出。如果说此作笔法的"独特"是由于他平时少做行书训练的缘故，那么此作字法的奇姿妙态迭出则当是其有意识的天才创造。如"华"字的高爽茂密，风华绝代；"悠"字忽然向右边荡开，下部则如江水滔滔，分明一幅简笔山水；"滟"字浓艳华丽，浮光跃金；"浮"字枯笔下作极浓之笔，犹如一物正以不可遏之势欲冲出水面；"曙"字两大枯笔，破空而下，如旭日光芒之乍泄……再有一个"歌"字，极类"欲"字的草写，但左侧中下部被处理成一个粗壮的直竖，我们能猜测到他意在把此"竖"画用作"哥"下部的

简化之笔。不管这样处理是否合理，仅此一例，赵之谦作书时的创造胆魄就已一目了然了。

赵之谦这件作品的价值在于独创，在于带给欣赏者前所未有的审美体验，所以我们不大会计较他的书写是否贯气，他的用笔是否有不合规范或不精到处，是创新的光芒照亮了所有的角落。

此作如老梅发新枝。老与拙，既是风格又是境界。窦蒙《述书赋》语例字格释"老"是"无心自达"，释"拙"是"不依致巧"。"新"不但是欣赏者的审美体感，也是创作者活力的体现。赵之谦书风如今在书坛大热，其篆、隶、楷、行，都有大量抄袭仿效者，书写的方式与出发点，与"老""拙""新"的含义形成反差，真正让人哭笑不得。

临习此作，如有北碑基础更佳。应注意用笔正侧锋的转换、一波三折（指用笔的灵活性与丰富性），反复体验其"丰腴而不剩肉，清劲而不露骨"的特点。另外，此帖字法的"不依致巧"是"无心自达"的结果，故临习时不必于此胶执徘徊。

黄庭坚在《跋与张载熙书卷尾》中说到一个学书之法：张范本于壁间，"观之入神，则下笔时随人意"。学赵者不妨一试此法。

赵之谦（1829—1884），字益甫、扨叔，号铁三、悲盦、无闷等。浙江会稽（今绍兴）人。曾官鄱阳、奉新、南城知县。在碑刻考证、诗文、书法、绘画、篆刻等方面均有极高成就。

清 吴昌硕 墨迹两帧

先说第一帧小品《答滕虚白》（图265）。

开首标题"答滕虚白"四字，即下笔重拙，气势逼人。"答"字书写时似无意识，随手涂抹；"滕"字突然变得庄重，风格朴拙犹如庄稼汉；"虚白"两字一正一斜，笔势转换灵动。艺术作品魅力的来源之一是"趣味"，这四个字的组合，就很有趣味。

正文四行，行多草少。有些字的写法十分接近楷书，点画拙硬见方棱，结构横向撑拄，与一般行草书纵向取势相反，如"者""住""砧""拜""立""海"等字，但书者行笔势如蛟龙，上天入海，翻腾无阻。前面所举的这几个硬拙的"楷字"，裹挟其间，使得气势更见雄浑。让人想起金庸《天龙八部》中的丐帮帮主乔峰，那些奇巧邪派"神功"与之相决，莫不溃败，因为乔帮主内功精湛深厚，全身有一股正气真气，故无有敌手。

此帧小品另有两个亮点足堪玩味。一是有的字之字法奇而有趣，如"声""移""陶""化""琴"等，不合常规但合常理，自出新意。二是布白如云无心以出岫，自然的、恰到好处的枯润、浓淡、巧拙、轻重、方圆、正侧、开合相互结

图265 清 吴昌硕 《答滕虚白》

合, 构成了这一件难得之精品。

　　次说第二帧小品《观自在》(图266)。

　　像《答滕虚白》这样的小品, 如果精心构思, 多次尝试, 或许能百中得一, 复为之或能与之相仿佛, 而《观自在》这样的小品能再现的可能性极小。

　　此作之妙, 首妙在整体艺术意境。朦朦胧胧恍恍惚惚, 偶有星星般亮点闪烁其中, 人不知其为何方神仙境界, 只知无边无界, 周遭一片虚空。人于此, 卧看《山海经》可, 攀岩采药可, 吟和松声可, 仰天长啸可, 凭虚御风亦可。

其次妙在墨法。从头至尾，全用枯墨。实而能虚，虚而有劲；枯而能润，润中见质；飘而不浮，神完气足。

真绝妙佳品！

有人依据风格变迁，把吴昌硕的小字笔迹分为三个阶段："六十岁以前，点画相对简洁，游系连带，尚未形成个人特色；六十岁至八十岁为第二阶段，个人风格明显，连带见气势；八十岁以后的四年间，字形略扁，走势更强调提按，行笔有趋缓的感觉，这是第三阶段。"（《吴昌硕翰墨珍品·序二》）这里赏析的这两帧小品，属昌硕老人第二阶段的作品。

艺术之妙，妙在能引人联想，妙在能勾起人的情感，妙在能让人与作者的心灵共舞，妙在能让人于艺术意境进出自由而又流连忘返。这就要求艺术作品本身不是自闭的，而是开放的、不结壳的，能与外面的世界相接通。普罗亭诺斯说："没有眼睛能看见日光，假使它不是日光性的。没有心灵能看见美，假使他自己不是美的。你若想观照神与美，先要你自己似神而美。"归根结底，关键还是在于人，在于创造艺术的人和欣赏艺术的人。

酒醉后的艺术好在大胆，梦中的艺术好在瑰奇。吴昌硕这两帧小品，如醉如梦如幻。

图266 清 吴昌硕 《观自在》

吴昌硕（1844—1927），原名俊，字俊卿，后更字昌硕，号苦铁、大聋、缶庐等。浙江安吉人。自称"一介耕夫，来自田间"。以诗书画印"四绝"开创吴派。书法初师颜真卿，后法锺繇、王羲之、王铎，于《石鼓文》用力最勤，朴茂遒劲，自成一家。

图267 杨谔 临作

自评：

　　对于吴昌硕这类小品，心摹重于手追。悟其笔法、字法、墨法及虚实变化之妙。临作（图267）似乎也悟到了这一点。

近现代 黄宾虹 古玺印释文稿本

　　黄宾虹是现代山水画大师，所作浑厚华滋，同时又是一位书法大家，并对古玺印深有研究。他曾说："以古玺印与卜辞、金文、古陶、木简相印证，更明籀篆嬗变之迹，经籍移写之源。"他的《古玺印释文稿本》，由于系未定稿，故钩乙涂抹较甚，其中多有脱漏，虽然给人的阅读和欣赏带来一定的不便，但却真实地反映了他日常书写的状况，对于书法创作具有较大的参考意义。

　　稿本中有的墨迹乱

图268 《古玺印释文稿本》选段（1）

头粗服，书写时完全不运用
"技法"，似乎茫茫然，但求
记下即可。图268是关于《郭
□》印的考释文字，书写时笔
头干结，残墨尚未湿润化开，
黄老即就着砚底尚余的一缕
浓墨，开始书写。

　有的则儒雅精致，多有传
神的细节（如图269《戴逵》
印考释的左部）；有的如行云
流水，涨墨并笔的运用时现
奇趣，有润含春雨之美（如图
269右部）。偶添数字，野肆质
朴如古陶上刻画之迹（如图
269上部之"《陶录》 ，潘
释迂，反文。"）。

图269 《古玺印释文稿本》选段（2）

图270 《古玺印释文稿本》选段（3）

历代书法名迹临习指要

图271 《古玺印释文稿本》选段（4）

图272 《古玺印释文稿本》选段（5）

有的行书中夹杂"篆文"，用笔作短促的跳跃，状极生动，如图270《公孙倪》印考释。

有的简率、稚拙、奇古，如图271《鄘□□玺》印考释的左部。右部则大小长短，高下欹整，随笔所至，自然贯注，成一片段，无丝毫摆布痕迹。其中三个"海"字，笔意造型备极精彩、各尽其妙；两个"汉"字的写法大巧若拙，匪夷所思。

还有的则清丽典雅、婉转动人。从容写来，化方为圆，化直为曲，如一丰腴的美人，仪态万方。如图272《王归》《□□》两印的考释。

与宾虹老人一些正经八百的行书立轴、篆书对联相比，我更喜欢老人这种"不设防"状态下的书写，犹如他笔下野趣横生的山水。前者好比盛装出门拜客，后者如居家便服读《易》。人生中虽然两种状态都需要，但总归是以后者居多。清代张照《天瓶斋书画题跋》中说："书着意则滞，放意则滑。其神理超妙，浑然天成者，落笔之际，诚所为不居内外及中间也。"黄宾虹于艺术之道，可谓通人，人生也入化境，所以举止皆为艺术。但对于我们来说，理想的创作状态恐怕只能在"盛装便服"之间，即以着便服的心态写盛装式的字。

黄宾虹（1865—1955），原名懋质，后名质，字朴存，一作朴人；后以号行，别署予向、虹庐，中年更号宾虹。原籍安徽歙县，生于浙江金华。学者，山水画大师，书风高古，饱含金石气。

草书

汉　永元万年简

草 书

　　学书法从草书入手最无可行性，因为学习者首先要面对两个难题：

　　认读。草书的写法高度概括、简练，犹如中国画中的大写意。一个草字常有多种写法，写法虽多，但有时多一拐或少一点，点画长一些或短一些，"太子"就成了"狸猫"。一般人不但认读困难，有的草字，弄清它的行笔轨迹就是一件困难的事。

　　控笔。草书的书写一定要有相当的速度，过缓则无势，与草书特质相悖，便不是草。在快速书写过程中，又要有频繁的疾徐、提按、纵敛、翻折、刚柔、正侧、巧拙、轻重等变化，无相当的用笔技巧根本无法应付。

　　变化。草字的写法既多，经过不同的草书家之手法，其变化出的形态更多，难免令人眼花缭乱。

　　记忆草字写法，须下一番苦功，多临多记，多查草书字典，待掌握了一定数量草字写法后，可用"还原"的方法帮助学习和记忆。所谓"还原"，是指拈出一个草字，列出它行书、楷书甚至隶书、篆书的写法，然后倒过来看它是如何从篆到隶到楷到行一步一步变化到草书的。这样的"还原"做得多了，自会有一些自己的心得，找到一些规律，一举多得。不但学了草，还温习了其他书体，以后再碰到"陌生"字，也就不太害怕了。

学习草书也须遵守循序渐进原则，从小草入手，不要一下子就去学狂草。相对而言，狂草更为简放，行笔动静大，章法更难把控，而小草则还较多地保留有行书的痕迹。从小草入手，有利于调动旧知识、旧技能，学习新知识、新技能。

曾有一个青年拿着他临写的怀素《自叙帖》给我看，临作用笔精到，字形把握得也准，但看了以后就是没有临写狂草的感觉。经过询问才知道，他在书写时十分注意每一个细节的写法、形态，力求与原帖毫厘不爽。于是向他指出：临写狂草如果过分注意细节和形的像，必然会丢失狂草应有的精神气派。如果长期如此临写，创作时就会为古人而奴，跌入刻意的泥潭，成为流行风中的一个。根据他的基本功和在草书方面的悟性，应该以学习情绪表达为主，这样在以后的创作中就会"有我"。

临写草书时的要诀是：胆大、心细、果敢、有豪情。

汉　肩水金关汉简

　　汉简结字通常粗具法则，又出之自由。由此联想到汉隶碑刻，为什么风格也是如此多样？乃是书写自由之故，书者心地自由之故。有时此简与彼简，风格之距离，可用"南腔"与"北调"来比方。汉简结字的特色，或可粗略地归为三类：

　　感性者多狂放。"将军令曰"（图273）一简，结字简率，字势如飘风泼雨，横扫一切，留下一地零乱。"襃伏地再拜"（图274）一简，结字以夸张的圆弧与直线为主，笔画短者多被紧缩成"点"，组合在一起，犹如群龙混战，败鳞残甲满天飞。"五十度以"（图275）一简，随意点窜，有字法而无"写法"，狂态毕现。再如"且居关门上"（图276）一简中，"者""幸甚"等字，颇多豪狂之气。

　　介于感性与理性之间者多奇逸。"江并叩头白"（图277）一简，"江""叩""头""不"等字是理性的；"子""见"二字极夸张。但为什么整体又能保持和谐呢？因为此简中不乏"过渡"者，如"白""并""张"等字。另外，敛者有纵之意，纵者有敛之态，以利于整体的和谐。再如"以警备绝不"（图278）一简，劲爽的用笔与率性洒脱的结构堪称天作之合，"警""更""吏"等字瑰丽劲奇，富有想象力。

将军令曰诺谨问罪叩头死罪对曰今年三月中永与仓啬夫赏仓南亭长党

襃伏地再拜子元足下身临事辱赐书告以事甚厚叩头叩头谨奉教尽力不敢忽然

五十度以月二日至都仓毋忧也高博叩头谢丈人陈山都夫人请君公君阿

图273 "将军令曰"简　　图274 "襃伏地再拜"简　　图275 "五十度以"简

　　汉简的布局之美在于出人意料，在于有今人不敢想不敢为的奇特与大胆。"永元万年"（图279）一简，左右互犯，且有多处长线条，为人所不敢为者。

　　通过以上简短分析，我们似乎可以得出这样一个结论：学习汉简，重点在学笔法，学胆魄，宜果敢而大气，其结字之法与布局之法，则可供我们创作时参考。汉简较之于汉隶碑刻，更能真实地反映汉代人的情怀风采。那么，

历代书法名迹临习指要

这种浪漫无畏的情怀又导源于何处呢？一言以蔽之：屈骚传统，楚汉浪漫主义精神！

　　肩水金关是汉代张掖郡肩水都尉所下辖的一处出入关卡，是河西走廊进入居延地区的必经之地，位于甘肃金塔县北部，坐落在额济纳河东岸。其功能和性质同西部的阳关、玉门关一样，是检查出入行人的关口。目前在肩水金关已发掘出的汉简总计有15000多枚，占新旧居延汉简的一半。汉简上所记载的主要内容是出入关文书和军事屯戍情况，涉及当时西北边城的政治、经济、文化等多个方面。

者且居關門上臥須家來者可也何少乏者出之叩頭叩頭方伏前幸甚謹使＝再拜白／並白虞勢馮司馬家前以傳出今內之

江並叩頭白子張足下前見不言因白寧有書記南乎欲與家相聞

以警備絕不得令耕更令假就田宜可且貸迎鐵器吏所

图276　"且居关门上"简　　　图277　"江并叩头白"简　　　图278　"以警备绝不"简

□且自愛以永元萬年
奉聞舍中僕得起居毋恙謹叩
□君房已聞　　　　　　頭
夏子侯君都錢願入
卒不及一二叩
頭　　　　　　　　致段漢

图279　"永元万年"简

图280　杨谔 临作

自评：

这件临作（图280），自以为已得汉简草书三昧，当是临习者笔性、个性与之相合的结果。

晋 王羲之 十月七日帖 小园帖

　　《十月七日帖》(图281)，草书，11行，100字。临写《十月七日帖》，宜用长锋兼毫，锋尖着纸，中锋，字形随笔势舞动。

　　单个字的造型，也值得反复玩味：有的字笔画本繁，现在概略其形，如"深

图282 晋 王羲之《小园帖》

忧虑"等字；有的字笔画本少，现在夸大其形，如"出""别""川""形""兄"等字。还有些字，如石头底下的书带草，歪斜细密，生气远出，如第六、第七行中的"远想慨然""要有验"等字组。该帖的总体形象如蜘网络空，随风摆荡而又不离故处。宗白华所谓"神行于虚"，莫非即此？

《小园帖》（图282），行草，15行，102字。此帖开始时是小草风格，从第四行起，情绪迅速升温，气势加大，情感化为墨迹，犹如山石从高处滚落，特别是第五行中的"患驰情散骑"数字，泼辣的重笔肥笔，越见老健、沉着、丰茂之美。从第八行开始，作大草风格，纵心奔放，气势如虹，天马行空，自由如风。"喻""尽""集"等字，书体作行书，挥运的气派却是地道的大草。又由于这三个字字形较上下周边的大草繁而静，故又于一片狂荡中生出沉郁顿挫的节奏之美。书帖共十五行，风格可分为三段，若不是胸襟洒落，不滞于物，焉能如此！

欣赏临写王羲之的书帖，常生"若有神助"的感觉。艺术创作中"若有神助""吾腕有鬼"的现象不是个别现象，一般来说，非如此则作品难以达到天然奇深。"若有神助"是和"无我""无他"结伴联袂的。王羲之书法所体现的无法之法，正是其真实地书写生命的自然之法，突破了"写字"的拘束，直接生命的灵府。这是一切艺术创作的根本大法。临习此类充满灵性的书迹，需要把握

好以下几点：

（1）不要埋头于点画结构的临摹，王羲之的字一旦凝固为"法"，灵气顿失，所以临其迹，味其意，更要参悟其中的理。

（2）在模仿学习变化技巧时，要多加比较分析，弄清楚之所以如此变化的道理。

（3）努力从精神的高度去寻找感觉，以期通过临习，在精神上获得真自由和真解放（哪怕只是创作时的片刻也好），让书法艺术成为自己表达人类"生命情调"和"宇宙意识"的最佳载体。

图283 杨谔 临作

图284 杨谔 临作

自评:

图283为临《十月七日帖》,纵敛、迟速、提按均有法度且自然,如果字形紧缩处再小一些,如"远想慨然""要有验"等字组,那么书作的章法节奏将更臻佳美。

图284为临《小园帖》,颇有浩荡丰茂之美,是较为成功的临作。

如果能选择好大小合宜的纸,按范帖章法来临写,相信收获会更大。

晋　王羲之　十七帖

　　《十七帖》因卷首有"十七"二字而得名。原迹已佚。唐张彦远《法书要录卷十·右军书记》："《十七帖》长一丈二尺，即贞观中内本也。一百七行，九百四十二字，是烜赫著名帖也。"据学者考证，《十七帖》是一组王羲之写给他的朋友益州刺史周抚的书信，时间从永和三年到升平五年（347—361），长达十四年之久。

　　临习《十七帖》，应该首先区分出每一帖的首尾。这些书帖，虽然简短，但都能自成起讫，各自独立。另外从书法风格上来看，各帖也如一独立的乐章，主题、音色、旋律、手法都有所不同，有的区别还很大。分开来学，有利于准确把握内在的精神脉络。比如《诸从帖》和《成都帖》，在《十七帖》中是相邻的两帖，但前者字势紧凑，如细密的紫荆花；后者开合较大，字势雄放，雅健自在，如四月的剑兰，"情聚锋芒壮指天，不群艳丽缀坤乾"。如果混在一起，当作一个整体来学，细心的学习者会感到莫名其妙，粗心的学习者则会如误读拳经，易致"筋脉错乱"。

　　《十七帖》共收法书二十八种，即《郗司马帖》《逸民帖》《龙保帖》《丝布

帖》《积雪凝寒帖》《服食帖》《知足下帖》《瞻近帖》《天鼠帖》《朱处仁帖》《七十帖》《邛竹杖帖》《游目帖》《盐井帖》《远宦帖》《旦夕帖》《严君平帖》《胡母帖》《儿女帖》《谯周帖》《汉时帖》《诸从帖》《成都帖》《药草帖》《来禽帖》《胡桃帖》《清晏帖》《虞安吉帖》。古人给帖起名一般都是或取开头数字，或撷取帖中之关键字词加以命名，故学习时可依此二十八个帖名加以区分。

《十七帖》是刻帖，毕竟与真迹不同。墨迹在经上板、刻凿、捶拓等工序之后，多多少少会有些失真。一个字中气息的连续一般还好，如果是一行字，那么字与字之间就难免出现气阻、气断现象。以《药草帖》中的最后一行"彼所须此药草，可示，当"（图292）为例："彼"字最末一笔与"所"字第一笔在气势上尚有些连的意思，而"所"字第一笔竖与第二笔横画在气息上就感觉连得不够紧。"所"字最末一笔与"须"字第一笔，虽然形靠近得即将连到，但"须"字第一笔起笔处明显无承接的意思，因此此处气流仍是断的。另外，"须"字右中下的两拐，生硬拼凑，应该是没有顺着原字迹之气流方向来刻，而只是截取其外形，打乱了顺序而刻之故。有点类似于意译和直译的区别。"须"字与"此"字之间，"此"与"药"之间，"药"与"草"之间，"草"与"可"之间，均存在着各自独立、气息隔断的毛病。"药""草"两字自身内部，也存在着气断、气岔、气隔的毛病。倒是"可示当"三字，笔断意连，气流还算通畅连贯。

欣赏者判断书作中行气是否连续靠的是感觉，一般来说，感觉的依据是点画的形、态、势。气息流通的上下点画之间，一般会有相应的态势来呼应迎合，如

图285 《药草帖》选字

"示"与"当"之间的迎合,即"示"字最末一笔的轻撇,与"当"字第一笔中竖细弯上部,构成气流的连接。"当"字内部,下部半包围末端往上欲挑未挑,中左部第一笔短重笔的起笔处微露迎合的锋芒,这些都是有形的呼应。

最难捉摸的是无形的气连,下一笔是上一笔"意""势"的连续。即使在下一笔出现前上一笔在空中有多个环绕和迂回,其与下一笔之间的气流也是不断的。在书写过程中,有时在空中做起、收、回环、蓄势等动作为的就是气连,形断但气连。如《胡桃帖》中的"胡桃皆生也"(图286)这一字组,"胡"与"桃","桃"与"皆"之间,"生"与"也"之间,字与字的衔接处即上、下笔之间不见有相呼应的态势,甚至上一笔的气流走向还不是直接往下一笔跑,感觉还是跳荡不拘的,但它们仍是流通的、连的,它们之间有一种不能见只可感的默契或秩序关系。这是由于在书写过程中,有时笔墨虽未落到纸面上,但在空中的连续动作没有中断过,好比跳跃着地走。这一点似乎有些玄,但生活中多有这样的例子:如两个特别相知的人,同时碰到一件事,他们可以不用任何语言和手势,在心里便与对方保持同一频率,默然心会。没有中断的心会与默契,就好比书写过程中在空中的连续动作。

图286 《胡桃帖》选字

有一次,一位学书有年者让我评点他的书法,我提出了这个"不见其形"但气连的问题,他很认真地表示不解,甚至笑问我书法中是否真有其事。我说真有,这就是书法的高妙之所在。你现在可以体会不到,但你不能就由此而得出否定的结论。你必须相信,至少你心里应先存放上这么一回事,这样你的书法才有不断上升的空间,摆脱"唯形"的肤浅。

临习《十七帖》,遇到字小而密的,如《郗司马帖》《逸民帖》《龙保帖》

历代书法名迹临习指要

《胡母帖》《儿女帖》等，尤其不能局促小气，要在狭小中显出镇定自若、游刃有余的大气度来。由于是刻帖，细密的字刻写时不那么方便、从容、宽绰，所以刻工的习气有时也会趁机凸显出来，如《儿女帖》中的最后一行"情至委曲故具示"（图287）数字，就显得生硬零碎，丝毫不见晋人潇洒风采，猜测刻工当时心里也特别烦躁。"刻"是影响《十七帖》晋人风韵的一个主要原因，因为有了这一"刻"，使得原作原本丰富的"表情"减少了不少，影响了神采。

下面我们不妨拎出摹本《远宦帖》《游目帖》的局部与相对应的刻本作一比较。

先看《游目帖》的第二行（图288）。摹本中的"奇"字下部"口"，第一笔为一短竖，上细下粗，第二笔为圆弧之笔，与第一笔组合后构成"可"字中下部。而刻本中则直接简略为一圆弧，短竖已被省略，或许当时刻工根本没有注意到这一细节。王羲之写"奇"字有时用今草写法，即如本刻本上另一个"奇"字。但这个"奇"字的写法是章草的写法，皇象《急就章》中就是如此写的。后世章草大家元代赵孟頫、邓文原也都是如此写的。王羲之的章草写得很棒，有《豹奴帖》传世。他的许多书札虽主要作今草，但章草的意味都很浓，如《寒切帖》，就应算作是章草，尤其是他笔势如回风舞雪般的那种写法，就是章草行笔走势的特征。因此要写好《十七帖》，学习了解一下章草、汉简是必要的。在今草中掺入章草，易得古雅之美，而且能丰富书作的表现力。摹本中"杨""雄"两字间的距离较为疏朗，而刻本中则相反，"雄"字显得局促。另外摹本中的"杨"字左右有对比有节奏，"雄"字秀洁、细节生动，而刻本中"杨"字线

图287 《儿女帖》选字

条平匀，"雄"字乏味。"蜀"字在摹本中提按分明，对比强烈，点画过渡自然，而刻本则是粗细方圆平均，走笔为匀速。摹本中"都"字第二笔与第三笔之间的呼应，十分精彩，风神生动，刻本中此字也很美，但相比之下略显逊色。"风神"这东西，刻本想表现，实在非其所长。再有"左太冲三"四字，摹本明朗大方。刻本中"左"字点画交代含混；"太"字之第三笔没能体现出摹本中圆中微折的变化，最后一点也显得松垮无当；"冲"字右部一转太小，小气；"三"字三短横缺少内在联系。而摹本中的"三"字，虽无牵丝相连，但气息浑成。

再以《远宦帖》中的第五行（图289）为例，说明摹、刻本的不同。

摹本中第一个字"救"字的生动之处，在于左上部圆转流畅线条中一个迅速的提按动作。这一提按如音乐旋律中的一个抑扬，缺少不得，但是在刻本中却化为乌有了，而且把这个字的主笔一竖，写得十分粗重，成了败笔。"命"字刻本摹本均佳。"恒"字左部一长竖，摹本为微曲，而刻本为直，刻本显然少了风姿。"忧"字摹、刻本均可。"虑"字还是摹本的佳，刻本病在最上部该飞提处未提，中间须重按处未按，徒然仿了个不太像的外形。"余"字两本均可。"粗""平"两字，刻本少了提按屈曲，刻本中

图288 《游目帖》第二行

历代书法名迹临习指要

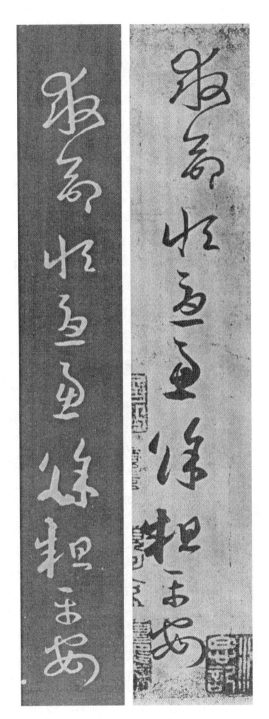

的"安"字左下方直接圆转过来，少了变化，显得味寡了些。

学习刻帖最大的问题是容易把原帖的风神过滤掉，就像人脸部少了表情便木然，手足少了相应传神的动作便僵硬，人们称这样的字为"枣木气"。明代大书家王宠也学《十七帖》，他的行草书有较浓的枣木气，一辈子未能摆脱。我建议学《十七帖》的同时，多临些王羲之的摹本，参照着学，这样不至于失却鲜活，收获也会更大些。

另外《十七帖》中的好多件手札文学内容也颇有意思，可当作小品来读。如《积雪凝寒帖》："计与足下别廿六年，于今虽时书问，不解阔怀。省足下先后二书，但增叹慨。顷积雪凝寒，五十年中所无，想顷如常，冀来夏秋间，或复得足下问耳。比者悠悠，如何可言。"

图289 《远宦帖》第五行

隋　出师颂

<p style="text-align:center">图290　隋　《出师颂》</p>

　　章草名迹《出师颂》（图290），相传为隋人所书，虽然至今未能考证出作者究竟是谁，但一点也不影响其在书法史上的地位。明詹景凤《东图玄览编》称："王太常藏索靖书史孝山《出师颂》，章草苍郁深厚，古雅天成，不犯斧凿，虽锋锷敛而奇趣妙思，妍态丽情，包举无限。"清代吴其贞《书画记》介绍说："书法秀健，丰神飘逸，为绝妙书法，然非索靖，乃唐人书也。纸墨尚佳，为宋时刻入石之祖本。卷后米元晖题跋云：'隋贤书，但不知隋贤是何人。'"《出师颂》笔致活脱，姿态奇崛，通篇又散发着一股草泽野民之气，与寄挂在索靖名下的多件作品相比勘，我认为此作不大可能出于索靖之手。

　　《出师颂》体貌初视如一黑健之北方村汉，不相接谈，不觉其不同凡响。其用笔之妙，若不是细细临摹悟察，不能悉知。

　　一般而言，作书当中侧锋并用。丰坊说古人用笔是中锋居八，侧锋居二。篆书用中锋，隶书则多用侧锋。《出师颂》为章草，隶意犹浓，草情也足，因此是中侧锋兼而有之，细细分析下来，侧锋成分约占三成左右。如开篇"出师颂史孝山"六字中，"出"字全为中锋，"师""颂"两字几乎是正、侧锋交替使用，但"侧"的幅度不大。"史孝山"三字，"史"字起笔即用侧锋，最后一笔全用侧锋。"孝山"两字也是正侧锋交互使用。侧锋取妍，长于取势，如果不是微用侧锋，"孝"字便不可能如此鲜活生动，"山"字最后一笔如不是微用侧锋，字的意态也可能要乏味许多。

　　与别人的"先正偶侧"不同，《出师颂》在写一个字时，常常是"先侧后中"，如"东""为""文"等字，给人以爽健、明快、直接的美感。

　　《出师颂》用笔提按幅度大，运笔疾徐有致，有孙过庭《书谱》所谓"一画之间，变起伏于锋杪；一点之内，殊衄挫于毫芒"之妙。我们可以任意截取一个字组，均经得起如此分析。如"乃命上将，授以雄戟"，"乃命上"三字提按变化不大，但第四字"将"字，与前三字相比，按的幅度就要大很多，这是字与字之间相比。一字之中也有提按幅度悬殊的，如"授""雄"等字，再如"实天所启"等字。

　　能提按不难，难在按中见提现轻灵，不滞；难在提中见沉着，不飘。"提""按"这两个相对相反的动作，是一对辩证的、不能分离又可以统一的矛盾。刘熙载在《书概》中作出过阐述，他说："书家于提、按二字，有相合而无相离。故

用笔重处正须飞提，用笔轻处正须实按，始能免堕、飘二病。"

《出师颂》的收笔出锋，多含蓄浑茫，即使是书写章草的招牌笔画"波挑出锋"，也是各各不同，绝不类邓文原、宋克等齐崭崭地统一一踢出一只脚去。笪重光《书筏》说："人知起笔藏锋之不易，不知收笔出锋之甚难，深于八分、章草者始得之，法在用笔之合势，不关乎腕之强弱也。"《出师颂》出锋不作通常之波挑，但能得一"合"字，一如汉隶中的《西狭》《杨淮》《樊敏》《张迁》诸碑，有浑厚、含蓄之美。《萨特论艺术》中说："美，并非是单一的，它必须是两种因素的统一，一是它的可视性，二是它的隐蔽性。"《出师颂》收笔出锋的丰富与含蓄，正合此论。

《出师颂》行笔速度多变。不疾不徐时仿佛游鱼自在沉浮，仿佛蜻蜓起起落落于花间，如"茫茫上天，降祚为汉""为世作楷，昔在孟津"等字组，简直还有些雍容尔雅的味道。快速迅捷时，仿佛风卷落叶满天作舞，又如瀑布跳潭奋不顾身，如"苍生更始，移风变楚""介珪既削，裂壤酬勋"等字组。

朱和羹《临池心解》中有一段话，比方的是正侧锋的运用："王羲之书《兰亭》，取妍处时带侧笔。余每见秋鹰搏兔，先于空际盘旋，然后侧翅一掠，翩然下攫……所以论右军书者，每称其鸾翔凤翥。"这一段描述，仿佛一组连续的电影画面。我在临写《出师颂》，体会其书写速度与字势变化时常产生类似联想：第六行"上将"两字，如苍鹰在空中停滞不动；"实天所启"四字，是苍鹰突然在空中开始盘旋；"见文见武"，是鹰在作急速的俯冲，其势猛烈；"明诗"两字，仿佛接近了目标，双翅忽一平展，速度突降；"阅礼宪章"，则是与猎物搏击的场景。

书法，尤其是行草书，要有书写感，不能有"描画"感，"写"与"描"完全是两种不同的气派。这是由书法艺术的特质所决定的。《出师颂》作为章草，其书写性远在我们见到的其他章草古迹之上。即使明代的宋克，也不能与之并肩。

《出师颂》常露锋入纸，点画转换时又如抽刀断水，断而不断，极为灵妙。落笔飞动时，如跳丸舞器，神鬼难测。它于率意中见精致，于不工中见难工。似非章草规范正格，实又高于正格，只是世人一时难解其妙而已。

下笔作书，若先想古人如何如何，下笔定然胆怯乏神；张扬无忌，恣肆纵

奇，又定然会俗气浅薄，不入雅格。反复临写《出师颂》，愈临愈觉此作精妙神秘，不可捉摸，不落俗格。难怪文彭要说此帖"不可摹，不可刻，不可学，不知其从何而起，从何而止，真可谓太古法书第一也。"思来想去，最后只能以"熟习精通，心手相应，字如其人"这12个字来概括。宋代欧阳修《与乐秀才书》有语云："然闻古人之于学也，讲之深而信之笃，其充于中者足，而后发乎外者大以光。譬夫金玉之有英华，非由磨饰染濯之所为，而由其质性坚实，而光辉之发自然也。"又说："夫欲充其中，由讲之深，至其深，然后知自守。能如是矣，言出其口而皆文。"用一句话说，书品之高下，取决于一个人的内在修为，靠"装"是"装"不出来的。

图291　杨谔　临作

自评：

临作（图291）但获其形，形也只得了几分。范帖用笔之圆实灵活，结构之随机简朴，临习者似乎都未有较好的领悟。

此帖与别的碑帖有所不同，此帖似无法而实以自我之法为法，初学者一时难得其解。建议先较为忠实地效其形，然后循其迹而渐悟其心。

学书得形不如得神，得神不如得书者之心，然必须认识到形亦乃心之迹，像《出师颂》这样的法帖，临者一时难得其形，然不遗细节，乃或可领其心。

唐　孙过庭　书谱

　　孙过庭的《书谱》墨迹（图292），是精妙和多变相结合的典范。如图中的六个"知"字，写法及字形差距较大，再三玩味，它们确实都是精致的、美妙的。"知"字之外，取图中的任何一个字，也都是点画精到，张弛有度，机变百出，不激不厉，美不胜收。但你能说这些字是"精准"的吗？因为若用"准"字来描述，就得立一个标准，或树一个样板，做到无限接近的，或者大体重合的，方可算是"准"。若如此，则成工业生产，而非艺术创作了。从某种角度来说，艺术创作最忌的就是形式上的"准"。因此，我们应该想到，艺术创作，比如书法创作时的"准"，不是以"点画"的外形接近某家或写到什么程度来衡量的，而是以"意"来验准的，以技法是否充分地表达了作者所想表达的"情""思想"为标准的。明代王世贞说《书谱》"一字万同"，真不知他依据何在。

　　从墨迹看，《书谱》的行笔速度是比较快的，这是小草书书写该有的特点。比如图例中的第三行"不知也"、第四行的"申于知己"、第六行的"朝菌"等字，用笔应该是非常快速的，不快则不会有如此变幻的笔势和风神。这几处字中的许多精彩的细节，是由"意"驱动"笔"带出的，而非"笔"为了表现"意"

才有意写出来的。心生了意，意又生了"笔"，于是众妙归焉，其源头却在笔法之外。在快速书写时，要想理性地顾及这一笔"毫芒"如何，那一笔"锋杪"又如何，这是不现实的，细节的情状如何，是心意和书写习惯两者共同作用的结果。若硬要按照"设想"去做，必然要放慢书写速度，甚至极慢，但少了速度，点画的神采、势及意外之美就消失了。清代蒋衡曾说："夫书，必先意足，一气旋转，无论真草，自然灵动。若逐笔安顿，虽工必呆。可语此者鲜矣。"（《拙存

图292　唐　孙过庭《书谱》（局部）

堂题跋》）仔细玩味，我们发现，孙过庭笔下的"毫芒"与"锋杪"是那样的不同，常能出奇制胜，正所谓"出新意于法度之中，寄妙理于豪放之外"，游刃有余、运斤成风。

　　说到这儿，也许有人会说，那孙过庭自己这么做，在文章中却那么说，岂不是骗人？孙过庭没有骗人。是我们中的许多人在阅读《书谱》中的这一段话时忽略了最关键的两个动词——"变"与"殊"。艺术作品如果没有了"变"与"殊"，只有"恒"与"常"，神采何在？魅力何在？"精"或许会成了"琐碎"。孙过庭的"一画之间，变起伏于锋杪；一点之内，殊衄挫于毫芒"，是一个极高的境界，只有功力深厚者在畅情无碍、自由书写的情况下才有可能达到。清代孙承泽《庚子消夏记》："唐初诸人无一不摹右军，然皆有蹊径可寻，独孙虔礼之《书谱》，天真潇洒，挥臂独行，无意求全，而无不宛合，此有唐第一妙腕。"孙承泽，亦真知书者也。而孙过庭真是善学右军者，其中"变"和"殊"两诀功不可没。

　　孙过庭（？—？），唐垂拱年间书法家、书法理论家。字虔礼，自署吴郡（今江苏苏州一带）人。官率府录事参军。

唐　张旭　古诗四帖

　　正书（楷、隶、篆）的临写，可以先局部后整体，即从点画开始，先解决单个字的用笔造型，然后再去把握作品的整体格局。临习智永《千字文》、贺知章《孝经》、怀素《小草千字文》一类的小草书，也可采用此法。但像张旭《古诗四帖》（图293）这样的大草作品，天机神纵，气象万千，临写时宜先把握整体意象，悟其体势，细解其变化特点，循书迹而揣摩其心，再对具体的点画结字加以细致观察，理性分析，最后进入"意临"。前者的临写法是从局部到整体，后者是从整体到局部，再从局部到整体。前者是"察之者尚精，拟之者贵似"，后者是取其大概，得其仿佛可矣。

　　临写《古诗四帖》，首先要把握好书写速度。

　　有时是中速或稍快。如卷首部分的"东明九芝盖北烛五云车"等字，写"东"字左右两点时，笔不提断，直卷而过，写"芝盖北""烛五云车"时如狂风贴地刮过，拔茅连茹；卷中部分有"子晋赞""淑质""区中实"等字组。有时运笔速度飞快，如卷中部分的"龙泥印""上元风雨散中天歌吹"，卷末部分的"四五少""必贤哲"等字组。有的则深沉劲厚，如诗人吟啸徐行，呈现这种状态的大多为一个字，或是一个字中的几笔，如卷首部分的"下""玉"，卷中部分"岩"字下部的几个点画等。还有的似快非快，似缓非缓，如卷首部分的"景""出没"，卷中部分的"非不""见浮"等字组。总之，临写此帖时行笔不能缓，

缓会失势，即使行笔沉着缓行处，也该是有内在力量蓄积着的，急欲暴发式的那种。我看过几个临写此帖的辅导视频，行笔极慢，为的是照顾到每一个细节，追求形质上的接近，此法无异于画字。以画字之法写大草，岂非笑话？若无相当的速度，则神采气势从何而来？但为泥塑木雕而已。杜甫《饮中八仙歌》描写张旭挥毫时的情景说："张旭三杯草圣传，脱帽露顶王公前，挥毫落纸如云烟。"在王公面前都敢脱帽露顶，如此大胆的狂徒，写大草时会是磨磨叽叽的吗？此帖之胜，首胜在气势的无敌。

诗卷用笔结字随意恣肆，无丝毫作家气，无丝毫为创作而创作，刻意于艺术的心思。旷达自然，字势多作纵向的一气直下。细察其中有些字的"草法"，似直接从行楷书转化而来，像是在紧急状况下"马马虎虎"快写而成，并不遵循什么传统的、约定俗成的草书写法，如"吹""千寻""香""之以万""登天""老"等字（图294）。奇异之外，又激发出了汉字的原初原创之美。再有，无论是密密麻麻的，如"上烟霞春泉下玉雷青鸟向金华汉帝""过息岩""一老四五"等字组，还是疏朗似风驱云散的，如"北阙临丹水""龙泥印玉""仙隐不别"等字组，都极少作向左右方向的冲突取势。有书写经验的人都知道，主取纵势，少作横势，是一种最自然、最符合快速书写要求的书写方式。

《古诗四帖》纵放如此，然点画线条的气息却极温润，有儒家的中庸之美，所谓"文质彬彬，然后君子"；所谓"谦谦君子，其温如玉"。这一点最难，体现的境界也最高，想来这也是此帖被历代书家尊奉为草书史上最高典范的原因之一。这种境界，非技法至上者所能达到，其内核当是书者的修为与理念、人生的境界。诗卷用笔的提按（表现为点画的粗细轻重之变）、刚柔（表现为点画结字的方圆之变）、快慢（表现为字里行间形势、气流的交替变化）以及用墨的"带燥方润，将浓遂枯"，共同创造了此作旋律的无上之美和内涵的无限丰富。

简单地说，临写此作，当首重气势节奏，字形不必太过苛求，待较为熟悉之后，再对字形点画作重点的分析临学，但仍不必过分拘泥于形似。此等鬼神难测之作，形质本随书者心性而变，无定质可言，故后人何必于此变幻不定处苦求？用笔则当施以中锋，少用侧锋。

《古诗四帖》为五色笺，无款。纵28.8厘米，40行，凡188字。

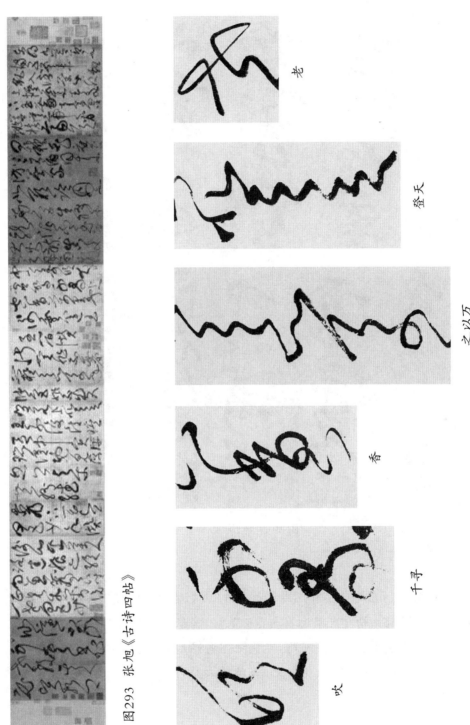

图293　张旭《古诗四帖》

老

登天

之以万

香

千寻

吹

图294　《古诗四帖》选字

图295 杨谔 临作

自评：

　　临作（图295）用笔结字有范帖的真率与自然，这比那些用"描"的方法临写此帖者要高明很多。精神气质也有点类似范帖。当纸的宽度长度不够自己自由挥洒时，就要早作打算，即预先布局，不能把字写得太大。范作的字与字之间有较为富余的空间，行神如空，行气如虹，而临作却挤得太紧，未能写出范作天马行空般的感觉。

唐　怀素　四十二章经

　　学习草书的顺序，先草法（字法）、笔法，后学习处理相邻关系，对比、穿插、变化，再往后是总体布局的把握，最后是如何表现作者自己。

　　怀素狂草《四十二章经》（图296），长达3000多字，可谓鸿篇巨构，其丰富的"藏量"，足够我们尽情地开采研究和取法。

　　此作开始近500字均显得比较谨慎恭敬，字的大小差别不大，精湛的笔法、严谨的草法、大体齐整的布局，十分有利于学草者的模仿和对草书结体、用笔等基本技法与规律的领悟。再接下去，怀素仿佛有些忍耐不住了，尽管我们能感觉到他知道自己是在书写佛经，尚有所节制，但很明显，笔法开始跳荡，字法动势加剧，夸张纵肆的点画俯拾即是，已进入"狂禅"状态，狂僧本色毕露无遗。字与字之间，穿插呼应，往往数字打成一串，神气贯注犹如一字，"状如楚汉相攻战"。其书写速度，想必是很快的，"须臾扫尽数千张"，但快又能刹得住，立得牢，不让人感到飘忽与浮滑，更见气势与力度。在这样的情势下，其布局也就自然而然地出现了大疏大密，节奏跌宕起伏，通篇狂气弥漫，让欣赏者大呼过瘾。狂草的本质，主要在于书家所表现出的精神气度与张力，而不在于字法的娴熟与完满无瑕，有时因精神高度的张扬踔厉而出现的异态，甚至笔误，反而能为字幅增添生猛之气。这种生猛之气，恰恰就是朝气与生气，是生命活力的投射。

图296 唐 怀素《四十二章经》（局部）

　　怀素的线条较细，细不等于弱。细要能劲能圆。林散之批评现代人用笔有四病，即尖、扁、轻、滑。他说："古人也有尖笔的，但力量到。"我们看怀素此作，不乏尖笔，如"人""美""儿""也"等字，还有一些拉长的笔画，可谓十分尖细，但我们感到的是犹如利刃切削而过，刀刀痕痕见血，尤其是"人""美"两字中的两个尖细之笔，犹如琵琶弹出的裂帛之音，细劲地切入，由耳而皮肤而

骨髓，在心里引起久久的深刻的震颤。

此作写到中段以后，气势稍敛，属于急管繁弦而非狂风海涛，等到最末几行，则已如朗月在天，一片澄明气象。

手头有一卷张瑞图的狂草《木兰辞》，字数远远少于《四十二章经》。原来也临过多次，倒也不觉得什么，现在两者加以比较，感觉到张瑞图此卷狂草，中途竟有多次拖泥带水和潦草疲沓。按理，张也是一位草书大家，笔法不可谓不精。我们再看怀素和张瑞图的其他作品，差异同样如此存在。

我想，关键在于书者这一颗心的虔诚与纯净的程度，当然也可能有体力、精力上的原因。

再把怀素的狂草《四十二章经》与傅山的多字小字作品如《左传成公十六年钞本》等作比较，发觉怀素的作品是"飞在天上"，而傅山的则在"地里生长"。飞在天上的让人向往，引人遐想，而"地里生长"的，让人一次又一次深深地感动。

平时练习草书，可以不需要真情与冲动，而创作时真情却缺少不得，应该有歌唱心灵与官能的热狂。书法情感的激发不一定非得靠有文学性的文字内容，怀素书写此经，是被佛经所言之佛理而激起了"狂兴"，还是被"笔墨"的情味所激发，我们不必深究，我们明显感觉到的是此作的"高潮"以及最末的"空明"都源自他的真情实性。

据说，当年年轻的萧乾，由沈从文带着，第一次应邀去见林徽因，林对他说："你是用感情写作的，这很难得。"书法亦然。

怀素（737—?），字藏真，俗姓钱，永州零陵人，曾客居长沙。草书运笔如骤雨狂风，晚年书风趋于平淡。

图297 张伟 临作

图298 董其昌仿怀素体创作

点评:

　　蓦然一看张伟的临作（图297）神采飞扬，与原作很接近。稍细看后感觉点画粗糙了些，少书外之味。佳作如君子，初看不甚佳，复看尚可，反复看爱不释手。怀素此帖，笔法的精微要超过他的代表作《自叙帖》。"细节决定成败"这句话说得有些绝对，但对于此帖来说，只有通过对其用笔轨迹的仔细追索，才能体察得到怀素当时的情状，明白他为什么要如此表达，从而悟得法帖之妙。

　　董其昌仿怀素体的创作（图298）善于用"意"，虚实处理绝妙！

宋 黄庭坚 诸上座帖

"宋四家"中，黄庭坚草书当数第一。东坡草书也好，但少作，故总而观之仍应推黄庭坚为首。

看黄庭坚与草书有关的两则题跋：

"钱穆父、苏子瞻皆病予草书多俗笔。盖予少时学周膳部书，初不自寤，以故久不作草。数年来犹觉湔祓尘埃气未尽，故不欲为人书。"（《山谷题跋·跋与徐德修草书后》）

"绍圣甲戌，在黄龙山中忽得草书三昧，觉前所作太露芒角。若得明窗净几，笔墨调利，可作数千字不倦……"（山谷题跋·书自作草后）

黄庭坚书法初学周越，即跋中所言之周膳部，后学褚遂良、张旭、颜真卿、怀素诸家。周越草书劲力外露，风格也是通常的劲美一路，后来被黄庭坚及其诸友视为俗气，黄庭坚甚至有相当一段时间因无法摆脱周越的影响而苦恼不已，以至于不愿为人写草书。第二则题跋中提到的黄龙山是黄庭坚学禅的地方，他拜黄龙山黄龙寺晦堂大师为师，禅宗中有一桩著名的"木樨香"公案，讲的就是晦堂大师开导他的故事。在跋中，他自述因参悟了禅机，识得心性本源，从而

悟得草书之法。从黄庭坚草书代表作《诸上座帖》一气呵成、中间一无懈怠的情况看,黄庭坚说自己"可作数千字不倦"一语,当非戏语或妄言。

《诸上座帖》写的是五代时的《文益禅师语录》,纸本,纵33厘米,横729厘米,堪称皇皇巨作。通篇和光同尘,不见芒角,已臻佛境。"一花一世界,一叶一菩提。"

临习此帖,应注意用笔连断交替频繁,笔断意连,富有节奏美感。

起首三行,用笔偏实,从第四行一开始,书兴书情犹如乘风之纸鸢,一会儿扶摇直上,一会儿飘然远逝。用笔以实为主者,笔实意虚;以虚为主者,则笔虚意实。虚虚实实,韵味魅力无限。用笔之力度与速度也颇堪玩味,试以"动仁者心动但且怎么会好别无亲于处也僧问如何是不生"四行为例(图299),稍作描述:

图299 宋 黄庭坚 《诸上座帖》四行

"动"字笔上提,虽多枯笔,然笔笔实按。"仁者"二字用笔如"砸","仁"字四笔变化为四点,"者"字共六笔,有四笔为短笔画,用砸字法;撇较长,实

亦角度动作不同之砸法。"心动"二字,似断还连,犹如茶道表演之凤凰三点头。"心"与"动"相衔接之一笔,如风一般畅达,接下来数点节奏较缓,最后两笔则疾徐相间。"但且"一行节奏如下:缓—稍急—缓—急—急—急。"别无"一行节奏如下:急—稍急—急—稍急—缓—急。"也僧"一行节奏如下:急—稍缓—缓—急—急—急—稍缓—缓。一般而言,笔速缓时线条重而粗,笔速快时线条较圆而轻。当然也有例外,如"生"字,用笔劲而缓,表现的线条却为细。

此帖的字法极为奇特,多前所未有之创造,真不知此等形象是如何创造出来的。"垂""手"等字,极如低眉垂首之老僧。"众""见"等字,一如佛殿中之长脖罗汉(图300)。再如第四至第十一行中八个"执"字(图301),大小、肥瘦、枯润、神态各个不同,然一个个均为佛国中人物气象,王羲之《兰亭序》中"之"字的写法,也无如此纯粹与精彩。

图300 黄庭坚 《诸上座帖》选字

图301　黄庭坚《诸上座帖》选段

从第二十九行"行脚"二字开始，字法实然变得活泼起来，但见光影满眼、闪闪烁烁，到第四十四行最下一个"汝"字及第四十五行"若不见"开始减速，用笔稳扎稳打，几行后又放开，两行后又收，四五行后又放，迅速又收，收中有放，如此直至最后三行：高提笔，线条基本不作提按变化，从从容容。

不是结局的结局。

临习至此，心亦收紧，本以为有高潮出现，然此高潮竟是"无受想行识，无眼耳鼻舌身意"。

"老夫之书，本无法也，但观世间万缘，如蚊蚋聚散，未尝一事横于胸中，故不择笔墨，遇纸则书，纸尽则已，亦不计较工拙与人之品藻讥弹，譬如木人，舞中节拍，人叹其工。舞罢则又萧然矣。"（山谷题跋·书家弟幼安作草后）此跋所言，已尽泄此帖玄妙之因。帖后行书长跋亦精极，临习时不妨扎实为之，作意近之。

图302 杨谔 临作

自评:

　　黄庭坚的草书是上到了宗教境界这一层级的,不是因为他书写了佛经的缘故,而是纯以书艺论。怀素的《四十二章经》虽然与此作气象有所不同,但就境界论,也已进入宗教、哲学范畴。

　　这件临作(图302)还是比较成功的,无论是从笔法、字法还是章法看。论境界则与范帖尚有相当的距离。

元　邓文原　急就章

　　当下学草书者，一般多从今草入手。若想进一步提高，草书取法这一块，就不能只在今草上打转转，需要再往前推，把眼光投向章草。章草是解散隶书，趋向简便，因此在章草里我们还能看到不少从隶书演变过来的痕迹，这一点十分有利于我们在学习今草过程中弄清"来龙去脉"。有此基础后，再去理解、变化今草，便会少离轨道。如果再能继续努力，多思、熟习、深研，做到谙规矩于胸襟，运用尽于精熟，那么就可以向草书艺术的自由王国跨进一大步。

　　书法史上有许多优秀的章草书帖，如《出师颂》《文武帖》《月仪帖》等，醇漓古雅，迥非凡品。但对于初学章草者，我仍愿意推荐元代书家邓文原的《急就章》。

　　邓文原此作，临自皇象，是其早年作品。纵23.3厘米，横398.7厘米。《急就章》也称《急就篇》，相传是汉代史游撰写的教学儿童识字的课本。邓文原此作，结体平稳，字法遒美，用笔劲健不苟，无因张扬个性而容易出现的"偏激"，他以写正书一样的手法去写章草，所以特别适合初学章草者临习。

　　章草与隶书在外形结构上相差已经很大，所以需要下一番记忆的功夫。临

写时，首先要注意的是字的写法，必须把它与译文逐字对照着练习，不能临了几遍还不知道自己写的究竟是什么，最好能边临边做观察分析，努力弄清楚隶书向章草演化过程中的点画结构变化规律。比如帖中开头的"急就奇觚"四字（图303），把章草的"急"字与隶书的"急"字在写法上进行比较，就会发现章草简省了第一笔短撇，现在只用一个横折，在外形上却兼有隶书"急"字上部的大体轮廓。中部"彐"的最后一笔短横，由往上提的圆笔粗牵丝替代了，在写法上也省了一笔。"心"变成了连续的三点，也就是把"心"中间的两笔缩减为一个点，三点巧妙分布，构成了"心"的外轮廓。

"就"字的简省尺度较大，约略隶形，如果试着快写隶书"就"字，就会发现，外形上比较接近帖中章草的写法，但帖中的这个"就"字，不仅更为简省，而且是趋于符号化，有点"以俗法为之"的意思。

图303 元 邓文原《急就章》（局部）

"奇"，这里写作"奇"，上部作楷书，点画数不变，下部用连写法。"觚"字左部"角"干脆把左中部的几个点画一起省略掉了，只取大半个轮廓，右侧"瓜"基本外形还在。从对以上四个字的简析中可以得知：章草的特点是摄取隶字的大轮廓，省减笔画，点画多连写。

其次是用笔要多在精细和丰富上下功夫。粗枝大叶绝不等同于豪放浪漫，反而容易养成马虎草率、不求甚解的坏习惯。不少人认为草书结体简豁，所以不大讲究细节，这是误会。"尽精微致广大"的道理，适用于所有艺术。用笔不讲究严谨，最易造成用笔交代不清，豕亥不分的现象。草书是一门既旷达又细腻的艺术，书者情感的细微变化，多靠细节来体现表达。邓文原此作，笔触脉

图304 《急就章》选字

络非常清楚，起承转合深入幽微，不少点画于劲健之外，又内藏起伏，不作空泛简单的一划而过，因此具有耐人寻味的美感。如"三翟"二字，"三"字的三个短横，无一笔一寸平滑而过，饱满丰富。艺术孕育于自然，其中的道理与自然万象的发展变化之理是相通的。譬如一截树枝，一眼望去是直，细看则是由无数个曲所组成，曲柔者活，硬燥者死。

"翟"字上右部，笔锋轻轻一偏，风流

图305 元 康里巎巎《李白古风诗卷》（局部）

图306 明 宋克《急就章》（局部）

轻灵。再如"许终"二字，结体疏朗，点画对比强烈，平正中寓有极强的动势，又无一笔不曲。细者如丝而仍劲健，波笔则于豪迈中杂妩媚，包世臣《艺舟双楫》云："用笔之法，见于画之两端，而古人雄厚恣肆令人断不可企及者，则在画之中截。盖两端出入操纵之故，尚有迹象可寻；其中截之所以丰而不怯、实而不空者，非骨势洞达，不能倖致。"邓文原《急就章》中的点画细而遒挺，粗而不空，正此理也（图304）。

元代的康里巎巎和杨维桢也是写章草的高手，康里巎巎字法取纵势斜势，结体紧结，运笔较快；杨维桢写章草如写行书，结体欹斜落拓，疏密对比强烈，且多任情使性的跳跃之举，风格奇特，有怪诞之美。明代宋克是位写章草的大家，作品体貌多变，即使写稳健一路的，也是凝练沉雄中兼有酣畅的快意，个性强烈。打一个比方：康里巎巎的《李白古风诗卷》（图305）与宋克的《急就章》（图306），好比一个人在小跑，杨维桢的《张氏通波阡表》（图307）无疑属于快跑。不管是小跑还是快跑，都得从学会迈步开始，而邓文原书写的《急就章》正是如此。

邓文原（1258—1328），字善之，一字匪石，四川绵阳人，流寓钱塘。累官翰林待制，出佥江南浙西廉访司事，至治中迁集贤直学士，兼国子监祭酒。

图307 元 杨维桢《张氏通波阡表》(局部)

图309　杨谔 临作

图308　杨谔 临作

自评：

学章草临邓文原，主要是为了熟悉字法、训练笔法。临作（图308）从容不迫，用笔按而能起，富有弹性，细若游丝而不弱。佳。

杨维桢的章草有些"奇怪"，临作（309）在结字时若能密处更密，再稍紧缩，放处更放，更空阔，则得之矣。

明　祝允明　箜篌引等诗卷

　　祝允明的草书个性特强，与前面历代大家的草书有很大的不同。"二王"蕴藉风流、洒脱不羁；张旭狂放，但内在意味不离儒家的刚健；怀素奔轶绝尘，却未能全心投入佛门；黄庭坚的狂草倒是有佛道的气味，但底色似乎仍是士大夫的人格理想。对草书的审美，也如把花比作美人一样，人们习惯于以"二王"为标准，风格既飘逸又中庸，最好还带上几分优雅。因此，祝允明"赤膊上阵"、敢于推倒一切式的书风的出现，实是书法史上的一件大事。考查他书法的来历，与他人无大的不同。他学过锺繇、"二王"、欧阳询、贺知章、褚遂良、赵吴兴、智永、怀素、张旭、李北海、苏轼、黄庭坚、米襄阳，还有张芝、索靖、皇象、韦诞、颜真卿、孙过庭、李怀琳、杨凝式、蔡襄等，而且都能做到临摹毕肖，可谓遍临百家。这一事实至少让我们明白：一个书家风格的形成，必来源于大量的临摹和创作实践。祝枝山在创作上真正做到了"人书合一"，在作品中毫不掩饰地张扬了浪漫颓放的人生态度，他仿佛金庸笔下的老顽童周伯通，蔑视一切陈规陋习，武功精湛，登峰造极，平生虽多种种顽行，但绝不作恶，时时处处透露出其内在的善良与真诚。他的小楷和行草书，被多位论家赞为明朝第一。如冯梦祯在《祝楷书宋人品诗韵语卷》中说："本朝书法推祝希哲先生为首，楷书尤佳。"陆时化在《跋祝书古诗十九首》中说："祝希哲书力追二王，趋向既高，

兼之天资超卓，学力深沉，遂为有明书家第一。"

《箜篌引等诗卷》约书于嘉靖四年（1525）前后，祝允明生于明英宗天顺四年（1460），卒于嘉靖五年（1526），此卷是他标标准准的晚年之作。诗卷录诗四首，凡116行，581字，长36.1厘米，宽1154.7厘米，现藏台北"故宫博物院"。

卷首五行，较为平静，从第六行"秦筝何慷慨"起，情绪开始激奋起来，运笔快捷，节奏短促繁密。第十六行，旋律忽然趋缓，第十七行竟至因哀而弱，第十八行起又忽挺然而强，现狂风急雨之势。到第三十一至三十三行时，笔触粗重，刚猛急促，如此继续到第三十九至四十二行，也即开始进入诗卷中部时，忽然出现短暂的宁静，风微云轻，仿佛踏入一片虚空，纯是如诗的慢板，但从第四十三行起，又复荡逸，风掀潮涌，满眼龙蛇，几欲脱纸而飞。从诗卷第六十行起，点画更雄肆，但运笔行意稍敛，而包孕之反抗力较前更为沉酣有力，若初入笼中之猛虎，左冲右突，头破血流亦不罢休，低沉的怒声，撞击着人之心魄。如此几乎直至卷尾，笔力毫不懈息，越近卷尾，字越正、密，然跳荡与纵逸又似或更甚。挥毫落墨间，忘其笔墨，完全不见技巧规矩，只有一股真气在字里行间盘旋，一腔哀愤在点画中激荡。祝允明借狂草以泄胸中千古之积郁。盛哉！最后几行款字，如暴风雨后蓦然的宁静，世人余悸未消，书者之心神却似仍沉浸在那场撼天动地的风雨中。抚帖痴坐，当年之种种情状宛然目前。不求典雅，不避粗鄙，激情满怀，毫无保留地展示人性之真，是这件草书卷的最大特点。

草书结字，以书写的简略方便为上，因此"简略"一法，是草书结字之最常用

图310 《箜篌引等诗卷》选字（1）

手法。简略或也可称作写意。提炼字形，多取其大概轮廓，偶或着以点睛之笔，其意趣则如古砖瓦文字，虚旷为怀，以拙、朴、丑为美。诗卷中的"豹""和""讴"等字，仅存字形大概，貌古神虚，拙朴粗豪。再如"体"字，左右偏旁高度简括，形神生动。"餐"字，全字被割开分成五块，彼此间无牵丝相连，通过姿势的互相呼引，保持气息的顺畅连贯。不妨作一设想：如果给"餐"字补上一些点画，哪怕绝少的一些点画或牵丝之类，比如在中间部位加上被省略掉的"人"字形，或在其下部以极细的牵丝把断开的点画连上，都会顿觉累赘，堵塞了欣赏者想象的空间，丢失了奇异之美。还有"用"字，干脆省略了左侧一竖；"知"字，右下方两点化为一横，均大巧若拙。这些处理，都需要书者有很强大的底气（图310）。

祝允明能把离纵与密集这一对矛盾统一起来，且运用精熟，两者对比程度也似较一般草书家更为强烈。如"蹄""捷""猴""猿"等字，左右拉开很大距离，左侧偏旁很简略，疏朗开阔，右侧则既有密不透风处，又有疏可走马处，下笔扎实从容，绝不漂浮不定。再如"马"字，上中部以粗重之笔益加其密，下左部则把四点化为一似实反虚之长横，纵情释放，如出栏之马，风驰电掣一般向原野狂奔。还有"年"字，也用此法，如一人昂首挺胸，逆风前行，形象极为生动。完全可以设想，作者如此挥洒时，其心灵是处于何等样的狂放状态（图311）。

图311 《箜篌引等诗卷》选字（2）

历代书法名迹临习指要

为书写方便，草字书写时常会出现打破既定笔顺的做法，这在前人虽然已多有尝试和创造，然在实际创作中，运用得巧妙自然，也是不很容易的。如此卷中的"翩"字，在左下部的半包围结构内，先写最左之一上提，断开，紧接着拉出位于中上部的高耸的横折，做出这一大幅度动作后，笔再返回至左下方，再写左下部右边的一竖撇，提笔重起，并从此竖撇之左侧起笔，写出一向右上倾斜的横折，最后写右部的一点。完全打破常规，忽左忽右，大幅度来回摆动，充满了睥睨世俗的豪迈之气。再如"橄"字，先写出左中部，忽提笔回至左中部，拉一长曲线直至最右，那是一种何等样的跨度与速度啊，如长风浩荡掠过天际一般，平常人焉敢如此？再说说"城"字，左边土旁写完后竟接着先写了右侧中间的一竖，然后再像围围巾一样补上其他点画，这种情况大概是书者在情急之时把笔顺弄错后急中生智地做出的"补救"，不大可能是故意或习惯如此。细细玩味，亦觉很有意思（图312）。

图312 《箜篌引等诗卷》选字（3）

除了采用常见的颠倒笔顺、简略、离纵与密集等手法结字外，祝允明在此诗卷中还采用了一些别人不太常用的手法来结字。

（1）借笔。与篆刻创作中的"借边""并笔"之法同。或借上一字之笔，或在同一个字中相借，好比相邻两家合用一座山墙，"多快好省"，其要是运作时必须做到天衣无缝，不然会弄巧成拙。如"前不"两字，"不"字最上一横，借了"前"字最末一笔，似借非借，又非借似借。"女妖"两字，可以说是"女"字最末一笔借用了"妖"字的第一笔，也可以反过来说是"妖"字之起笔借用了"女"字之最后一笔。再如"袖""珠"两字，前者右部最下边向右上一提，很明显被借用作了"由"中间的一横；后者左偏旁中部往下一环形线，本类似牵丝的作用，这里被借用做了"王"旁的最下一横。别出心裁，神来之笔（图313）。

图313 《箜篌引等诗卷》选字（4）

（2）挪移。挪动某些点画的既定位置，或把某些点画处理成夸张的形象。如"称"字，挪移了左偏旁中的中间点画；"南"字，把中下部一竖，移到了右下，成了顺手的一撇；"景"字最后一点，被远远地抛向右下方，如苍鹰一腿独立，一翅长伸；还有"前"字，也是如此。再有"城"字的写法，简直有些荒诞：右侧本是长竖，这里却大为缩短，如大脑袋的无锡泥娃娃，把左中部的笔画，挪移到了中间已紧缩了的一长竖钩之下。笪重光《书筏》有言："精美出于挥毫，巧妙在于布白，体度之变化由此而分。"祝允明的草字喜做出人意料之挪移与变形，也许有其谐趣的天性从中作祟的成分，此法是构成祝氏独特书风的一大关键，其中或也有从布白的角度来考虑创新出奇的成分（图314）。

图314 《箜篌引等诗卷》选字（5）

（3）暗示。奔放的大草好比诗歌中的直抒胸臆，暗示的手法类似于诗歌中的含蓄与象征。此卷中有一"宴"字，中间部位的一个"曰"字，在这里被"女"字起笔时稍重的"一顿"所代替，若有若无，如龙在云雾中只露出一鳞半爪，任人去填空想象。再如"道"字，此为何字也？只留给人一个背影，然结合上下，仍可以知道这是一个"道"字。如此做法，偶一为之，又有何不可？再如"折""躯"两字，前者出自诗句"磐折欲何求"，右边的"折"法，不做通常之写法，而是沿着上面一横，先折向左，然后断开，向右下延伸，那根线仿佛可以无限地绵延，犹如书者之哀忧。此字不但"折"了，而且还"断"了，恍惚间，似有一股浓密的绝望之气散发出来。后者"躯"字，出自诗句"捐躯赴国难"。"躯"字左部，点画残缺，右部支离颠仆，似有无限的伤痛。这种暗示之法，人书一体，人书交融，发自心肺，深入骨髓，若无真情驱使，若无融诸家的高妙手段，不可能现之于笔端。陈子庄曾讲："法由机变所生，而机变是无穷的。"正谓此也。字法之最高境界，至此极矣（图315）。

图315　《箜篌引等诗卷》选字（6）

（4）反复。此法是在简省中的铺张扬厉。作为修辞的反复，是为了强调某种意思，突出某种情感，特意重复使用某些词语、句子或段落等。祝允明草字法中的"反复"，通常是把高度概括提炼后的简略的"形象"进行反复排叠，敷陈渲染，形如宋代官印中的九叠篆，起到使书者情感更为畅达尽兴、布局上生虚空灵、审美上出其不意的作用。唐代张旭的《古诗四帖》，亦多有此法。用此法结字，造型多有高山瀑流、长虹千里之美。比如诗卷中的"长筵""还""烈""顾何言""多妖女"等字组。祝允明此诗卷中，安排在"长筵"两字周围的多是粗豪的直线，而此两字字法简略已极，几根线条形象又很相

似，于是构成了反复的"图案"，起到了调和旋律、丰富艺术形象与审美感受的作用。"烈"字上部极有写意性，有遒丽之美，下部四点做雄肆豪纵的反复排列，上下形成鲜明而又强烈的对比。"还""顾何言"两例，前者如"遥望瀑布挂前川"，后者如藤萝袅挂松树巅。再有"多妖"两字，多条平行的斜线构成了反复，苍茫、空灵、率意，如杜牧《汴河阻冻》所谓："千里长河初冻时，玉珂瑶珮响参差"（图316）。

图316 《箜篌引等诗卷》选字（7）

图317 《箜篌引等诗卷》选字（8）

（5）模糊。合在一起几不可识，如雾里看花，若细细拆开，则字字笔笔皆合理。模糊类似于诗歌的朦胧手法，其鉴赏的趣味或正在慢慢细细的寻绎中，在若此若彼所激发的想象中。书圣王羲之长于此法。祝允明此卷中的"名都""夜起""帛不时""不得"等字组均用此法。"名都"两字是故意的拆散。"帛不时"三字，把"帛""不"两字合拢来写，"不""时"两字点画的形、意

均极相像，因而模糊了造型上彼此间原有的差异，产生了朦胧之美。"不得"两字，"不"字点画"破败"，结构又丑拙，仿佛遭受了"毁容"，"得"字因右侧偏旁写得"笼统"，混沌一片，因而产生了模糊感。至于"夜起"，两字右部的写法原不相近，这里却处理成相近的形象，颇有趣味，如云出岫，如水荡漾（图317）。

（6）写实。为艺之要，一要表现心灵，二要富有机趣，欣赏《箜篌引等诗卷》时，常会于一片简约、飞舞、荒率、野逸中，突见字形上"一笔不省"的写实的楷字或行字，于是浩荡纵放的气势忽被阻缓。但是，这些"写实"的字，一如旅游途中意外邂逅的美丽风景，给人以惊喜。如"攘""颜""马""竟""啸"等字，举止稚拙却神采飞扬、精神奕奕。形式上它们不能归为草字，但在此作中却确确实实起到了"达其性情，形其哀乐"的作用，与此作中的其他草字浑然不可分离，因此亦当视之为祝氏草字之一别格（图318）。

图318 《箜篌引等诗卷》选字（9）

有人片面、过分强调草书的符号性，有人干脆说草书就是简省了的可以连写的符号，尤其是狂草。这种说法值得商榷。草书从萌芽到现在，在各个发展时期，从来没有脱离和抛弃过象形之"象"。这个"象"是汉字之根，是书家的下笔之源。书法由篆、隶而章草，又发展为今草，初基于实用，后来之兴旺与繁荣，艺术审美之需要实为很大之动力。草书具有抽象的特性，并不等于它已抛弃了"象"。所谓抽象，实为艺术创作中的"摄神""凝神""提神"之法。抽象多一分，艺术就高级一分，这也正是草书的艺术性高于其他书体的原因之一。草字抽去的是表面的"象"，主体结构还在，精神魂魄还在，就像一棵树，剪去了树叶，其干还在，其根仍深深地扎于泥土之中一样。因此，草书尽管以简省连绵为特点，但无疑不仅仅是符号，因为汉字的"原始之象"已或明或暗地包隐于草字的

点画结构中。这些"象",承载着几千年的文化记忆和思想情感,书者只有在下笔有源的情况下,伸之以变化,演之以奇崛,草字才会有血有肉,有温度,才能"达情"、"写心"、感染人,艺术所塑造的精神之树才会因此而常青,祝允明的这件草书卷,就是最好的例证。祝允明主张作书要常使意胜于法,不提倡法胜于意,这里所总结的这些祝氏草书结字法,亦是以"意"贯之,以意为主导的。

字法是形式,从属于书家之思想,思想又赖形式得以表达。祝允明草书的结字特色,是他独特思想的独特表达,在欣赏、观摩、借鉴时,不能一一照搬,因为艺术也有一个"水土服不服",即是否适合自己的问题。英国作家查尔斯·兰姆在《往年的和如今的教书先生》一文中曾善意提醒世人说:"别人的思想可以吸收,但是,思想方法、熔铸思想的模子,却必须是你自己的才行。"陈子庄也说:"最高尚的艺术是从形迹上学不到的,因其全从艺术家人格修养中发出。"(《石壶论画语要》)

祝允明的草字有"胆大妄为"式的奇,其背后却站着一个"正直"的灵魂。关于结字的正与奇,项穆《书法雅言》中有一段颇富哲理的论述:"所谓'正'者,偃仰顿挫,提按照应,筋骨威仪,确有节制是也;所谓'奇'者,参差起伏,腾凌射空,风情姿态,巧妙多端是也。奇即连于正之内,正即列于奇之中,正而无奇,虽庄严沉实,恒朴厚而少文;奇而弗正,虽雄爽飞妍,多谲厉而乏雅。"祝允明的草书为书史开辟了新境,历数百年而不倒,正是因为奇不失正的缘故。其不失正者有二:一是奇与正共荣共存,奇字多拙,正字或妍,奇正妍拙,和谐相处;二是奇字之奇,从正中化出,奇实正之异也。为了进一步说清后一个 "正"的内在含义,这里不妨引述祝允明的几句话:"故尝谓自卯金当涂,底于典午,音容少殊,神骨一也。沿晋游唐,守而勿失。今人但见永兴匀圆,率更劲瘠,郎邪雄沉,诚悬强毅,与会稽分镳,而不察其为祖宗本貌自粲如也。迄后皆然,未暇遑计。"(祝允明《奴书订》)这段话的大意是自汉及晋,由晋入唐,许多大书家与王羲之的面貌都不相同,但书之神气骨骼是一致的,都是从祖宗这棵老树上开出的各色之花。由此可知,后一个"正",即优良的书法传统,书法的根本精神。"奇"不失正,也即新奇的形象当由优秀的传统、精神中化出。那么书法的传统与精神又是指什么呢?也许可以分成三个层次:第一层次是指"六书",即六种造字法,是中国汉字字法的根本。祝允明对"六书"很看重,他在《论书

帖》中录虞集的观点说："魏晋以来，未尝不通六书之义。吴兴公书冠天下，以其深究六书也。"第二层次就是书法的笔法和审美原则等。第三层次为书法作品的灵魂，也即书家之心灵世界。

祝允明（1460—1526），字希哲，号枝山、枝指生、枝山道人，长洲（今江苏苏州）人。官广东兴宁知县、应天府通判。世称"祝京北"。书法博采众长，个性鲜明。

图319　杨谔 临作

自评：

临作（图319）得祝氏之豪荡，稍欠其理性。第四、第六行"阵脚"已动。

明　董其昌　唐诗二首

写草书大约可以分为四个阶段：

第一阶段：临摹（包括意临）、仿写，通过查资料拼凑成作品。

第二阶段：能够熟练地书写，日常创作时能不依赖参考资料。

第三阶段：博采众家，努力有异于古人，追求自家笔墨语言。

第四阶段："根之茂者其实遂，膏之沃者其光晔"，由博返约，醇而后肆，字随心转，似无法实法度森严，具充实之美。

以上四个阶段的划分，多从书写时的心理状态这一角度考量，也兼及书写功力。作品精神的张力，格调的高低等因素当然更为重要，但书写水平处于第一、第二阶段的还谈不上，只有书写技术、状态达到第三、第四阶段者尚可语及。一般而言，技巧越高，书写的自由度越大。只有书写心态、技巧均达到了第四阶段，又兼具崇高优美的精神品格，方算是达到了草书的最高境界。

王阳明有一个著名的观点"知行合一"。他认为如果"知"而不"行"，等于不"知"；而能"行"者，即是"知"了。联系到草书的学习创作，如果作品是崇高真率的，那么作者书写时的心态必然是放松的、真诚的，手上也是自由自然的，

功力深厚的，反之则不一定成立。

董其昌是在书法史上堪称一流的大家，虽不是一流的草书家，但他写草书时的心态和笔法的精彩却常常是超一流的。

先说董其昌草书唐诗二首的字法。

谈草书单个字的字法，不能脱离这个字当时所处的环境及整件作品的风格。许多草字，如果单个拎出来分析，可能是不合理的、匪夷所思的，甚至是错的，但若放回到原来的环境中，它却是活的、奇妙的、富有创造力的。如该帖《放歌行》正文第九行的"楸"字（图320），中间"禾"字的处理，若按常规写法，可以设想一下效果，肯定会稀松平常，现如今却有奇异之美。此字不但"禾"的处理出人意料，而且整体结构，左、中、右，上、下，均不齐平，参差起伏，这是极为罕见和难能的。董其昌参透古法，悟得作书不应作正局，当以奇为正，并以此作为标准，批评赵孟頫的书法因此入不了晋、唐门室。他认为：字法布置，当长短错综，疏密相间。再如第十一行的"自甘""歌"字（图321），一个肥厚劲健，密不透风；一个缥缈空灵，疏可走马。另外像第十六行的"鸡"字，

图320　《放歌行》选字（1）

第二十二行的"声"字，第二十三行的"籍"字、"作"字（图322），"声""作""鸡"三字如单独写出，几乎可以认作是错字，因为简化得难以辨认，"鸡"字的第一笔撇画，还是借用了上一个字带出来的长长的牵丝，真亦假假亦真。再如"籍"字，形极散，神却极聚，势极大，如大雨飓风泼天而降。这些字在原作里都闪着迷人的光彩。

次说笔法。

董其昌曾提醒后人，作品最忌信笔。所谓信笔，是指书写者无意识的、习惯性的书写动作，包括用笔、用墨和结构。比如对某些点画的任意抻长或缩短，

图321 《放歌行》选字（2）

图322 《放歌行》选字（3）

不是出于此时此刻创作本身的需要，而是自由散漫、不经大脑、无关情感、无理性驾驭的信马由缰式的书写。董其昌介绍破除信笔之弊的方法说："吾所云须悬腕、须正锋者，皆为破信笔之病也。东坡书笔俱重落，米襄阳谓之画字，此言有信笔处耳。"（董其昌《画禅室随笔·论用笔》）悬腕用正锋，好比一个人正襟危坐，一无依傍，不容易因坐久生困入眠。作草书，尤其是作狂草，由于行笔较快，最容易出现"信笔"，快速书写时产生的惯性使然是一个因素，也有可能是书者对字法把握不准的缘故，书史上即使是张旭、怀素有时也不能幸免。细观董其昌此作，竟无信笔处，均能做到笔、意俱到，笔笔不苟且，绝无油滑失控处。他在出现大片曲笔时，安排极坚挺之"直笔"或迥异于前之笔。如第十行，"谁相数"三字，连绵而下，直至"数"字末笔，其势仍不稍减，接下来一

字却突然蘸墨重起，字法端严（图323）。再如第三十一行第三字，"人"字的一撇一捺，突然作极粗重的中锋直笔，接下来的"共"字曲中有直，气格倔强，这些都起到了控制"信笔""信势"的作用（图324）。第二首诗《野田黄雀行》中的正文第十二、十三行（图325），均有大量的枯笔，由于坚持中锋用笔，提按相间，所以枯中见润，立体感强，尽管字势飘逸，仍能给人以坚实秀劲的美感。第五行的"复""争"（图326）两字，饱满中实；第八行的"枣""犹"（图327）两字，如飞舞飘忽的绸带，变幻莫测，又从容不迫，坚劲通透。

董其昌说："发笔处便要提得笔起，不使其自偃，乃是千古不传语。盖用笔之难，难在遒劲，而遒劲非是怒笔木强之谓，乃是大力人通身是力，倒辄能起。此惟褚河南、虞永兴行书得之。须悟后始肯余言也。"（《画禅室随笔·论用笔》）用他说的这个不传之秘，对照这件草书，足见其言不欺。董其昌笔下的力是巧力，是自然而然产生的力，无微不至，无处不在，又不张扬。这种力与他所提倡的映带而生、或大或小、随手所如皆入法则的结字原则是相配套的。"气盛则言之短长与声之高下皆宜。"（韩愈《答李翊书》）气盛是前提，不可或缺。董其昌的底气，来源于精深的书写功力与技巧，还有对古代法书的独到领悟，以及书写时过人的理性。

图323 《放歌行》选字（4）

图324 《放歌行》选字（5）

图325 《野田黄雀行》选字(1)　　　　图326 《野田黄雀行》选字(2)

　　法国史学家布洛赫说："理解才是历史研究的指路明灯。"学习草书，在积累了一定的书写体验后，一定要采用"理解后才学""在学习中理解"这一方式，对照自身，时时联想，不然很难有大的改造和进步。

　　董其昌的这件草书散淡、秀动、空旷自在，笔、意俱足，字法新意迭出，笔法精致入微，对于我们学习掌握草书的艺术创作思想及书写技巧极为实用。书法史上有些草书大家，如王献之、张旭、怀素、黄庭坚、傅山、王铎、徐渭等，他们有的作品也会偶有失笔处，不尽如人意处，但在欣赏者心里产生的震撼却要超过董其昌和另一位笔法也非常精致的孙过庭的某些作品，

图327　《野田黄雀行》选字（3）

这是为何？是狂草的特质偏向于"粗豪"（崇高）决定的吗？还是有别的什么因素是董其昌们所关注的技法所不能比肩和取代的？这是一个值得思考的问题，或许这个问题的答案才是写好草书的真正秘诀。

　　董其昌草书唐诗二首，绢本，高32厘米，横645.2厘米，现藏于上海博物馆。

　　董其昌（1555—1636），字玄宰，号香光居士、思翁，华亭（今上海松江）人。官至南京礼部尚书，人称"董宗伯""董容台"。善画，精鉴赏，书法为明末四大书家之一。

明　朱希贤　杜诗卷

2003年第3期《书法丛刊》披露了明代朱希贤的草书《杜诗》卷（图328）。

此卷草书开头部分一至六行非常精彩。如果我们把这一局部作为全部来看，不失为一件不可多得的草书小品。开首第一行，仿佛开门见山，下笔即进入状态。"床上书连屋，阶前树拂云"，墨气拂拂，像破窗而入的风；又像一顽皮的孩子，突入室内，刚挦弄了架上的兰花，又忙着去翻动案上的书本。"将军不好武，稚子总能文。醒酒微风入，听诗静夜分。""轻描淡写"之间，一种悠悠闲闲、宁静自适的气氛便被充分地营造了出来。那是一个"雨中山果落，灯下草虫鸣"一般令人神往的意境。其中"不好武稚子"这一行字的用笔用墨，堪称神来之笔。

此卷草书纵19.5厘米，横276.5厘米。当我们全部打开此卷，就会发现以下几个问题：

一是通篇布局雷同。我们如把此卷分成几组字段，那么每一组字段内是有变化的，如本文开头叙述的一至六行这一字段。总起来看后，我们会发现，每组字段，其内部变化采取的几乎是同一种形式的章法，即同一种浓枯、疏密、张弛的对比。这便让欣赏过程由最初的惊喜转为失望，最后走向疲劳，大大地弱化

历代书法名迹临习指要

图328 明 朱希贤 草书 《杜诗》卷（局部）

了作品的艺术感染力。

　　二是点画紧缩处力怯意弱。写草书讲究大小、正侧的掺杂，此卷也如此去做了。在书写字形较小的字时，笔画张弛幅度必定要紧缩，但这时的密与小，并不是气势的小、容量的小，这只是一种外在形式的小与密。如有可能，其密小的空间应该储蓄有更为澎湃的信息与能量，而绝不是笔势的减弱，甚或草草了之。可惜的是，此作恰恰不时地表现为后者，如"风雨""春畦""杨里""樯独夜舟星垂平"等处。

　　三是意境不深，缺少诗意和想象的空间。在产生了以上两种欣赏感觉后，仔细地寻找其"致病"的原因：第一，线条太直白，没有内涵，在用笔上无论是实笔还是虚笔，无论是湿处还是枯处，均缺少蕴涵起伏其中的多向变化，如"别""中""事""水间""映竹"等。第二，字之造型均在意料之内。作为一件多字的草书作品，求奇炫异固然没有必要，但其中要有多处的出奇却是必须的。第三，书写意趣老实与枯瘠，没有做到得意忘形。

　　作者创作时不能超脱于字形之外，欣赏者又怎能欣赏到更多的、广大的字

外之意、字外之趣呢?

　　布局、用笔、造型、书写状态的精彩其实都可以通过提高技巧的方式来实现,从这一点上来看,朱希贤的这一草书卷在技巧表现上就难免显得捉襟见肘了。倒是文前提到的一至六行古淡意境的形成,似非人力(技巧)所能为。许多广受欢迎的流行歌曲,为了达到普及的目的,降低技巧难度,但真正的歌者是不满足于此的,他们讲技巧,追求技巧,让技巧服务于情感。这样的歌声才是艺术。书法也是如此。

　　朱希贤,明代书法家,具体不详。

明　张瑞图　异石诗卷

张瑞图是一个个性风格非常强烈的大书家,他的书风的形成,除与他的个性以及当时的文艺思潮有关外,还与特殊的仕宦经历对他心理的影响有关。清代梁巘在《评书帖》中说:"明季书学竞尚柔媚,王(铎)、张(瑞图)二大家力矫积习,独标气骨,虽未入神,自是不朽。"事实并非尽如梁巘所说,张瑞图是有超逸入神之作的,但由于他曾手书魏忠贤生祠碑文一事,在人格上有了污点,《明史》又将其列入"阉党",这样多多少少影响到了后人对他书法的评价。因为"书如其人""书以人贵"的观念在我国是深入人心的。

明朝初年,书坛上出现了一股复古思潮,人们以"二王"为偶像,然弃其质朴、康健、率真,而求圆熟流媚,最后终于导致了"台阁体"的诞生。明代晚期,与张瑞图并称的另有邢侗、米万钟、董其昌三家,这三家始终没有摆脱"二王"与时风的左右,独有张瑞图别开生面,以一种近乎猛厉、偏激的方式宣示自性,抒发自己复杂多味的人生感受。

张瑞图的楷书中多有行书的笔法意趣,类似的做法也见于他的草书。他写草书时喜用行书的笔法和意趣。这样做的结果是:草书点画粗拙简短,跳跃繁

密，节奏转换快，显得特别的雄放斩截，有攻击力，与一般人印象中草书的模样大异其趣，挑战了世人的审美习惯。

　　草书《异石诗卷》，纵32厘米，横534.4厘米，是此种书风的代表（图329—图331分别为卷首、卷中、卷尾局部）。卷首部分，这一特点表现得尤为明显。卷

图329　《异石诗卷》卷首（局部）

图330　《异石诗卷》卷中（局部）

中与卷尾,很明显他已进入佳境,神融笔畅,使笔如飞,可仍不忘故露"此风",仿佛一个酒醉之人,在胡话连篇之时,仍不时地向人宣称:"我没醉!"如卷中部分的"玲""散""胸""幸"等字,卷尾部分的"摩""勒""空""华""朽"等字(图332)。

图331 《异石诗卷》卷尾(局部)

图332 《异石诗卷》选字(1)

诗卷的结字,亦多反叛意识,富现代美学趣味,令欣赏者、学习者耳目为之一新。如卷中部分的"支""盆""藏"等字,卷尾部分的"誓""砾""弊"(图333)等字,多奇异之笔,去王羲之晚年的思虑通审、志气平和、不激不厉甚远,而是纵心奔放,率性而书。

图333 《异石诗卷》选字(2)

临习这件草书卷时,笔下有一种强烈的气感,又似有一股雄健之力,向左右、上下突奔翻飞,绵绵不竭。

一般人都认为,张瑞图喜用侧锋,落笔处露锋直切杀入,翻折处迅捷硬斫,形成一定的方形锐角,学习者也多以此作为"张书"的独特"标志"加以继承和展现。由于不及其余,忽视了他笔法丰富的另一面——于一片硬折厚拙中时见波曲圆转的柔性点画,因此易导致单调乏味,质而不文。《异石诗卷》卷首部分的"山深雨露滋"诸字(图329),刚健清新,细节处颇多幽微之美;卷中部分的"鞭""驱""翻""漏"(图334)等字中的细线条,笔笔中锋,劲挺温雅有弹性,富有生动的表情;再如卷中部分的"其邃可藏""置酒独往时摩莎",卷尾部分的"渠""理""诗""也""壬"(图335)等字的精妙发挥,都堪称经典。

历代书法名迹临习指要

临帖首先要抓住主要矛盾。这好比一片叶子的阳面,于本诗卷即其刚与壮的一面,"武"的一面;同时也不应该忽视次要矛盾。好比叶子的背面,于本诗卷则为其柔性、中庸、婉约的一面,"文"的一面。能文能武,主次互补,方可成就完整、立体的美。

图334 《异石诗卷》选字(3)

图335 《异石诗卷》选字(4)

一般书家作巨幅,至结尾时常才尽力疲,张瑞图的行、草巨篇,常常至最后部分才进入"放笔一戏空"的无人状态,忘乎所以,兴来欲飞,神来之笔如约而至。如《异石诗卷》、《欧阳修醉翁亭记》草书卷、行书《卢照邻长安古意诗卷》等。

张瑞图有几句谈书法的话,实在而又平易,有助于学习者理解他的作品,也可以提高学书者对书法艺术的认识。他说:"晋人楷法,平淡玄远,妙处都不在书,非学所可至也……假我数年,撇弃旧学,从不学处求之,或少有近焉耳。"(《墨迹大观·张瑞图》,上海美术出版社)

张瑞图(1570—1641?),字无画,号二水、果亭山人等。明万历三十五年(1607)探花,官至礼部尚书兼东阁大学士、左柱国、吏部尚书等,曾参与枢要,后魏忠贤案发,受牵连,惧而引疾告归,于崇祯二年(1629)"坐赎徙为民"。

图336 杨谔 临作

自评:

张瑞图的草书外在特征相当突出, 后世学习者甚众, 然大多袭取其硬折方削便以为得, 无视其文气、厚朴与道润之内涵。当然, 文气之类亦非技法所能解决。

临作(图336)文质、形神兼具, 唯"帛"字一长竖, 不够凝练且纵放稍过, 成一缺憾。

历代书法名迹临习指要

明　王铎　杜诗卷

　　与王铎的其他草书帖相比，此帖在用笔时折笔的成分相对减少，即使使用折笔，折的程度与感觉也由温和腴润代替了他惯常的方硬燥厉。虽属狂草，然有温雅之气，即使是极枯之笔，写来也是圆活淡定。临习者、欣赏者的心境会在激动之时，迅速得到调和。

　　孔子说子路太刚狠，故"不得其死也"。书法家亦如此。自古"峣峣者易缺，皎皎者易污"，一味刚狠，易折之外，还容易让人兴味索然。此帖雄放与敦雅兼具，程度把握得极好，几与张旭《般若波罗蜜多心经》同妙。

　　此帖之墨法有一大亮点，即大量使用枯笔。枯笔书写甚难，不仅要有胆量，还要有很深的功力和技巧。此帖有的枯极反润，如"时序百年心""禹庙空山里"（图337）；有的枯而不浮，如"云气生虚壁""野阔月涌大江流名岂文章著官"（图338）；有时枯中见力，如"飘飘何所似，天地一沙鸥""平台访古游"（图339）等。临习此帖后，有一段时间我在创作草书时也曾模仿着大量使用枯笔，飘摇烦躁，但多不可看，只数字作枯笔尚可。后来尝试多了，勉强能用枯笔连续书写多字，不再胆怯。悟到多字枯笔的连续书写，一定要情足气旺才行，书

写时的注意点不在如何调动技法，写好枯笔，而是心中没有涨墨枯笔之分，只需像笔头水墨充足时一样从容地书写。

　　王铎此帖写于丁亥年，是他仕清的第3个年头，那一年他56岁。王铎的降清之举，历来为人所诟病，细读其降清前后的诗文，知其当时心理极为复杂，降与不降，有时代潮流裹挟的原因，也有其内心反复思忖后选择的因素。降清后的王铎并无实职，在他的年谱中，那一段时间临帖作书作画的记载特别多，说他完全寄情于翰墨一点也不为过。这里摘录三首他当时写的诗，以见其心境处境之一斑：

　　"蜗居不觉到端阳，晓起风沙雨后凉。官冷灶煤安得热，心闲铅椠许多忙。驽才难中六驹驭，雅集将谋九老堂。为料箕山深密处，有人相唤共渔床。"（《丁亥端阳写情》）

图337　《杜诗》卷选字（1）

图338 《杜诗》卷选字（2）

不久，与他一起降清的钱谦益因受山东起兵复明事牵连入狱，40天后又被放了出来。王铎与之相会，题赠数诗，其三曰："荷花对酒醉休辞，常熟钱公安所之。满眼风尘交甚少，何人天地遇偏奇。未归肮脏燕歌切，渐老英雄楚调悲。孤棹不禁蓬岛意，蛟门龙窟雾垂垂。"又其四曰："拂水房前旧屋存，青天兰芷洗朝暾。回头恍惚生前事，堕泪殷勤梦里言。雁荡霞标收越徼，洞庭山翠近吴门。今时亦有赤松子，世外冲虚炼魄魂。"

此本草书诗卷有尾跋云："丁亥十月十三，过雍来李老年翁书阁观画，戏笔毕此博噱。"查王铎年谱，是年秋，好友李元鼎被革职还乡，王铎有诗文相送，其中有句："抗手分袂，秋风渐渐。"又有句："待到秋江日，秋江到处花。"李元

图339 《杜诗》卷选字（3）

鼎《石园全集》卷二十七《题王刘二公字帖》云："……宗伯兴到笔随，掀髯泼墨，缣素纨楮，一时俱尽，奔放横逸，皆中古人法度。"宗伯即王铎。疑此草帖中所言之"李老年翁"，即李元鼎。

临帖不仅仅是临帖上的字，或者关心一下章法布白，对与该帖有关的一些信息，也要努力加以了解，这样才有可能尽量多地贴近书者当时之心，理解其"之所以"如此之前的"是因为"。此既是书内功，也是书外功，对于提高临书者的文史修养也有一定帮助。

王铎（1592—1652），字觉斯，一字觉之，号嵩樵、十樵、兰台外史等，河南孟津人。南明弘光朝官礼部尚书、东阁大学士；降清，官至礼部尚书。诗文、书画均擅，草书尤负盛名。

图340 杨谔 临作

自评:

　　打一比方:王铎的原作,好比大雨过后的池塘,水涨到了水桥石板的边缘。临作(图340)则如池水淹过了水桥。此或与书家心性有关,即使是临摹,一旦真性表露,便故态复萌。

清 傅山 临伏想清和帖

　　几年前，有幸在常州博物馆看到了傅山书画展，其中临王羲之《伏想清和帖》一轴印象尤深：笔势浩茫、笔法莫测，其中多用淡墨，益见苍秀，犹如云海缠绵于高山，舒卷流动，密密迭迭，浑融满纸。回家数日后，犹不能忘怀，于是找来该轴的印刷品以及王羲之《伏想清和帖》（图341）分别临写，两相对照，发现这件一望即知傅氏风格的临作，字法、字势，无论形还是神，都与原作出奇相似，不由得让人啧啧称奇。

　　细致观察后又发现，王羲之的字法、章法，字与字之间较少连笔，笔断意连，而傅山则大胆连绵，连中多提顿变化。王氏字法左右纵放摇摆幅度不大，而傅山则解衣盘礴：王氏线条，寓曲于直，而傅氏都寓直于曲。又细想，上述差异，组成成分一样，只是配比不同而已，这可能是傅氏临作初看不像，细究却形神兼似的原因之一。

　　另外，通过临摹，体悟到两者书写时的心境也是一样的冲淡平和，不激不厉。这在王羲之是常态，而在傅山的书作，无论草、行、隶中都较为少见。我们说，师古人之心最难，而傅山真得之矣。由姚国瑾所编《傅山年表》得知，傅山

图341 王羲之 晋 《伏想清和帖》

当年75岁，生活还算平静。我们现在能看到傅山所临的《伏想清和帖》有两件（图342），均一气呵成，气势雄浑而缠绵，想必是傅山心中有所触动后借临帖以抒发。

傅山的临作让人产生了联想。当年杜甫入蜀，到了目的地后，作《成都府》诗："翳翳桑榆日，照我征衣裳。我行山川异，忽在天一方。但逢新人民，未卜见故乡。大江东流去，游子日月长。曾城填华屋，季冬树木苍。喧然名都会，吹箫间笙簧。信美无与适，侧身望川梁。鸟雀夜各归，中原杳茫茫。初月出不高，众星尚争光。自古有羁旅，我何苦哀伤。"陈贻焮《杜甫评传》引用朱鹤龄话说："此诗语意，多本阮公（咏怀）：'翳翳桑榆日，照我征衣裳'，即阮之'灼灼西颓日，余光照我衣'；'侧身望川梁，即阮之'登高望九州'；'鸟雀夜各归，中原杳

茫茫',即阮之'飞鸟相随翔,旷野莽茫茫':'自古有羁旅,我何苦哀伤',又翻阮之'羁旅无俦匹,俯仰怀哀伤'以自广。'初月出不高,众星尚争光',则本子建（赠徐干）诗:'圆景光未满,众星粲以繁。'"陈贻焮在书中说:"娴熟古诗,有所感发,口吻往往近似,这正是正确借鉴前人的最好范例;作如此观则可,不得理解是亦步亦趋的邯郸学步……这样感人的作品,是不可能用模拟字句的办法写得出来的。"傅山的临作,也当作如是解。

图342 清 傅山临《伏想清和帖》

附五

有意加无意，方妙！

苏东坡有一句名言："书初无意于嘉乃嘉尔！"（《评草书》）在被千千万万人反复引用之后，此语缩减成了"无意于嘉乃嘉"，这句话中，"书""尔"两字少了无关紧要，有没有"初"字，意思却有些不同。有"初"字，意即开始是"无意于嘉"，而接着则是"有意于嘉"。

王铎有一段话，表面上看与苏东坡的观点相左，他说："盖字必先有成局于胸中……至临写之时，神气挥洒而出，不主故常，无一定法，乃极势耳。"（《王烟客先生集》）王铎的意思是在书写之前，胸中应该有一个全局性的规划，在实际挥写时，则要不拘旧则，也不必拘泥于原来的打算，要以极尽变化为能事。这段话里的"临写之时"中的"临写"，不是指"临仿古帖"，而是"等到书写""在书写"的意思。

苏东坡主张先"无意"后"有意"，王铎主张由"有意"到"无意"。苏东坡的"无意"是指自然随意，把创作看作是犹如用筷子夹菜一样的平常事。王铎的"无意"是指通过书者的创造变化而臻以自然的境界。总的来说，他们两个主张的创作过程：苏东坡是自然加人工，王铎是人工加自然。两种主张，都是依据各自的天性和创作实践而得出，犹如一个硬币的两面，并不矛盾；又如禅宗中的顿悟和

渐修，修行方式不同，目的是一致的。

后来的翁方纲，看清了两者"矛盾"的关钮，因此"调解"说："今人论书，以颜公三稿皆信手点窜所为，故谓不加意之书更妙。然亦不可以概论也。有加意而愈妙者，有不加意而愈妙者。若概以不加意为工，则亦非持平之论耳。"(翁方纲《复初斋文集》)不知是翁方纲误解，还是翁方纲说的"今人"误解，其实苏东坡的话中已包含有苏、王两人的共同处——"加意"。王铎的话中也有追求"不加意"的意思。无意加有意，书作方妙。创作时是遵循苏东坡的主张，还是采用王铎的主张，不能一概而论，大要是根据各人的性情、习惯以及当时的实际情况灵活掌握。

历代书法名迹临习指要

附六

"书外求书"略说

　　书法的学习、创作(出新)，通常的路径是以一家或两家为主，再取A家多少、B家多少、C家D家各多少，敷以己意，综合而成。历史上一流的大书家，则常于上述取法创作途径之外，又从社会、自然、人事、他艺中汲取营养，"书外求书"，因此他们的作品更具原创性，也更富艺术魅力。

　　唐代篆书大家李阳冰在《上李大夫论古篆书》中说："乃复仰观俯察六合之际焉，于天地山川，得方圆流峙之形；于日月星辰，得经纬昭回之度；于云霞草木，得霏布滋蔓之容……"这是把篆书的形和意与自然万象会通。宋代黄庭坚曾说自己悟得笔法的经过："元祐间书，笔意痴钝，用笔多不到。晚入峡，见长年荡桨，乃悟笔法。"（黄庭坚《山谷题跋》）黄庭坚行、楷书的行笔意趣，确有荡桨的味道，即其撇捺之外形，亦如船桨。传为颜真卿所作的《述张长史笔法十二意》，文章最后叙写颜真卿问张旭为什么能神用执笔之理，张旭回答说："予传授笔法，得之于老舅彦远曰：'吾昔日学书，虽功深，奈何迹不至殊妙。后问于褚河南，曰：'用笔当须如印印泥。'思而不悟，后于江岛，遇见沙平地静，令人意悦欲书。乃偶以利锋画而书之，其劲险之状，明利媚好。自兹乃悟用笔如锥画沙，使其藏锋，画乃沉着。当其用笔，常欲使其透过纸背，此功成之极矣。真草用笔，悉如画沙，

点画净媚，则其道至矣。"这是从人事、物象处悟笔法。茶神陆羽《怀素别传》中有一段述说释怀素与颜真卿谈论草书的文字，怀素说自己是从夏云的变幻中得草书的变化之妙，从坼壁纹中得草书走笔的自然之理，又从飞鸟出林、惊蛇入草这两个常见的生活景象中得痛快运笔之法。颜真卿听后，也提出了"屋漏痕"这一意象，意指自然而然的中锋用笔效果。两人会心，于是"素起，握公手曰：'得之矣'"。

书法诸体中，最具舞蹈性的是行、草书，尤以大草为最。大略行书略似古典舞，而草书则如现代舞。一日又临张旭《肚痛帖》，忽觉该帖直如一段精彩绝伦的现代舞。起首"忽肚"两字，如一舞者立于舞台中央，似倾还直，欲动未动，未动还动，此正舞者之起式也；"痛"字作小幅、稍慢节奏的运动，"不可堪"三字转为快速，但动作幅度不大；"不知"两字，其速愈急；"是冷"两字，沉着雄浑；"热所"两字，则如舞者肢体在作闪电般的穿插交缠，又如群鱼戏浪；"致欲服大黄汤"一行，一气直贯，如飞流直下，节奏极快，仿佛只能见舞者之身影闪过；"冷热俱有益"一行，势复缓，刚柔、轻重、疾徐，连绵而下；"如何为计"一行，忽又快如闪电，且动作幅度与劲力至"计"字时达到顶点；"非冷"两字势又稍缓；最后一字不可识，但见墨花四溅，犹如电光石火，忽然间又如浇铸的铁柱般屹立不动，恰如舞者戛然而止之收式。林怀民的现代舞《行草》，舞者形体动作的变换酷似此帖，猜想林怀民在设计舞蹈动作时，从此帖中获取了不少"灵感"。

李肇《国史补》卷上，记张旭曾自言其见"公主与担夫争路"而悟得笔法之事。后来见公孙氏舞剑器，而得书法之神。据杜甫《观公孙大娘弟子舞剑器行》一诗序记述，张旭曾于邺县见公孙大娘舞西河剑器，自此草书大进。杜甫自己在童稚时，也曾于郾城看到过公孙氏舞剑器浑脱，淋漓顿挫，独出冠时。公孙大娘是当时皇家所设的宜春、梨园二伎坊内人，是著名的舞女，亦善歌，被推为第一。"剑器"是古武曲名，舞者为女子，作男妆，空手而舞，而非我们如今想象的持宝剑而舞。"浑脱"和"剑器"都是从西域传来的胡舞，古词有"剑器呈多少，浑脱向前来"。据此可以推断"剑器浑脱"实为两个舞蹈前后紧接着串演。杜甫该诗有句云："昔有佳人公孙氏，一舞剑器动四方。观者如山色沮丧，天地为之久低昂。爔如羿射九日落，矫如群帝骖龙翔。来如雷霆收震怒，罢如江海凝清光。"以诗中描述之情景衡之于《肚痛帖》，何其相似乃尔！另外，唐张彦远《历代名画记》也

历代书法名迹临习指要

记载了此事，并记载了开元中名画家吴道子观将军裴旻舞剑，见其出没神怪，自此后画艺益进之事。裴将军之舞剑当是真的持剑而舞，吴道子善于从生活、他艺中汲取养料的方法与张旭是相同的。

苏东坡承认张旭从公孙大娘的剑器舞中悟得书法之理的"传说"有一定道理，而说"雷太简云闻江声而笔法进""文与可言见蛇斗而草书长"这两件事是"此殆谬矣"。我认为东坡对此两件事的否定亦"此殆谬矣"。为何？首先，雷大简与文与可都是东坡的老熟人，因此东坡听说的言论应该是确实存在的。其次，两蛇相斗时的避让、攻防、起伏、进退、动止、纠缠、迂回、曲直，都极类草书的用笔、结体、布局之法。武术中有蛇拳，招式亦多取法于此。文与可长于草书，久思入迷，于日出时触类旁通，忽有所悟，不是没有可能。前面我们所说种种，多为"目见"，而雷太简则是"耳闻"，耳闻作用于心，产生想象，想象为虚见，变化的空间更多、更自由，也更广大。江水的涨落、奔涌、浩荡或轻波所产生的声响自有种种变化，或许雷太简在那个时段，于笔法的某一节点上正胶执着，不进亦不出，不上亦不下，而江声之虚幻妙化正好推波助澜，以虚击实，触发了其某一点心机，乃至豁然大悟，如同禅悦。《水浒传》第九十九回，鲁智深听到江上潮声，以为是战鼓正响，摸了禅杖就要去厮杀，后闻得"潮信"二字，忽忆及其师智真长老的四句偈言，乃大悟。于是"听潮而圆，见信而寂"。这个杀人魔王，圆寂前竟然还焚了一炉好香，写了一个颂："平生不修善果，只爱杀人放火。忽地顿开金绳，这里扯断玉锁。咦！钱塘江上潮信来，今日方知我是我。"

后　记

　　大约20年前，在书法导报社杜大伟老师"随写随发"的鼓励下，我养成了把书法学习和教学过程中的心得随时记录下来的习惯，这本小书中的文字，就是其中的一部分。在最后校阅时，勾起了不少珍贵的回忆，在此谨向杜大伟老师表达深深的谢意！

　　去年7月，我在一个微信群里提出了征集历代书法名迹临作用于书中评点的想法，得到了不少学书者的响应。书中对临作的评点，都是有一说一，直言无忌，限于水平，定有不当，敬请鉴谅。半年多过去了，提供临作的书友们的书艺都有了长足进步，拙著出版在即，曾询问大家要不要署上真名，大家表示愿署真名。此事虽小，但从中表现出尊重事实，敢于坦诚面对自己真实过去的品格，令人感奋。

　　本书写作时间跨度大，当时的写作背景和由头不一，所以当把这些文字组合在一起时，便有"蓬头垢面""胡子拉碴"的感觉，幸有出版社的编辑老师细心修剪，方有如今还算清新爽洁的模样，在此也谨致谢意！

<div style="text-align:right">

作者

2023年3月

</div>

历代书法名迹临习指要